현대미술 이야기

the Story of Modern & Contemporary Art

현대미술 이야기
the Story of Modern & Contemporary Art

펴낸날 2023년 11월 1일

지은이 신일용
펴낸이 주계수 | **편집책임** 이슬기 | **꾸민이** 김명신

펴낸곳 밥북 | **출판등록** 제 2014-000085 호
주소 서울시 마포구 양화로 7길 47 상훈빌딩 2층
전화 02-6925-0370 | **팩스** 02-6925-0380
홈페이지 www.bobbook.co.kr | **이메일** bobbook@hanmail.net

© 신일용, 2023.
ISBN 979-11-5858-966-0 (03600)

현대미술이야기

신일용

밥북 BOOK

머리말

현대미술은 어렵다.
그런데 현대미술의 해설은 더 어렵다.
그러려면 왜 해설을 하나?

이 책의 제목 '현대미술 이야기'는 곰브리치 선생의 '미술 이야기'(The Story of Art)의 오마쥬이다. 그는 자신의 책 머리말에서 독자를 이해시키려는 의도보다 잘난 척하려는 의도가 앞서는 미술 해설서가 많다고 개탄하며 10대들도 읽고 이해할 수 있는 책을 만들려 했다고 밝혔다. 그가 쓴 것은 분명 미술의 역사이지만 굳이 The History of Art라고 하지 않고 The Story of Art라고 한 것은 조금이라도 더 부드럽게 독자에게 다가가 보려는 의도였을 것이다. 그럼에도 국내 번역서들이 하나같이 '서양 미술사' 같은 딱딱한 제목을 달고 나온 것은 곰브리치의 의도를 생각한다면 다소 섭섭한 일이다.

2001년 92세의 나이로 '곰브리치'는 고인이 되었기에, 그의 '미술 이야기'는 불가피하게 현대미술을 제대로 다루지 못하고 있다. 그의 이야기는 20세기 초쯤에서 페이드아웃(fadeout) 된다. 그가 못다 다룬 현대미술 부분을 이어받아 쓰려고 했다면 대단히 주제넘은 용기라는 걸 잘 안다. 하지만 대부분의 독자들이 어려워하는 현대미술을 10대의 청소년들까지도 이해할 수 있도록 쓰자는 곰브리치의 의도만은 본받으려 했다. 당연히 만화라는 형식은 이러한 의도에 꽤 적합하다.

현대미술의 역사성

사람의 모든·일과 마찬가지로 미술 역시 역사의 흐름을 비켜 갈 수 없다. 렘브란트가 다시 태어나 오늘의 미술계에서 자신의 화풍으로 그린다면 과연 17세기 네덜란드에서 그가 받았던 대접을 받을 수 있을까? 불과 반세기 전까지 미술계를 휘어잡았던 피카소가 21세기에 다시 태어난다면? 반대로 앤디 워홀의 브릴로 박스가 19세기 빠리의 살롱전에 출품될 수 있었을까? 천재들이 혁신을 일으키곤 했지만 그 시대의 한계를 완전히 뛰어넘어 다른 시대를 살 수는 없다. 모든 천재들도, 그들의 작품도 그 시대의 소산이다. 이런 게 미술의 역사성이다.

요즘 미술 관련 TV 프로그램이나 책들은 대부분 아티스트들의 생애와 그들의 작품 속에 감추어진 흥미로운 일화들로 채워진다. 이런 식의 이야기는 재미있기도 하고 그림을 이해하는 데 많은 도움을 주는 것도 사실이다. 하지만 이런 소소한 지식(trivia)보다 선행되어야 할 것은 현대미술의 흐름을 큰 틀에서 이해하는 일이라고 생각한다. 미술사의 큰 흐름을 보지 않고 흥행이 되는 일화에만 집중한다면 자칫 파편적 지식으로 전락할 위험이 있다.

이런 뜻에서 쉽게 쓰자는 첫 번째 원칙에 더하여 두 번째 원칙을 세웠다. 즉, 어떤 생각으로 어떤 과정을 거쳤길래 오늘날의 미술이 여기까지 흘러왔을까라는 질문에 꼭 필요한 경우에만 아티스트 개인의 일화를 인용했다. 쓰는 내내 자잘한 재미를 향한 유혹이 끊이지 않았지만 대체로 이 원칙을 지키려 했다. 그러지 않았다면 적어도 대여섯 권의 분량이 되었을 것이다.

인용된 그림들에 대하여

현대미술을 다룬 책은 다른 시대의 미술에 비하여 현저히 적다. 여러 가지 이유가 있겠지만 지극히 현실적인 이유가 하나 있다. 미술 관련 책에서 필수적인 작품의 영상자료를 인용하기 어렵기 때문이다. 인상주의 미술까지만 하더라도 저작권이 이미 소멸되어 마음껏 퍼다 쓸 수 있지만 현대미술로 접어들면 인용하는 모든 그림들

하나하나 저작권 소유자들에게 허락을 받아야 한다. 당연히 상당한 비용과 시간과 품이 들어간다.

이 책에선 이 문제를 작품을 모사하여 싣는 방법으로 해결했다. 어차피 이 책에서 작품을 인용하는 목적은 감상을 위함이 아니다. 설명을 직관적으로 이해시키려는 보조적 기능이다. 이런 목적이라면 부족하나마 모사로도 해결 가능하다.

미술 작품의 감상은 미술관에서 직접 보는 게 최고다. 아무리 인쇄가 잘된 높은 해상도의 사진도 색채나 질감을 전달하기엔 미흡하다. 게다가 미술 작품에서 크기는 매우 중요한 요소이다. 실물 크기로 봐야만 작가의 의도를 온전히 느낄 수 있다. 그럼에도 액자용 복제품이나 도록의 사진들처럼 감상을 목적으로 하는 인쇄물들이야 저작권을 지불해야겠지만 미술사를 설명할 의도로 보조적으로 사용하는 작은 크기, 낮은 해상도의 인용 사진들에게까지 저작권을 주장하는 관행은 뭔가 잘못되어 있는 것 같다.

현대미술이라는 말

현대미술이라고 이야기했지만 어디부터가 현대미술인지, 최근에 제작된 미술이라면 다 현대미술로 봐야 하는 건지, 이런 문제를 따지자면 매우 복잡한 일이 된다. 모던, 포스트모던, 현대, 동시대(컨템포러리), 이런 말들이 명확한 정의가 내려져 있지 않은 상태에서 뒤섞여 쓰이고 있다. 예컨대 우리나라의 국립현대미술관은 영어로 MMCA로 표기한다. 모던과 컨템포러리를 다룬다는 뜻인데 (Museum of Modern and Contemporary Art) 모던은 뭐고 컨템포러리는 뭐냐, 어느 시점에서 구별되느냐, 이런 질문에 대한 명확한 답이 없다는 말이다. 과학계나 산업계라면 무슨 말을 사용할 때 그 정의부터 정확히 하고 시작한다. 하지만 미술계에 그런 전통은 없는 듯하다.

이 책에서도 이런 용어들을 명확히 구분해서 쓰려는 노력을 포기했다. 다만 모던은 19세기 말 인상주의에서 태동되어 1960년대 미국의 추상표현주의에서 절정을 이루었고, 포스트모던은 2차 세계대전 이후 등장한 포스트모던 철학에 영향을 받아 1960년경부터

모던아트를 대체하기 시작했다는 틀이 깔려있다. 그렇다면 오늘날의 미술은 모두 포스트모던적인 미술이냐? 그렇지 않다. 모던 성향과 포스트모던 성향이 혼재하고 있다. 심지어 두 가지 성향이 한 작가나 한 작품 안에서도 섞여 있다. 이처럼 '모던'이나 '포스트모던'이 성향의 요소가 짙은 용어인데 반해 '컨템포러리'는 말 그대로 동시대라는 시간적 의미가 더 강하다. 물론 동시대라는 말도 30년 정도의 한 세대로 볼 것인지, 최근 10년으로 볼 것인지 모두가 동의하는 기준은 없다. 이 책에서 현대미술이라는 말은 어떤 경우는 모던 이후의 전체미술을, 어떤 경우는 포스트모던 이후의 미술을, 어떤 경우는 오늘 현재의 동시대 미술을 지칭하는 데 사용되었다. 문맥에 따라 이해해 주시기 바란다.

이처럼 용어에서부터 혼란스러운 게 현대미술 이야기이다. 당연히 이 책의 모든 주장들을 모두가 동의하리라는 기대는 하지도 않는다. 이 책의 관점은 미술계의 여러 주장들 가운데 저자가 지지하는 생각들 위에 그것들을 더 이해하기 쉽도록 저자의 해석이 얹혀진 것이기 때문이다. 여기에 동의할 수도, 반대할 수도 있다. 다만 이 책으로 인하여 현대미술에 대한 본인의 관점이 생기고 흥미와 궁금증을 느껴 더 많은 그림을 보게 되고 더 많은 책을 찾아 읽게 된다면 적어도 이미 시정에 넘치는 책더미에 헛되이 또 하나의 짐을 보탰다는 부끄러움은 면하리라.

인포뱅크 대표 장준호, 영원한 PD 최훈근, 심여화랑 대표 성은경은 바쁜 중에도 기꺼이 독자 입장에서의 조언과 교정의 도움을 베풀어주었다. 언제나 내 책을 읽어주고 기다려주고 퍼뜨려주는 애독자와 친구들에게, 그리고 책을 갈무리한 밥북의 주계수 대표에게도 감사를 드린다.

2023년 10월
분당의 작업실에서
신일용

차례

머리말　　/ 4

인트로　　/ 10

제1장　　**모더니즘 / 23**
세상을 그릴 것인가? 나를 그릴 것인가?

제2장　　**포스트모더니즘 / 123**
미술의 종말 이후의 미술

제3장　　**커머셜리즘 / 205**
좋은 미술이 비싼 게 아니라 비싼 미술이 좋은 것이다

루트비히 판 베토벤은 현악4중주
16번 마지막 악장 악보 위에
이런 낙서를 남겨놓았다.

Muss es sein?

베토벤은 도대체
무슨 생각으로
이런 낙서를
남겼을까?

무쓰 에쓰 자인?
꼭 그래야만
하는가?

이런 건 아니었겠지.

다음 달부터
월급을
올려주세유.

꼭 그래야만
하는가?

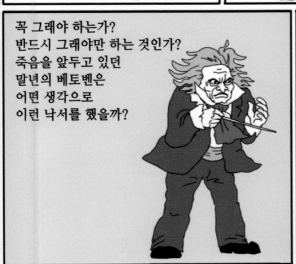

꼭 그래야 하는가?
반드시 그래야만 하는 것인가?
죽음을 앞두고 있던
말년의 베토벤은
어떤 생각으로
이런 낙서를 했을까?

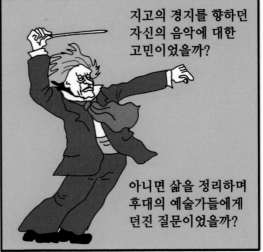

지고의 경지를 향하던
자신의 음악에 대한
고민이었을까?

아니면 삶을 정리하며
후대의 예술가들에게
던진 질문이었을까?

베토벤의 이 낙서는 베토벤 연구자들에게
오늘날까지 미스테리로 남아있다.

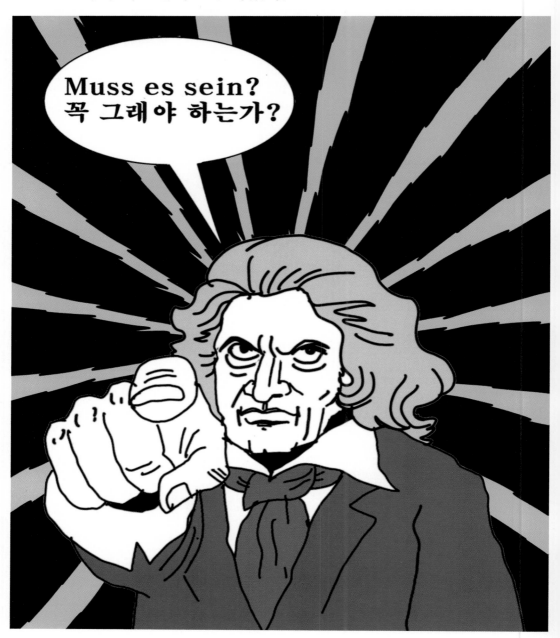

미술관에 들르게 되면...

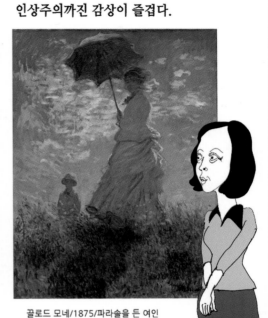

인상주의까진 감상이 즐겁다.

끌로드 모네/1875/파라솔을 든 여인

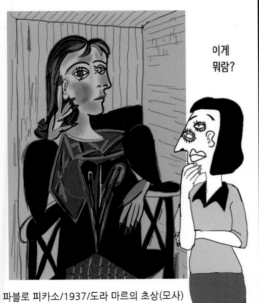

피카소까지도 이해해줄 수 있을 것 같다.

이게 뭐람?

파블로 피카소/1937/도라 마르의 초상(모사)

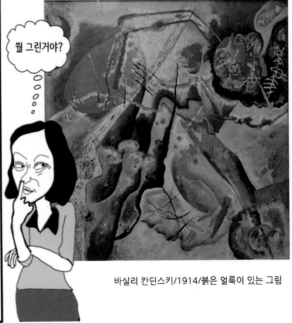

추상화부터 본격적으로 짜증이 나기 시작하다가...

뭘 그린거야?

바실리 칸딘스키/1914/붉은 얼룩이 있는 그림

− Claude Monet (1840~1926), Pablo Picasso (1881~1973), Wassily Kandinsky (1866~1944)

이런 작품을 만나게 되면 짜증은 분노로 변한다.

F*@#

A4 용지를 동그랗게 구겨서 미술작품이라고 전시함. 심지어 가격이 어마어마함.

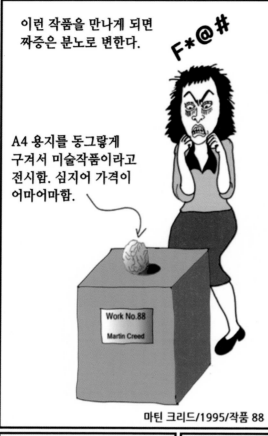

Work No.88
Martin Creed

마틴 크리드/1995/작품 88

그래도 이건 약과야. 피에로 만조니라는 이탈리아 작가는 이런 통조림을 작품이라고 발표했는데,

내용물로 캔당 30그램씩 자신의 대변을 담았다는거야.
제목은 '예술가의 똥'(Artist's Shit)
캔 하나가 몇년전 밀라노에서 열린 경매에서 275,000유로에 팔렸단다.

계산해드릴게.
한화로 3억7천정도.

1987년엔 안드레스 세라노라는 미국 아티스트가 이런 사진을 발표했는데,
이게 어떻게 찍은거냐면

예수의 십자가 고상을 플라스틱 유리 상자 안에 집어넣고

여기에 자신의 오줌을 가득 채운 후 조명을 비추고 촬영한거야.
그래서 제목은
'예수에게 오줌누기'
(Piss Christ)

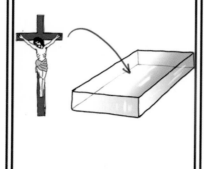

— Martin Creed (1968~), Piero Manzoni (1933~1963), Andres Serrano (1950~)

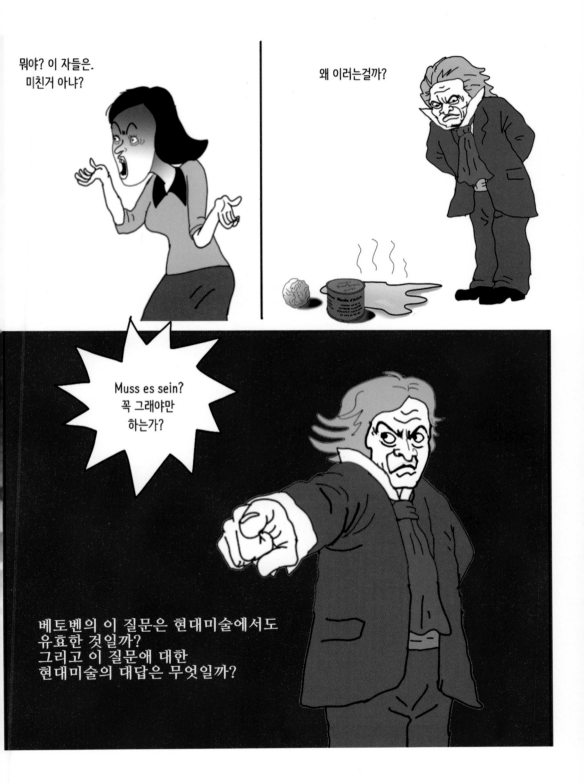

한 주일 내내
열심히 일한 당신...

주말에는 아름다운
미술작품으로
각박한 세상에서 받은
상처를 치유하리라.

메마른 영혼에
예술의 생명수를
보충해야지.

그래서 주말에
미술전시회를
찾아갔다.

그런데
이런 작품을
만난거야.

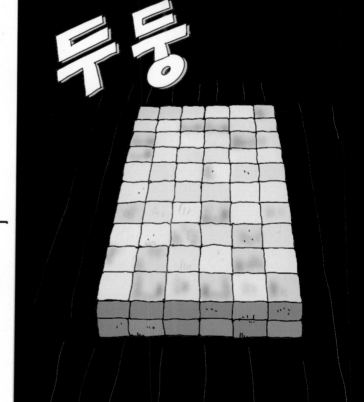

칼 안드레/1966/Equivalent VIII

— Carl Andre (1935~)

여러가지 생각이 떠오른다.

이것도 미술인가?
어디가 아름답다는건가?
무슨 말을 하고
싶은거야?

벽돌을 두 단으로 쌓은게 다잖아.
이 정도는 나도 만들 수 있는데...

그런데 주위를 둘러보니
모두 감탄하는 분위기더라
이거야.

끄덕끄덕

과연~

아아 절망.
나만 느끼지
못하는건가?

난 무식한
놈이야.

잠깐만!

아직 비관하긴 이르다.
당신이 막눈을 가지고
태어난 것인지
현대미술이 당신을
감동시키려는 노력을
하지 않는 것인지
따져봐야 할 일이
우리에게 남아있다.

어떤 현대미술은 당신의 미적 감동을 기대하지 않는다.

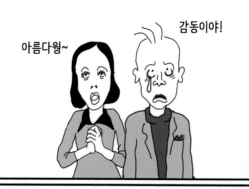

감동이야!

아름다워~

당신은 느낌표의 미술에 익숙하지만 그것들은 물음표의 미술이다.

당신은 미술에서 힐링을 기대하지만 그들은 그럴 생각이 없다.

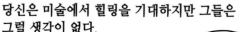

저기요 치료를...

내가 더 아퍼, 임마.

흔히 도슨트들은 이렇게 설명한다.

빨간 점들은 화가가 겪었던 실연의 아픔을 나타내고 파란 점들은 그걸 이겨내고자 하는...

그걸 어떻게 알지?

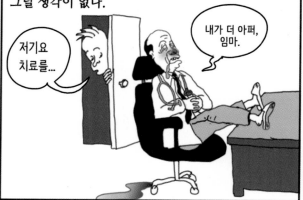

이런 이야기가 솔깃하긴 하지만 개별적인 작품의 분석에 앞서 먼저 알아야 할 것이 있다.
왜 이런 미술이 나타났느냐 하는 미술사에 대한 거시적 이해이다.
현대미술이 어떻게 어디어디를 거쳐서 여기까지 흘러오게 되었느냐 이거지.

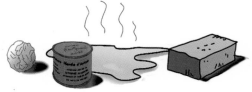

- 도슨트(docent): Museum docent를 줄인 말이며 미술관에서 안내와 교육을 담당하는 자원봉사자.

중세 이후 서양미술에 세 번의 혁명이 일어났다.
혁명은 그 이전과 이후의 단절을 의미한다.
그 이전에 믿던 바를 부수고 새로운 가치를 내세운다.
그것이 혁명이다.
그래서 세 번의 혁명은 세 번의 불연속선을 만들어냈다.

첫번째 혁명은 1400년대에 일어났다.
우리는 이걸 르네상스라고 부른다.

두번째 혁명은 19세기말에서 20세기초에
걸쳐 일어났다.
미술에도 모더니즘의 시대가 왔다.

세번째 혁명은 1960년경에 벌어졌다.
모더니즘을 거부하는 포스트모더니즘이
주류로 등장했다.

현대미술 이야기
the Story of Modern & Contemporary Art

제1장

모더니즘

세상을 그릴 것인가?
나를 그릴 것인가?

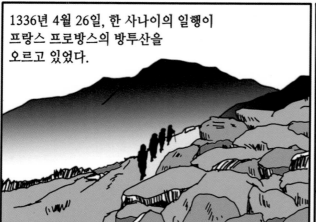

1336년 4월 26일, 한 사나이의 일행이 프랑스 프로방스의 방투산을 오르고 있었다.

방투는 프랑스어의 바람(vent)에서 연유한 이름이니 바람이 꽤 불고있었으리라.

방 vent

방 vent

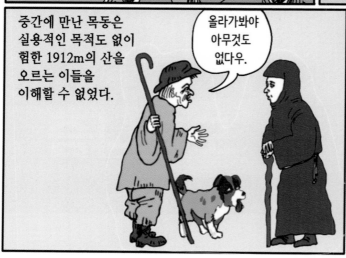

중간에 만난 목동은 실용적인 목적도 없이 험한 1912m의 산을 오르는 이들을 이해할 수 없었다.

올라가봐야 아무것도 없다우.

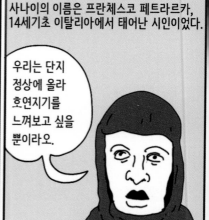

사나이의 이름은 프란체스코 페트라르카, 14세기초 이탈리아에서 태어난 시인이었다.

우리는 단지 정상에 올라 호연지기를 느껴보고 싶을 뿐이라오.

이날 페트라르카 일행이 아무 목적 없이 방투산을 오른 행위가 최초의 레저개념의 등산이라고 우기는 이들도 있다.

― Francesco Petrarca (Petrarch 1304~1374): 이탈리아 르네상스 초기의 인본주의자

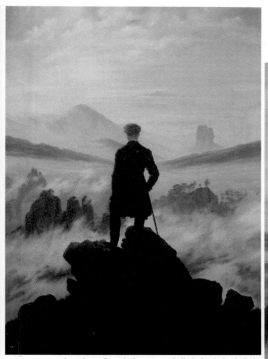

페트라르카는 산 아래 펼쳐진 프로방스의 풍경에 감격했으리라. 500년 후 어느 낭만주의 화가가 그림으로 표현한 그런 감동을 느꼈겠지.

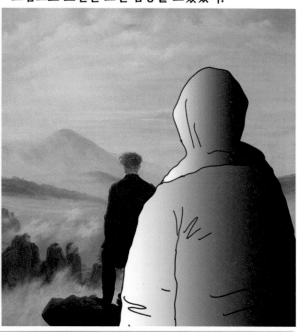

카스파 프레드리히/1818/안개바다 위의 방랑자

문득 언제나 몸에 지니고 다니던 아우구스티누스의 참회록이 떠올랐다.

그래, 이럴 때라면 아우구스티누스 성인의 글이 제격이겠지.

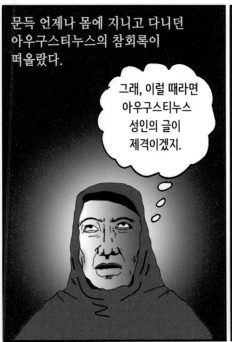

바람 속에서 우연히 펼쳐든 페이지에는 이런 글이 적혀있었다.
"사람들은 산봉우리, 대양의 파도, 강의 폭포, 장엄한 별들의 움직임에서 감동을 받곤 한다. 하지만 정작 인간 자신에 대해서는 관심을 두지 않는다."

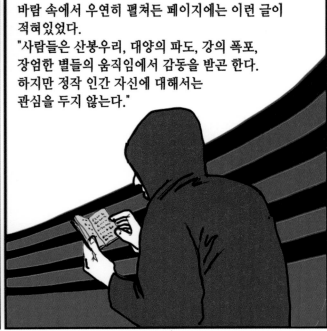

‒ Caspar David Fredrich (1774∼1840)
‒ 아우구스티누스 (Saint Augustine 354∼430): 초기 기독교의 대표적인 신학자로서 참회록(Confessions) 등 저서를 남겼다.

페트라르카는 방투산에서 하산하는 내내
이 귀절을 곱씹었다. 그리고 숙소에 돌아와
소회를 기록으로 남겼다.

우리는 인간정신의
위대함에 좀 더
관심을 기울여야
하지 않을까?

이 순간부터 르네상스가 출발하였다고 한다.
그리스, 로마시대의 인본주의가 재탄생(르네상스)
하였다.

이제부터 하늘만
바라보지 말고
땅 위의 인간도
신경쓰자구요.

물론 거대한 역사가 뚝 떨어지듯 갑자기 시작될 수는 없는 법이지만
드라마틱한 스토리를 좋아하는 사람들은 방투산 하산의 그 순간이
르네상스의 출발점이며 페트라르카가 최초의 인본주의자라고 주장한다.

인간정신의 위대함에
주목하게 된
르네상스시대에
미술은 어떻게
변화했을까?

이 시기의 대표작
보티첼리의
프리마베라(봄)를
보자.

수많은 그리스-로마
신화의 신과 요정들이
등장한다.
신보다는 인간에
훨씬 가까운 모습을
띠고...

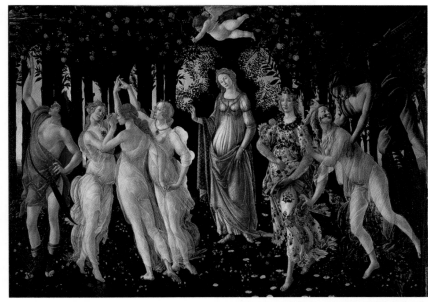

산드로 보티첼리/1470?/프리마베라(봄)

한복판에는 미의 여신
비너스를 배치했다.
그리고 중세시대엔
오직 성모마리아에게만
허락되던 포즈를
(오른쪽 스테인드 글래스)
감히 취하게 했다.

그것도 모자라 배경의
숲을 이용하여
은근슬쩍 비너스에게
성모의 후광(halo)까지
씌워주었다.

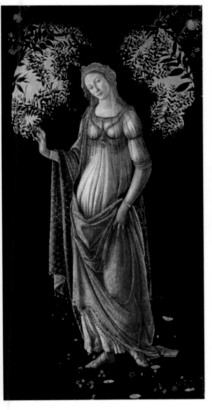

샤르트르 노틀담 성당의
수태고지 장면을 묘사한
스테인드 글래스(부분)
13세기초 추정

– Sandro Botticelli (1445?~1510)

르네상스 미술이 화려하게 꽃피운 때는
1400년대, 이 시기를 이탈리아어로
400이란 뜻의 콰트로첸토(quatrocento)
라고 부른다.

보티첼리의 작품에서 보았던 그림 소재의
변화보다도 콰트로첸토 르네상스미술에는
더 근본적인 변화가 있었다.

바로 사람들이 시각적 아름다움을 대하는
태도의 변화이다.

아래는 예수의 탄생을 묘사한 중세시대의 그림인데 이때만 해도 그림에서 가장
중요한 덕목은 아름답게 그리는 것이 아니었다.

그보다는 라틴어 성경을 읽지 못하는 대중들에게 성경에 묘사된 장면을 설명하여
신앙심을 갖게 하려는 종교적 목적이 더 중요했지.

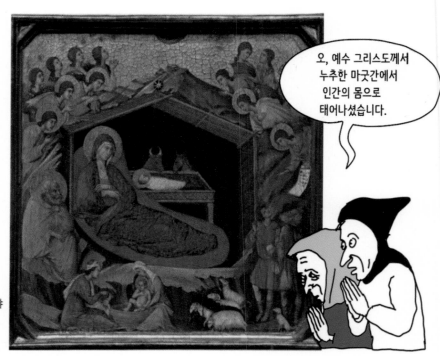

오, 예수 그리스도께서
누추한 마굿간에서
인간의 몸으로
태어나셨습니다.

두치오 디 부오닌세냐
1310년경
예수의 탄생(부분)

— Duccio di Buoninsegna (1255?~1318?)

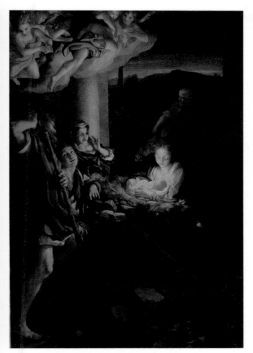

같은 예수의 탄생이 200년 후의 그림에서는
이렇게 묘사되고 있다.
콰트로첸토의 시대를 거치면서 그림은
훨씬 더 드라마틱하고 화려해졌다
종교적 메시지 이상의 그 무언가를
추구하고 있다. 그것은 무엇인가?
인간의 미적 감동을 자극하려는 노력이다.
아름다움을 느끼게 하려는 시도가
미술을 지배하게 되었다.

안토니오 다 코레지오/1530년경/예수의 탄생

우리가 아는 그런 미술이 탄생한 것이다.
아름다움에 탐닉하는 인간본성을
받아들인 것이다.
위대한 '인간의 예술'의 탄생이었다.

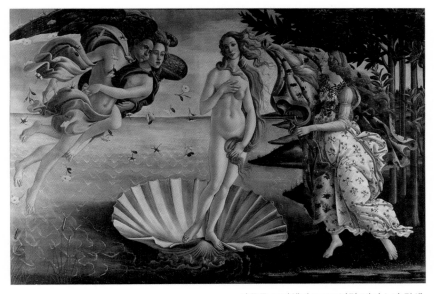

산드로 보티첼리/1485년경/비너스의 탄생

– Antonio da Correggio (1489~1534)

16세기에
조르조 바사리라는
미술가가 있었다.

Georgio Vasari
(1511~1574)

그 자신이 이름난 화가이자
조각가이자 건축가였지만,

그 시절에는
다 그렇더구먼.

그가 더 유명한 건 이 책을 남겼기 때문이다.
서양미술사에 대한 최초의 본격적 저술이라
할 만하다.

최고의 화가, 조각가,
건축가들의 일생

레오나르도 다 빈치나
미켈란젤로의 무용담도
내가 이 책에 써놓았기에
전해진거고

르네상스라는 말도
이 책에서 내가 처음
사용한 용어라니깐.

미술이 나가야 할 방향은 세상의 모습을 지속적으로 정복하는 것이다!!

Progressive Conquest of Visual Appearance

그러나 그보다도 더 중요한 점은 이 책에서 바사리가 제시한 미술의 기본방향이 이후 600년 동안 서양미술을 지배했다는거다.

이 양반, 말을 어렵게 했지만 세상의 모습을 보이는대로 그럴 듯하게 닮게 그려서 감동을 주는게 미술의 목적이란 얘기다. 그런 뜻이쥬?

말하자면 그런거지 뭐...

이게 미술과 음악의 큰 차이점이다. 음악은 일찍이 추상화되었지만

음악은 우주의 하모니라네~

피타고라스

미술에선 동서양을 막론하고 사물을 닮게 그리는 능력이 오랫동안 찬탄의 대상이었다.

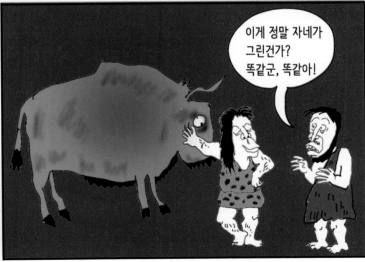

이게 정말 자네가 그린건가? 똑같군, 똑같아!

신라시대의 솔거선생은 소나무를 하도
진짜처럼 그리는 바람에

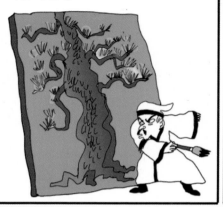

그림에 앉으려다 부딪혀 죽은 새가
수백 마리래나 뭐래나.

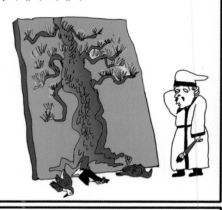

서양인들의 구라는 한술 더 뜬다.

기원전 5세기쯤 그리스에 당대 최고의
화가가 두 사람 있었단다.

지욱시스

파라시우스

누가 최고인지
세상사람들이
다 궁금해하니

오늘 결판을
내봅시다.

— 솔거: 신라시대의 화가로 생몰연대 미상. 삼국사기에 등장
— Zeuxis, Parrhasius: 그리스 시대의 전설적 화가

두 시간 후 먼저 지욱시스가 그림을 공개하였다.

새들이 그림 속의 포도를 먹으러 날아들었다.
그는 솔거급이었다.

졌지?

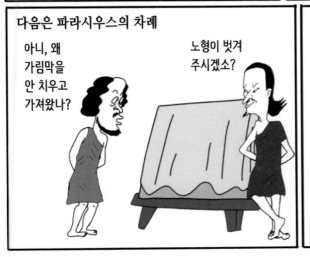

다음은 파라시우스의 차례

아니, 왜
가림막을
안 치우고
가져왔나?

노형이 벗겨
주시겠소?

지욱시스가 아무리 가림막을 벗기려해도
벗겨지지 않았다. 그림이었던거다.

ㅋㅋㅋ

지욱시스는 깨끗이 승복했다고 한다.

나는 새를 속였을 뿐이지만 파라시우스는 나를 속였다.

세계 통합 챔피어언~~

이런 식으로 눈에 보이는 세상을 그대로 그림으로 재현하려는 노력은 서양미술의 두드러진 전통이다. 서양 뿐 아니라 세계의 모든 미술이 그렇지 않냐고?

그렇지 않다. 이집트의 프레스코화를 하나 보자.

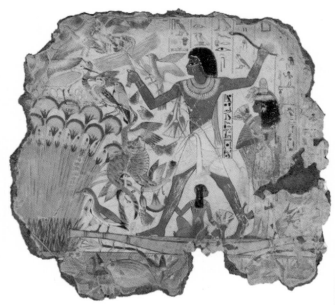

네바문의 새사냥/1359BC

얼굴은 옆모습,
상체는 정면에서 바라본 모습,
하체는 다시 옆에서 본 모습.
현실을 그대로 그리려는 노력과는
거리가 있다.

우리는 보이는 그대로 그리지 않아. 우리의 머릿속에 있는 공식대로 그리지.

그건 고대의 그림이니까 그렇지 않냐고?
그럼 훨씬 후대의 그림을 보자.

17세기 서양에서 사실적 묘사가
절정을 이루고 있을 때, 중국의 명인들에게는
사물을 있는대로 그리는 것 보다는
활달한 붓놀림과 자연의 이상적 모습을
포착하는 것이 훨씬 더 중요한 가치였다.

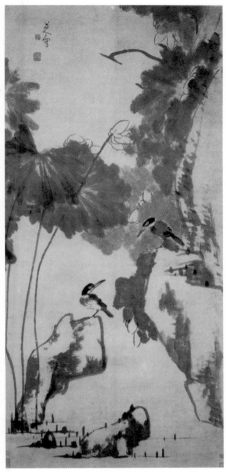

팔대산인/17세기/연꽃과 새

우리는 겉모습을
베끼는게 아니라
정신세계를 그리는거요.
당신들 말대로 하면
이데아를 표현한다 할까?

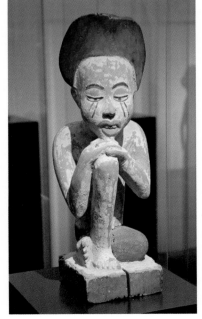

세월이 더 흐른 19세기, 서양에서 표현주의라는 말이
나오기도 전이지만 아프리카인들은 사실적인 묘사에서
과감히 벗어나 매우 현대적인 생략과 왜곡. 과장을
시도하고 있다.
이런 세련된 조형감은 피카소 등에 영향을 주기도 했다.
어쨌든 이 역시 세상을 보이는대로 그리려는 노력과는
거리가 멀다.

순다족 추장(콩고지역)/19세기

— 팔대산인(Bada Shanren) (1626~1705)

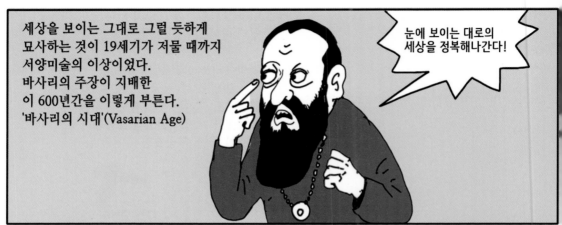

세상을 보이는 그대로 그럴 듯하게
묘사하는 것이 19세기가 저물 때까지
서양미술의 이상이었다.
바사리의 주장이 지배한
이 600년간을 이렇게 부른다.
'바사리의 시대'(Vasarian Age)

눈에 보이는 대로의
세상을 정복해나간다!

이렇게나 수백년 동안 서양미술사를 지배했던
전통이라면 뭔가 멋진 이름을 붙이지 않았겠어?

이 정도로
중요한 개념에는
그리스어 작명이
제격이지.

그럼,
그럼.

마임(mime)이란 말이 있지?
흉내낸다는 뜻이다.

보이는 대로의 세상을 흉내내는 서양미술의 전통에
마임과 어원이 같은 말, '미메시스'라는 간판을 붙였다.

MIMESIS

르네상스 이후 서양미술은
미메시스를 더욱 충실히
구현하기 위하여 다양한
기법들을 개발했다.

인체를 더욱 사실적으로
묘사하기 위하여
해부학을 연구하였고,

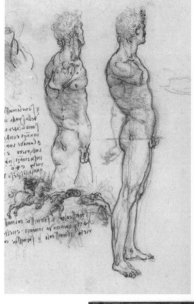

남성 나신의 해부
1500년대 초
레오나르도 다 빈치

사물의 경계를 연기(fumo)처럼 흐려
사실감을 주는 스푸마토(Sfumato)
기법을 사용했다. (모나리자)

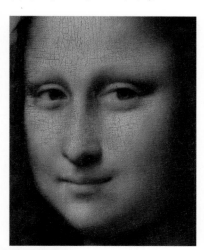

하지만 뭐니뭐니해도 대표적인
미메시스의 기법은 소실점을 이용한
원근법의 발명이다.

원근법은 2차원의 화면 위에서
3차원의 착각을 불러일으키는
미메시스의 혁신이었다.

벽에 구멍을
뚫은 줄
알았잖아.

마사치오/1427/성삼위
(피렌체 산타마리아 성당)

– Leonardo da Vinci (1452~1519), Masaccio (1401~1428)

르네상스 이후 서양미술은 여러 스타일로 변화하면서 발전했다.

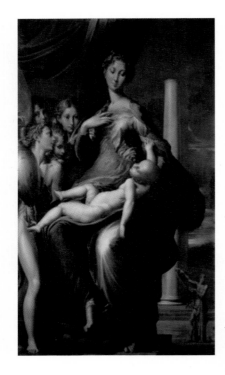

인위적인 우아함을 강조하느라
인체의 비례를 잡아늘이곤 했던
매너리즘,

파르미쟈니노
1500년대 중반
긴 목의 마돈나

자신감 넘치는 콘트라스트와
강렬한 원색을 시도하던
바로크 미술

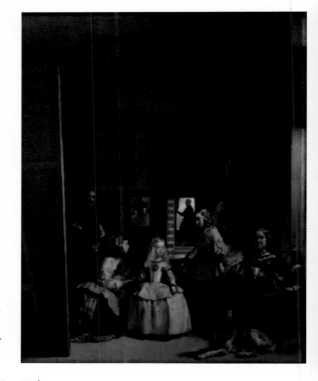

디에고 벨라스케즈
1656
하녀들

— Parmigianino (1503~1540), Diego Velazquez (1599~1660)

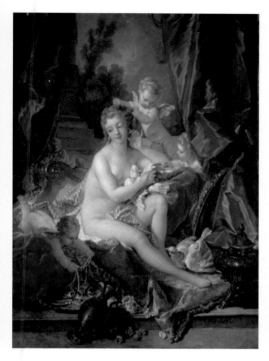

조금 더 가벼워지고 관능적,
장식적 요소가 더해진
로코코 미술

로코코에선 웬지 옛날에
구제품 장사들이 팔러 다니던
코티 분곽이 떠오른단 말이야?

프랑소와 부셰
1746
비너스의 화장

엄격한 비례와 밸런스를 중시했던 신고전주의

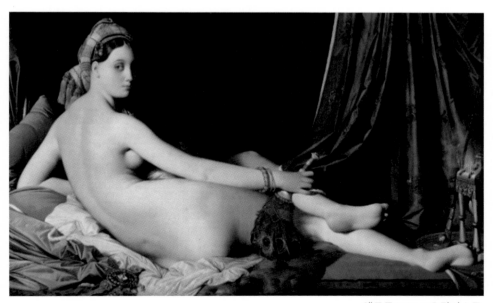

앵그르/1814/오달리스크

― Francois Boucher (1703∼1770), Jean-Auguste-Dominique Ingres (1780∼1867)

인간적 감정의 격렬함과 감성 돋는 풍경을 표현하려고 했던 낭만주의에 이르기까지...

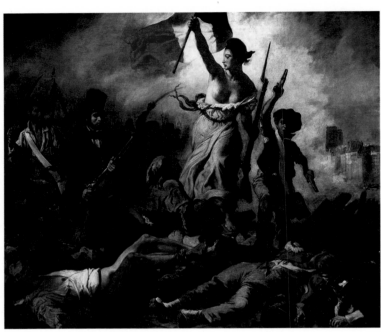

외젠 들라크르와
1830
민중을 이끄는 자유의 여신

500년 동안이나 서양미술은 지속적으로 변화했지만 혁명은 없었다.
그것은 끊김 없이 일관된 '연속선' 위에서 일어난 점진적 변화였다.
연속선 위에서 바사리의 선언은 언제나 유효했다.

1900

바사리의 미술관이
지배한 시대
(Vasarian Age)

1400

– Eugene Delacroix (1798~1863)

미술이 향하는 방향은 500년 동안 늘 한결같았다.
매너리즘, 바로크, 로코코, 신고전, 낭만의 시대를 거치면서도 변하지 않았어.
그건 바로 미메시스를 통한 아름다움의 구현이었다는거지.

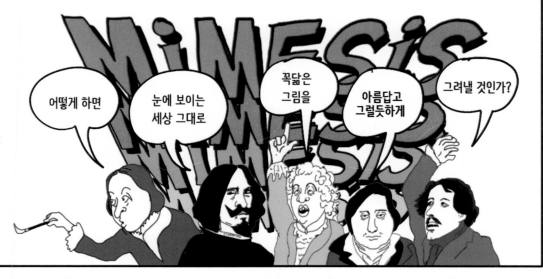

이 500년 동안 미메시스의 테크닉은 점점 발전하여 르네상스 초기의 거장
지오토의 전성기 시절 작품보다도 피카소의 15세 소년시절 작품이
미메시스 기술면에서 더 뛰어날 정도에 이르렀다.

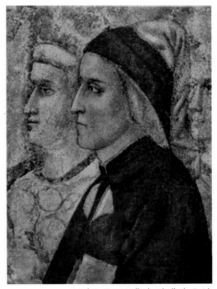

지오토/14세기/단테의 초상

파블로 피카소/1896/예술가 어머니의 초상

- Giotto (1267?~1337)

르네상스 이후 세월이 흘러 19세기 후반이 되었다. 당시 세계문화의 중심지라고 자부하던
프랑스에선 미메시스 기술이 절정에 오른 이런 그림들이 꽉잡고 있었다.

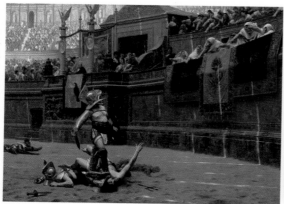

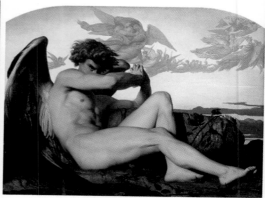

장 레옹 제롬/1872/폴리케 베르소
(엄지를 아래로 내리는 죽이라는 명령)

알렉상드르 까바넬/1847/추락한 천사

같은 시기의 거장 메쏘니에는 나폴레옹을 흠모하여 그의 영웅적 모습을 자주 소재로 삼았는데
러시아의 눈 녹은 진흙밭을 행군하는 장면을 제대로 묘사하기 위해 들판에 물을 붇고
자신의 말들을 지나가게 하며 수백장의 스케치를 했단다.

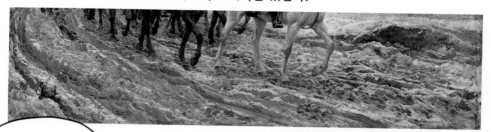

이 정도는 미메시스에
투자해줘야 제대로 된
그림이라고 할 수 있지.

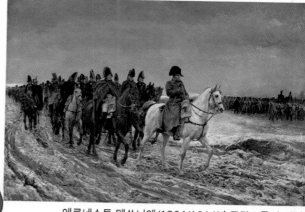

에르네스트 메쏘니에/1864/1814년 프랑스군의 원정

– Jean-Leon Gerome (1824~1904), Alexandre Cabanel (1823~1889), Ernest Messonier (1815~1891)

이들은 정교한 미메시스 기법으로
장엄한 역사나
신화의 장면들을
그려내었다.

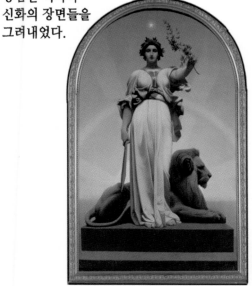

장 레옹 제롬/1849/공화국

새로운 미술 소비자로 등장한 신흥 부르주아들이
어깨에 힘이 팍팍 들어간 그림들의 고객이 되어
자기들 거실에 걸어놓았지.

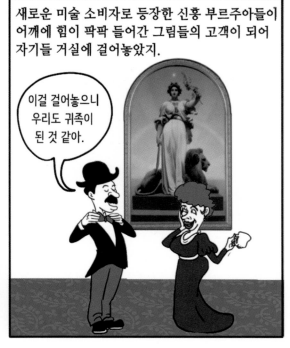

> 이걸 걸어놓으니
> 우리도 귀족이
> 된 것 같아.

이런 주류미술을 이렇게 불렀다.
'아카데미 미술'.
최고권위의 미술학교 아카데미가
그렇게 가르쳤고
왕립미술협회 아카데미가 이런 류의
미술만을 밀어주었다.

ACADEMIE

– Edouard Joseph Dantan (1848~1897)

아카데미 작풍에서 벗어나는 그림은 아카데미가
주최하는 '쌀롱전'에 아예 끼워주질 않았어.

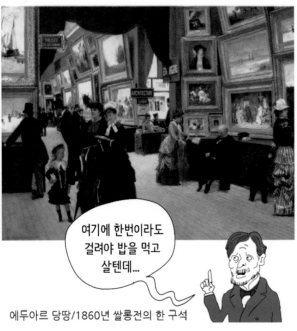

> 여기에 한번이라도
> 걸려야 밥을 먹고
> 살텐데...

에두아르 당땅/1860년 쌀롱전의 한 구석

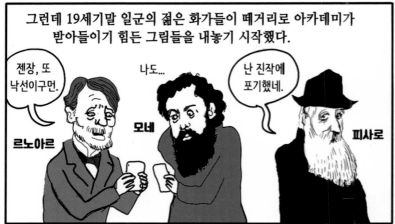

그런데 19세기말 일군의 젊은 화가들이 떼거리로 아카데미가
받아들이기 힘든 그림들을 내놓기 시작했다.

젠장, 또
낙선이구먼.

나도...

난 진작에
포기했네.

르노아르

모네

피사로

왜
이들의 그림은 채택되지
못했을까?
우선 작품의 소재에
문제가 있었다.
아카데미가 좋아하는
신화나 역사물을 외면하고
산업혁명이 가져온
새로운 문물이나
쁘띠 부르주아들의
일상을 그리는거야.

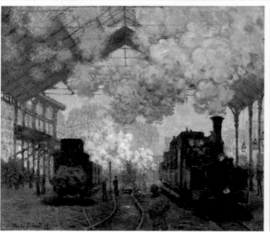

골로드 모네/1877/생라자르역, 기차의 도착

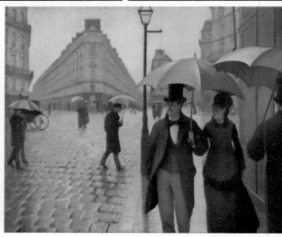

귀스타브 까이유보뜨/1877/비오는 날의 빠리

쯧쯧, 이런 경박한
풍속을 그리는데
물감을 낭비하다니.

그런데...
이건 약과야.
경박함 정도가
아니라
이들에 앞서
빠리를 뒤집은
훨씬 더한
강적이 있었어.

허거걱,
이건
뭐야??

‒ Gustave Caillebotte (1848∼1894)

일찍이 이들 비주류그룹에서 선배격이며 그나마 점잖은 출신성분이었던
에두아르 마네라는 작자가 파격적인 설정의 작품을
연달아 내놓은 적이 있었다.

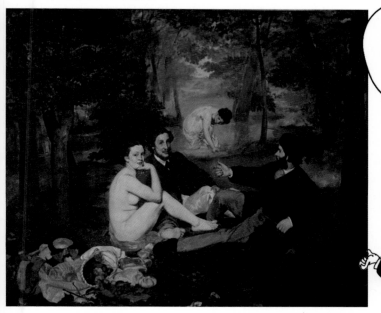

정장을 한 남자들 사이에서 혼자 벌거벗은 여자라니, 포르노로군.

게다가 부끄러운줄도 모르고 뭐가 잘났다고 날 빤히 쳐다보고 있는거야?

에두아르 마네/1863/풀밭 위의 점심

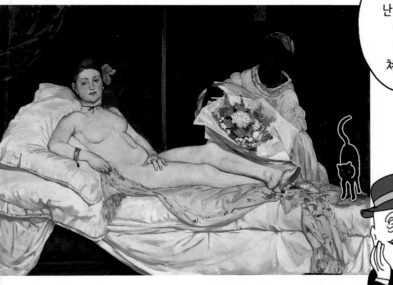

말세군, 말세야. 난 매춘부올시다, 이거 아냐? 역시 우릴 쳐다보고 있어

자네도 들었나? 검은 고양이 꼬리가 발기한 그걸 상징하는거라던데.

에두아르 마네/1865/올랭삐아

– Edouard Manet (1832~1883)

그림의 소재뿐이 아니었다.
붓자국을 그대로 남기는 이들의 화법을
대중들은 못마땅해 했다.

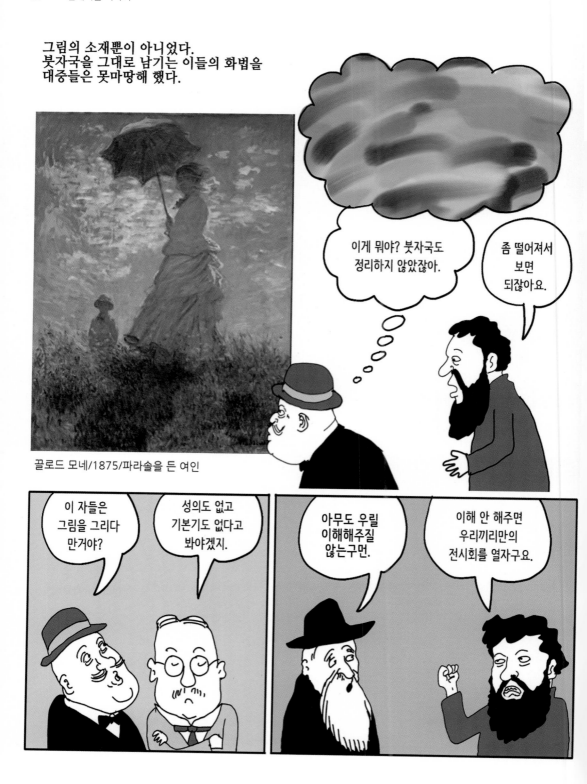

끌로드 모네/1875/파라솔을 든 여인

이게 뭐야? 붓자국도
정리하지 않았잖아.

좀 떨어져서
보면
되잖아요.

이 자들은
그림을 그리다
만거야?

성의도 없고
기본기도 없다고
봐야겠지.

아무도 우릴
이해해주질
않는구먼.

이해 안 해주면
우리끼리만의
전시회를 열자구요.

무명화가, 조각가, 판화가들의 합동전시회

샤리바리라는 풍자신문의
루이 르로이라는 늙수그레한
기자의 먹잇감이 된 그림은...

캬캬캬캬
우습군, 우스워.
인상이라...

모네가 자라난 르아브르항의 아침 풍경을 그린
'해돋이의 인상'이라는 작품이었다.

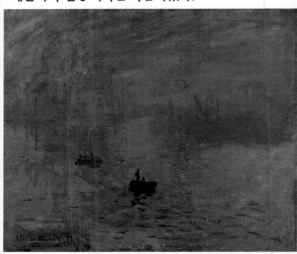

그는 기사에서
이렇게
비아냥거렸다.

얼마나 제멋대로이고
얼마나 태만한 솜씨인가?
벽에 바를 도배지의
밑그림도 이보다는
나을 것이다.

그래, 나는 이 자들을
이렇게 불러줄테다.

인상주의자!
(Impressionist)

간판도 궁상맞은 무명화가전시회의
무명화가들이야 기자 입장에서
우스워 보였겠지. 만만한 을이라고
기분대로 떠들다가 르로이는
두고두고 막눈의 오명을 남겼다.

하지만 그는 의도하지 않았지만
미술사에 획을 긋는 중대한
진실을 말하고 있다.

인상주의자!!

– Louis Leroy (1812~1885)

인상주의자들은 아카데미 미술의 도식화된 '잘 그린' 그림을 거부하고 빛이 만들어내는 찰라적 '인상'을 표현하려 했거든.

그런 점에서 인상주의는 서양미술의 거대한 전통, 미메시스에서 한 걸음 멀어졌다고 할 수 있다.

인상주의는 미메시스의 기술이라는 측면에서는 확실히 당대의 아카데미 미술보다 퇴보한 그림을 그렸다. 500년동안 발전해온 미메시스의 전통이 갑자기 퇴보하다니!

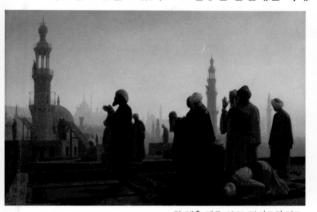

장 레옹 제롬/1865/카이로의 기도

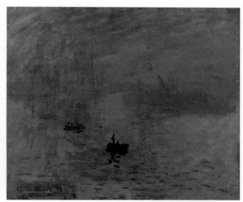

끌로드 모네/1872/인상, 해돋이

왜 하필 이 시점에서 미메시스의 발전방향을 역주행하는 인상주의가 나왔을까?

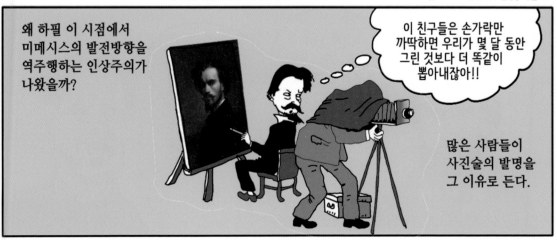

이 친구들은 손가락만 까딱하면 우리가 몇 달 동안 그린 것보다 더 똑같이 뽑아내잖아!!

많은 사람들이 사진술의 발명을 그 이유로 든다.

1839년 루이 다게르가 발명한 사진기는 누구나 들고다니며 쉽게 찍을 수 있는 혁신적 발전이었다.

잘나가던 프랑스 화가 폴 들라로슈는 다게르 사진기를 보고 이렇게 탄식했다.

오늘로서 회화는 죽었다!

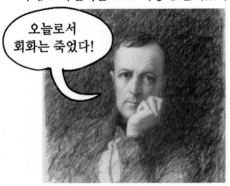

폴 들라로슈 자화상 (부분)

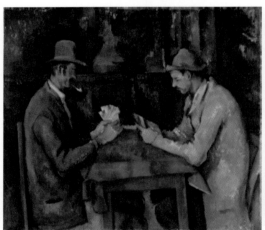

폴 쎄잔/1895/카드놀이 하는 사람들

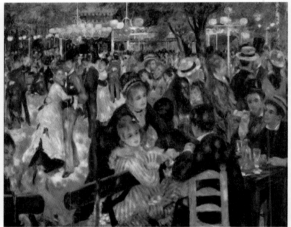

르노와르/1876/물랭 드 라 갈레뜨의 무도회

어차피 똑같이 그리는 것만으로는 사진과 경쟁할 수 없어.

우리는 사진으로 표현하기 어려운 그림을 그릴거야.

– Louis Daguerre (1787∼1851), Paul Delaroche (1797∼1856), Paul Cézanne (1839∼1906), Pierre−Auguste Renoir (1841∼1919)

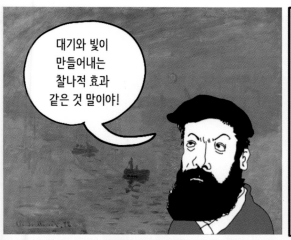

대기와 빛이 만들어내는 찰나적 효과 같은 것 말이야!

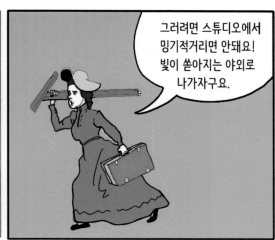

그러려면 스튜디오에서 밍기적거리면 안돼요! 빛이 쏟아지는 야외로 나가자구요.

이렇게 사진의 영향으로 미메시스를 희생하고 빛과 직감을 더 중요시하는 인상주의가 출현했다는게 통설이다. 틀린 이야기라고 할 수는 없지만 지나친 단순화이다.

회화와 사진의 관계는 이보다는 더 복잡하다. 사진이 발명되었던 당시 잘그린 그림에 대한 찬사는 이러했다.

어머, 사진으로 찍은 줄 알았어!

반면에 지금도 멋진 사진을 보면 거꾸로 이렇게 감탄하잖아?

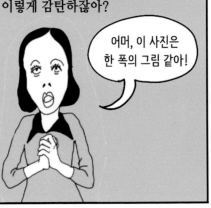

어머, 이 사진은 한 폭의 그림 같아!

19세기말이나 지금이나 사진과 회화는 서로 영향을 주고 받으며 발전해왔다.

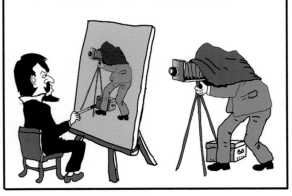

19세기 영국 유명 사진작가 헨리 피치 로빈슨의 한 죽어가는 소녀를 묘사한
이 작품을 보면 사진이 당시 회화에서 즐겨 쓰던 드라마틱한 구성과 연출을
적극적으로 차용하고 있음을 알 수 있다.

헨리 피치 로빈슨
1858
꺼져감
(Fading Away)

반대로 마네의 이 그림은 아웃포커싱 기능이 없던 당시 사진의 영향을 받았다.
그 결과 원근감이 희박한 평면적인 그림이 되었는데 이런 특징 때문에 후일 미국 비평가
클레멘트 그린버그로부터 현대미술의 선구적 작품이라는 평가를 받게 된다.
(왜 평면적인 특징을 높이 평가했는지는 차차...)

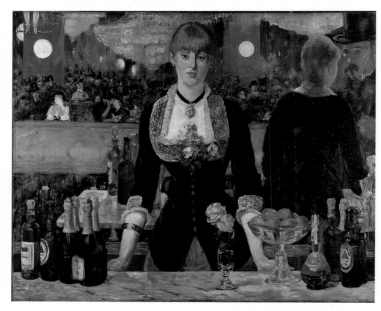

에두아르 마네
1882
폴리 베르제르의 바

- Henry Peach Robinson (1830~1901)

19세기말 인상주의가 미메시스의 전통에서 한 걸음 벗어나게 된 것은 단순히 사진의 등장 때문이라고만 할 건 아닌 것 같다. 르네상스 이후 500년 동안 우려먹은 미메시스로서는 더 이상 시도해볼 것이 소진된 미술사적 상황과 프랑스 혁명, 산업혁명 이후 숨가쁘게 변화하는 사회 분위기가 결합된게 더 근본적 이유가 아니었을까?

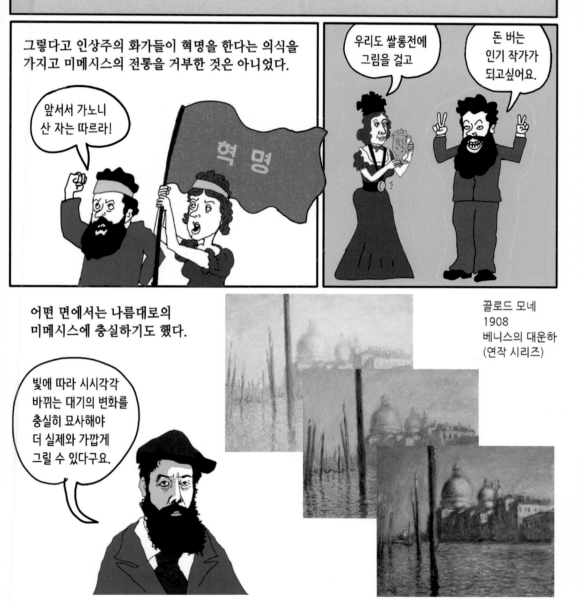

그렇다고 인상주의 화가들이 혁명을 한다는 의식을 가지고 미메시스의 전통을 거부한 것은 아니었다.

앞서서 가노니 산 자는 따르라!

혁명

우리도 쌀롱전에 그림을 걸고

돈 버는 인기 작가가 되고싶어요.

어떤 면에서는 나름대로의 미메시스에 충실하기도 했다.

빛에 따라 시시각각 바뀌는 대기의 변화를 충실히 묘사해야 더 실제와 가깝게 그릴 수 있다구요.

끌로드 모네
1908
베니스의 대운하
(연작 시리즈)

하지만 인상주의자들의 미메시스는 기존의 아카데미 미술의 미메시스와 중요한 차이가 있었다.
아카데미 미술은 그림을 현실처럼 보이게 분식하는데 모든 노력을 쏟았지만,

인상주의자들은 자신들의 작품이 현실이 아닌 그림이라는걸 굳이 감추려 하지 않았다.

이건 그림이 아니다.
이건 그림이 아니다.
현실이다.

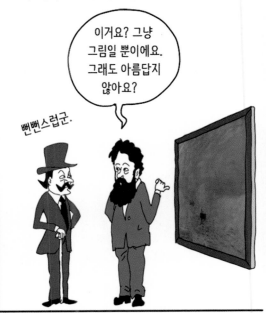

이거요? 그냥 그림일 뿐이에요. 그래도 아름답지 않아요?

뻔뻔스럽군.

그래서 붓자국을 애써 감추려하지 않았던거야.

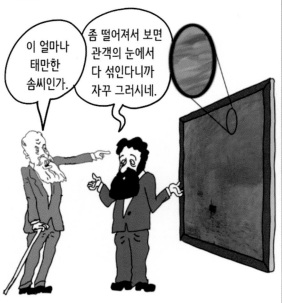

이 얼마나 태만한 솜씨인가.

좀 떨어져서 보면 관객의 눈에서 다 섞인다니까 자꾸 그러시네.

이게 나중에 최신 광학이론을 내세운 쇠라의 점묘법으로까지 발전하게 된다.

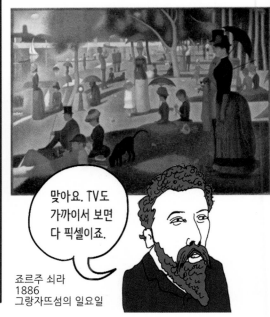

맞아요. TV도 가까이서 보면 다 픽셀이죠.

죠르주 쇠라
1886
그랑자뜨섬의 일요일

– Georges Seurat (1859~1891)

인상주의는 이처럼 양면의 얼굴을 가지고 있다.
나름대로 미메시스의 전통을 이어가려 하면서도 동시에 미메시스를 거부하는
새로운 미술의 가능성을 잉태하고 있었던거지.
인상주의의 등장으로 서양미술을 500년간 지배해왔던 바사리의 미술관에도
조금씩 균열이 생기기 시작했다.

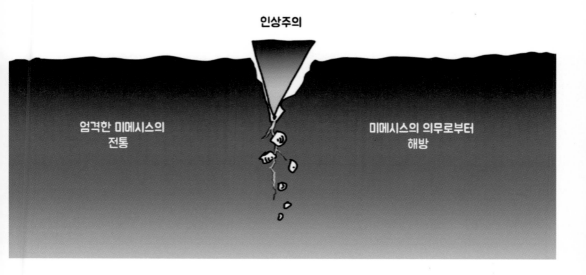

이래서 인상주의는 스스로도 알지 못한 채
서양미술 두번째 혁명의 단초가 되었다.

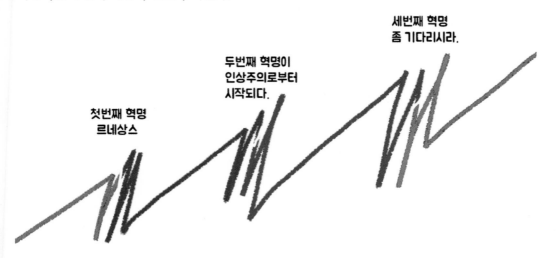

1950년대 모더니즘의 절정에서 당시 미술계를
지배하던 비평가 클레멘트 그린버그는
마네의 그림들을 현대미술의 출발점으로
보았다.

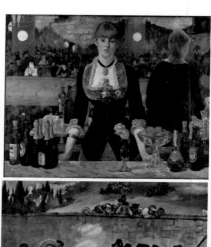

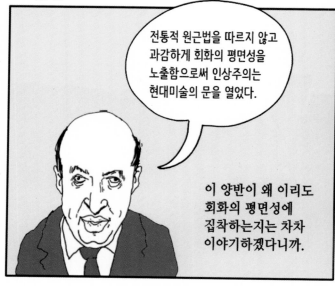

전통적 원근법을 따르지 않고
과감하게 회화의 평면성을
노출함으로써 인상주의는
현대미술의 문을 열었다.

이 양반이 왜 이리도
회화의 평면성에
집착하는지는 차차
이야기하겠다니까.

한편 곰브리치 선생은 그의 명저 'The Story of Art'에서 인상주의 시대의 세 화가로부터 후대의
현대미술이 발전했다고 주장한다.

세잔의 이론에서 큐비즘이 나왔고
고갱의 원색은 야수파에
영감을 주었고 고흐의 치열한
내면 탐색은 표현주의의
원조이다.

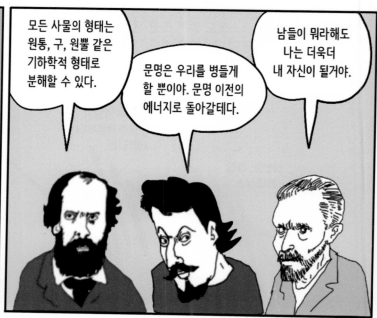

모든 사물의 형태는
원통, 구, 원뿔 같은
기하학적 형태로
분해할 수 있다.

문명은 우리를 병들게
할 뿐이야. 문명 이전의
에너지로 돌아갈테다.

남들이 뭐라해도
나는 더욱더
내 자신이 될거야.

- Clement Greenberg (1909~1994)

왼쪽 그림과 오른쪽 그림을 관련있는 그림끼리 줄을 이어보세요. 딩동댕~

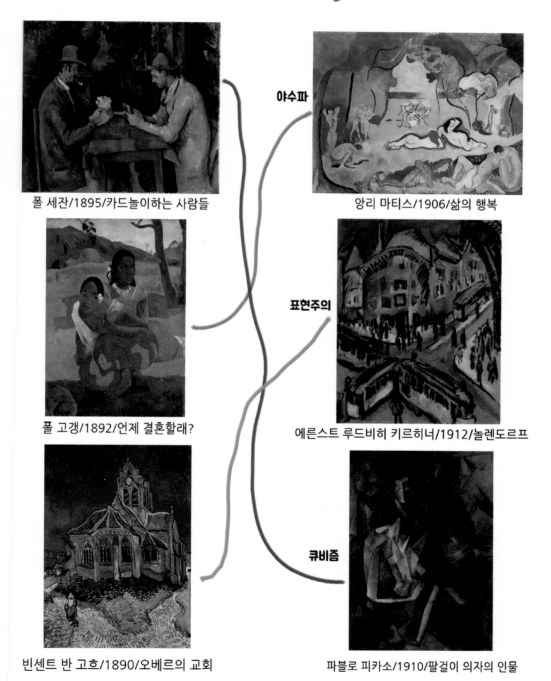

야수파

앙리 마티스/1906/삶의 행복

폴 세잔/1895/카드놀이하는 사람들

표현주의

폴 고갱/1892/언제 결혼할래?

에른스트 루드비히 키르히너/1912/놀렌도르프

큐비즘

빈센트 반 고흐/1890/오베르의 교회

파블로 피카소/1910/팔걸이 의자의 인물

– Henri Matisse (1869~1954), Paul Gauguin (1848~1903), Ernst Ludwig Kirchner (1880~1938), Vincent van Gogh (1853~1890)

이 두 작품으로 현대미술의 시대가 본격적으로 열렸다고 할 수 있다.
20세기초 빠리 미술계를 양분하는 라이벌이었던 피카소와 마티스는
미메시스의 전통을 아예 까놓고 부정했거든.

두 통

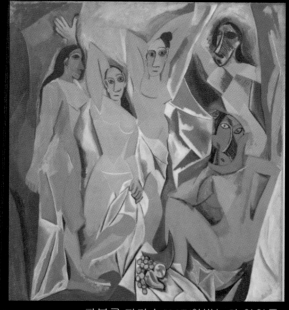

파블로 피카소/1907/아비뇽의 여인들

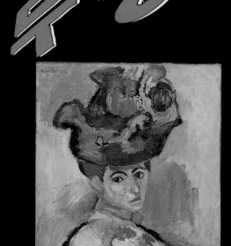

앙리 마티스/1905/모자를 쓴 여인

피카소는 형태로,

마티스는 색채로.

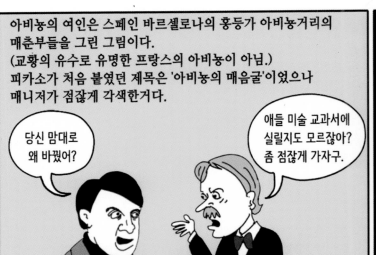

아비뇽의 여인은 스페인 바르셀로나의 홍등가 아비뇽거리의
매춘부들을 그린 그림이다.
(교황의 유수로 유명한 프랑스의 아비뇽이 아님.)
피카소가 처음 붙였던 제목은 '아비뇽의 매음굴'이었으나
매니저가 점잖게 각색한거다.

당신 맘대로
왜 바꿨어?

애들 미술 교과서에
실릴지도 모르잖아?
좀 점잖게 가자구.

여인들의 기괴한 모습은
아프리카 가면에서
영향을 받았다지만
이 그림에서 더 주목해야 할
포인트는 다른데 있다.

그것은 서양미술이 수백년간 발전시켜온 미메시스의 기법들을 의도적으로 폐기했다는 점이다.
특히 2차원의 캔버스에서 3차원의 입체감을 느낄 수 있도록 개발된 기법을 마음 먹고 파괴하였다.
마네 그림의 평면성보다 더욱 노골적이고 극단적이다.

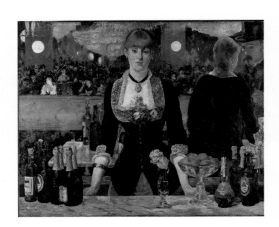

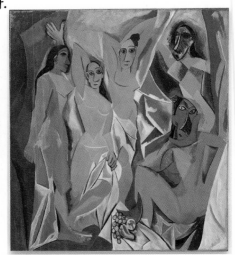

이런 점에서 '아비뇽의 여인들'로부터 시발된 '큐비즘'을
'입체주의'라고 번역하는건 매우 매우 부적절하다.

큐비즘이라는 말은 이렇게 생겨났다.

비평가 루이 복셀

죠르쥬 브라크
1908
레스타크의 집

이 친구들은 집을 희한하게 그리네?

꼭 이런 뀌브(cube)처럼 그리는군.

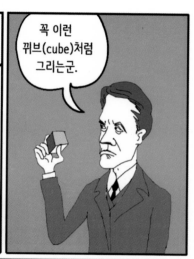

이때 루이 복셀이 말한 뀌브(큐브)는 입체란 말과는 전혀 상관 없다. 그냥 정육면체란 얘기. 한국식으로 한다면 이렇게 말한거야.

얘네들은 왜 집을 깍두기처럼 그려?

그러자 피카소나 브라크와 친하게 지내던 시인 기욤 아뽈리네르가 나섰다.

친구들, 그럼 이름을 아예 뀌비즘이라고 지어버리자고.

그러지 뭐...

뀌브가 졸지에 입체가 된건 아마도 일본인들이 별 생각 없이 사전 찾아서 번역한 걸 한국과 중국이 그냥 들여온 것 같은데?

뀌브와 입체까라네, 뀌비즈므와 입체주의...

불일사전

아무튼 뀌비즘은 평면 캔바스 위의 그림을 입체처럼 보이려는 미메시스를 포기하고 평면화되는 모더니즘의 큰 흐름에서 나온 것이다.

그냥 큐비즘이라고 하는 편이 차라리 오해가 덜 할 걸?

평평~

— Georges Braque (1882~1963), Louis Vauxcelles (1870~1943), Guillaume Apollinaire (1880~1918)

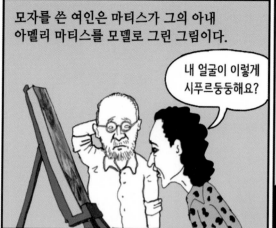

모자를 쓴 여인은 마티스가 그의 아내 아멜리 마티스를 모델로 그린 그림이다.

내 얼굴이 이렇게 시푸르둥둥해요?

앙리 마티스, 앙드레 드랭, 모리스 드 블라밍크는 이처럼 색채를 자유분방하게 사용하는 유파를 형성하고 있었다.

왜 현실에 보이는

그대로

색채를 써야 되냐구??

이들이 1905년의 가을전시회(쌀롱 도톤느)에 출품를 했는데 큐레이터가 무슨 생각을 했는지 이들의 작품을 몰아서 콰트로첸토의 대표적 르네상스 조각가 도나텔로의 작품이 있는 방에 전시를 한거야.

여기서 비평가 루이 복셸이 다시 등장했지.

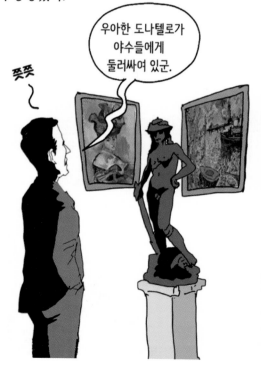

쯧쯧

우아한 도나텔로가 야수들에게 둘러싸여 있군.

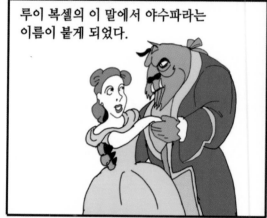

루이 복셸의 이 말에서 야수파라는 이름이 붙게 되었다.

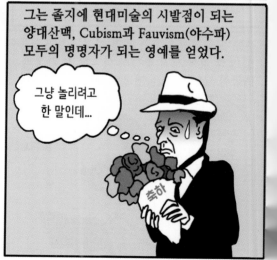

그는 졸지에 현대미술의 시발점이 되는 양대산맥, Cubism과 Fauvism(야수파) 모두의 명명자가 되는 영예를 얻었다.

그냥 놀리려고 한 말인데...

— André Derain (1880~1954), Maurice de Vlaminck (1876~1958)

큐비즘과 포비즘이 르네상스식
미메시스를 무너뜨리자
수많은 유파들이 폭발하듯
쏟아져 나왔다.
20세기초 이즘(ism)은
홍수를 이루었다.

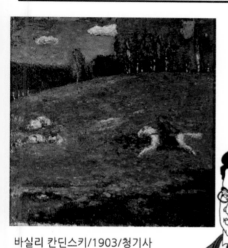

바실리 칸딘스키/1903/청기사

우리는 청기사파
표현주의야!
푸른색은 예술가의
영혼을 상징하지.
(Der Blaue Reiter)

바실리 칸딘스키

우리도 표현주의지만
좀 달라.
다리파라고 불러줘.
(Der Brucke)

프리츠 블라일

1906년 데어 브뤼케
전시회 포스터

1923년 바우하우스 전시회 포스터

바우하우스는
건축에서
출발했지만
현대 미니멀리즘의
선구자라구.

월터 그로피우스

우린 네덜란드의
더 스타일파야!
(De Stijl)
모든걸 단순한
선과 컬러로
표현할거야.

**테오 반
두스부르흐**

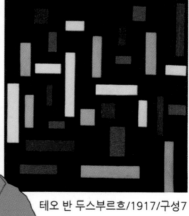

테오 반 두스부르흐/1917/구성7

– Fritz Bleyl (1880~1966), Walter Gropius (1883~1969), Theo van Doesburg (1883~1931)

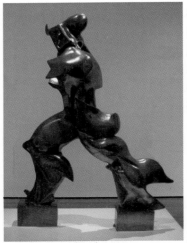

우리는 미래파야.
(Futurism)
모든 과거를
부정하고
속도와 기계를
찬양할거야.

**움베르토
보치오니**

우리 러시아는
그냥 미래주의로
만족 못해.
분석적 큐비즘을
추가했지.
(Cubo-Futurism)

**나탈리아
곤차로바**

나탈리아 곤차로바/1913/
싸이클리스트

움베르토 보치오니/1913/
공간연속성의 특이한 형태들

이 모든 주장들이 쏟아져 나온 것은 인상주의가 조심스럽게 전통적 미메시스에 의문을
제기한지 불과 20~30년 사이의 일이다. 한 세대만에 미술은 완전한 변화를 맞았다.
만년의 끌로드 모네가 지베르니의 정원에서 수련 시리즈를 그리고 있는 동안
세상은 변하고 있었다.

요즘 젊은이들
그림은 당췌
이해할 수가
없어.

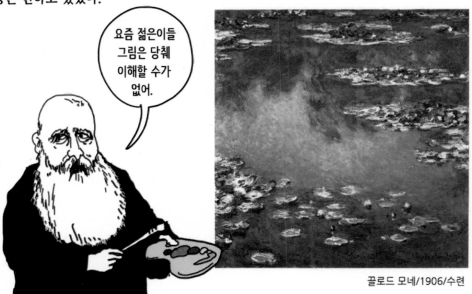

끌로드 모네/1906/수련

– Umberto Boccioni (1882~1916), Natalia Goncharova (1881~1962)

이처럼 인상주의 미술과 큐비즘과 야수주의와 그를 이은 수많은 유파들이 숨가쁘게 등장하며 르네상스의 전통과 결별하고 '모더니즘' 시대로 진입했다. 미술사에서 역동적 변화가 일어난 이 시기는 프랑스인들이 아름다운 시대라는 뜻의 '라 벨르 에뽀끄' (La Belle Epoque)라고 부르던 시대이다.

알퐁스 무하/1897/포스터

부르봉왕가의 미술품들은 대중들에게 개방되었다. 갤러리라는 말이 루브르의 복도(갤러리)에서 나온 말이다.

왕족과 귀족을 대신하여 부르주아들이 미술품의 소비자가 되었다. 그림 크기도 그들의 거실에 맞춰 아담해졌지.

풍요로운 유럽의 봄날, 장밋빛 아름다운 시절은 영원할 것 같았다.

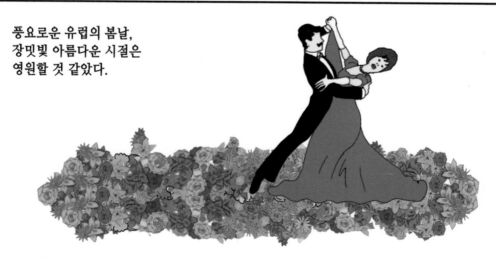

– Alphonse Mucha (1860~1939)

하지만 그들의 아름다운 시절은 1914년 8월 어느날 사라예보에서 울린 한 발의 총성으로 순식간에 끝나고 말았다. 제1차 세계대전이 발발한 것이다.

흘러간 시간도
흘러간 사랑도
돌아오지 않는다.
미라보다리 아래
세느강은 흐른다.

아름다운 시대의 꿈에서 깨어나 겪은 새로운 전쟁의 참혹함은 상상을 초월했다.

풍요롭던 시대에 비약적으로 발달한 기계문명이 만들어낸 새로운 무기들의 살상력은 이전의 전쟁에 대한 상식을 무너뜨렸다.

1차 세계대전에 처음 투입된 신무기, 거포와 기관총은 2천만명의 병사를 시체로 만들었다.

유럽인들은 집단적인 트라우마를 경험했다.

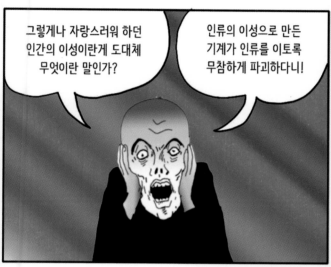

그렇게나 자랑스러워 하던 인간의 이성이란게 도대체 무엇이란 말인가?

인류의 이성으로 만든 기계가 인류를 이토록 무참하게 파괴하다니!

더 이상 예쁜 그림만 그리고 있진 못하겠어!

현대미술사는 2차 세계대전의 영향으로 뿌리가 흔들리는 세번째 혁명을 맞게 된다.

1차 세계대전의 후유증도 그에 못지 않았다. 미술의 극단적이고 과격한 전위화는 두 세계대전 이후의 공통적 현상이었다.

1차 세계대전 이후의 전위예술들은 2차 세계대전 후 일어난 수십년 후의 현대미술 세번째 혁명의 예고편이었다.

다다이즘이 그 선봉에 있었다.

졸리판토 밤블라 오팔리 밤블라 그로씨아 음파 하바 오렘 에기가 고라멘 히고 블로이코 루쏠라 우주....

저게 뭐라는 소리야?

후고 볼의 쮜리히 볼테르 캬바레에서의 퍼포먼스/1916

– Hugo Ball (1886~1927)

다다이스트들은 1차대전의 후유증을 그렸다.
이 괴기한 그림은 카드놀이하는 상이군인들을
묘사하고 있다.

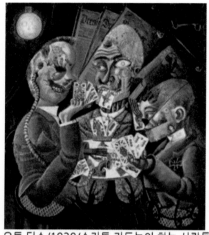

오토 딕스/1920/스카트 카드놀이 하는 사람들

미국으로 건너간 프랑스의 다다이스트
마르셀 뒤샹이 변기를 내놓은 것도
이즈음의 일이다.

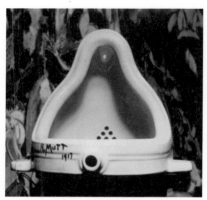

마르셀 뒤샹/1917/샘

전쟁 후 독일의 표현주의는
더욱 음울해졌고,

에른스트 키르히너/1915/군인의 자화상

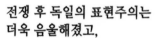

프랑스에서는 이론가 앙드레 브레통이
이끄는 초현실주의가 급부상하였다.
참혹한 현실을 벗어나기 위해
초현실이 필요했나보다.

1924년 쉬르레알리즘 선언의 표지

패전국의 미술이
즐거울 수
있겠소?

초현실이
절대현실이야!

― Otto Dix (1891~1969), Marcel Duchamp (1887~1968), Andre Breton (1896~1966)

1차 세계대전에 러시아혁명까지 한꺼번에 겪은
러시아의 전위미술은 가장 과격했다.

러시아 젊은 전위 예술가들의 리더
카즈미르 말레비치는 과거의 미술과
완전히 결별하려 했다.

카즈미르 말레비치/1910/자화상

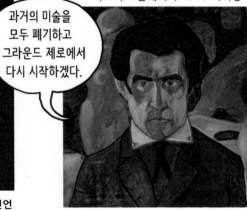

예술가들이여,
대중의 취향에
귀싸대기를
올려붙이자!!

과거의 미술을
모두 폐기하고
그라운드 제로에서
다시 시작하겠다.

다비드 불루크의 러시아 미래주의 선언

그래서 발표한 작품이 저 유명한
'검은 사각형'이다.

검은 사각형이
걸릴 곳은
바로 이곳이야.

1915년 페트로그라드
(지금의 생페테르스부르)
에서 열린
절대주의(Supramatism)
0.10전시회

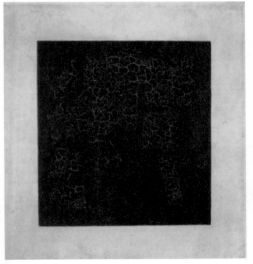

카즈미르 말레비치/1910/검은 사각형

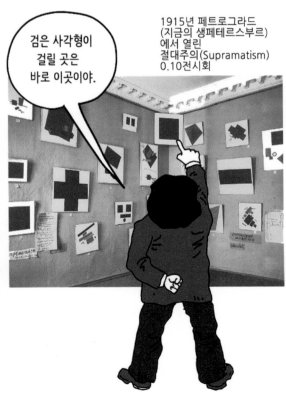

– David Burliuk (1882∼1967), Kazimir Malevich (1879∼1935)

천정과 두 벽이 교차하는 모서리... 이곳은 러시아정교회의 성상을 모시는 곳이다.
말레비치는 '검은 사각형'을 미술계의 노아의 방주로 생각했던 것이다.

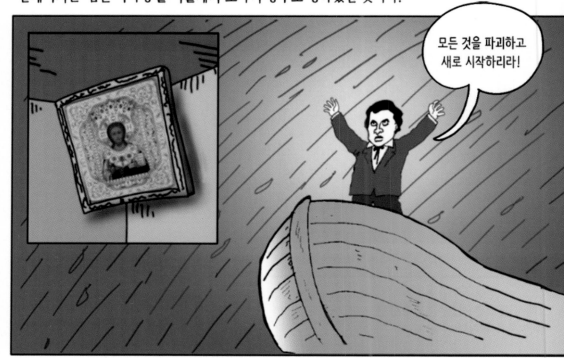

마르셀 뒤샹과 카즈미르 말레비치는 1차대전 후 모더니즘의 시대에 살면서도 2차대전 후
포스트모더니즘에서나 등장하는 주장을 외쳤다.

그들의 작품은 확실히 개념주의적이다 조형주의가 지배한 모던의 시대에 태어난 돌연변이였다.
두 사람은 미술사적으로 반세기를 먼저 살았던 것이다. 이 이야기는 나중에 마저 하자.

뉴욕 현대미술관(MoMA)의 초대관장
알프레드 바(Alfred Barr)였다.

− Alfred Barr (1902∼1981)

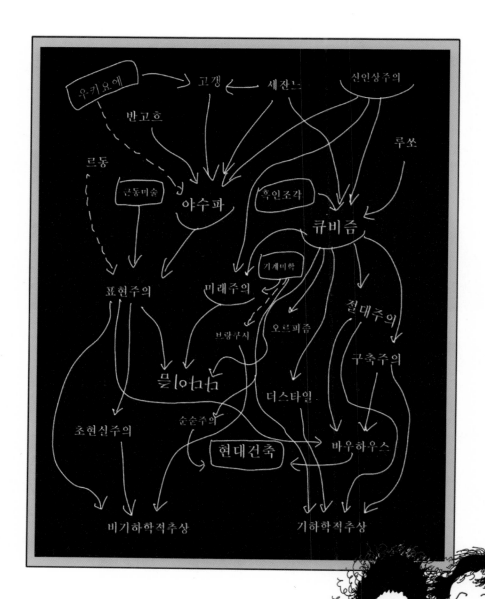

그래서 이런
어마무시한 도표가
탄생했다.

이 복잡한 도표를 다 알아야 할 필요는 없다. 알프레드 바의 주장이 다 옳다는 보장도 없다.
그래도 그의 도표에서 확실한 건 이거다.
르네상스 이후 500년 동안 미술사는 천천히 변화했다.
그것도 하나의 연속선 위에서 변화했다.
그런데...

강렬한 미메시스,

우아한 미메시스,

엄격한 미메시스,

그리고, 격정적 미메시스.

20세기 들어와서는 사정이 달라졌다.
인상주의 이후 미술의 흐름에는
뭔가 심상치 않은 조짐이 있었다.

혁명의 바람이 느껴졌다.

500년 미메시스의 의무에서 해방된 모더니즘 50년 동안 수백 개의 저마다 다른 주장을 앞세운 미술의 유파들이 한 순간에 터져 나왔다.

미메시스의 의무에서 해방된 미술은 필연적으로 구상을 넘어 추상으로 치달았다.
알프레드 바의 복잡한 도표도 사실 큐비즘으로부터 추상화에 이르는
현대미술의 흐름을 설명하려는 과정에서 나온 것이다.

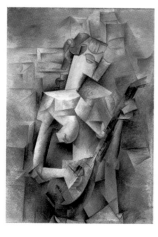

파블로 피카소
1910
만돌린 켜는 소녀

테오 반 두스부르흐
1917
구성 7 (삼미신)

초기의 추상은 두 갈래의 영감에서 출발했다. 하나의 갈래는 자연의 형상에서 출발해
재해석과 변형을 거쳐 추상에 이르렀다.

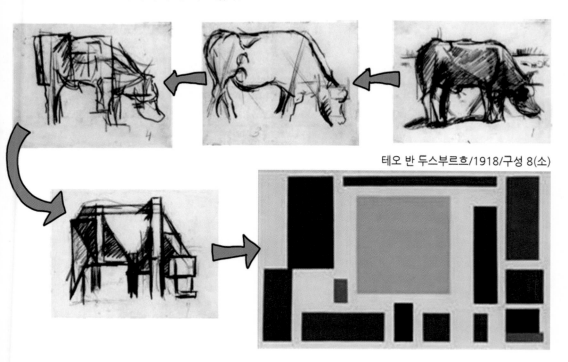

테오 반 두스부르흐/1918/구성 8(소)

또 하나의 갈래는 음악으로부터 영감을 받았다. 미술은 오랫동안 음악에 열등감을 가지고 있었다. 어떤 열등감이었냐면...

어머~ 멋져. 당신 늘대 소리는 일품이에요.

우우우~

그것도 한두번이지.

또 그놈의 늘대 소리야? 아주 지겨워 죽겠어. 멧돼지나 잡아와! 이 인간아.

우우~

늘대 그림이라면 모를까, 성대모사야 자꾸하면 지겨웠겠지.

우우~~

그래서 음악은 일찌감치 흉내내기(미메시스)의 미련을 버리고 형이상학적 추상음악으로 나갔다.

음악은 우주의 조화로운 법칙이라니깐.

추상이란 면에선 음악이 미술보다 한참 선배였다 이거지. 리차드 와그너는 이렇게 잘난 척을 했어.

음악은 비물질적인 예술이다, 이거야.

음표로 할 수 있는 것을 색깔과 형태로 못 할 이유가 있겠는가?

미술도 음악처럼 물질세계를 벗어나 정신의 세계를 직접 표현하고 싶었다.

바실리 칸딘스키

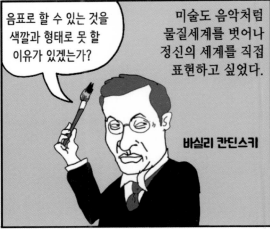

그래서 바실리 칸딘스키는 음악에서 얻은 영감을 바탕으로 그린 그림으로
추상화의 원조가 되었다.

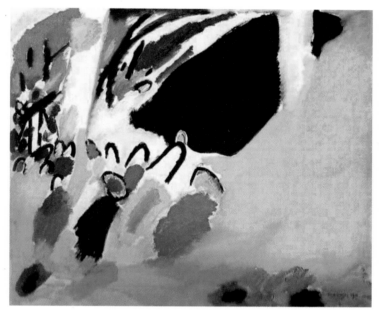

바실리 칸딘스키/1911/인상3(부제: 연주회)

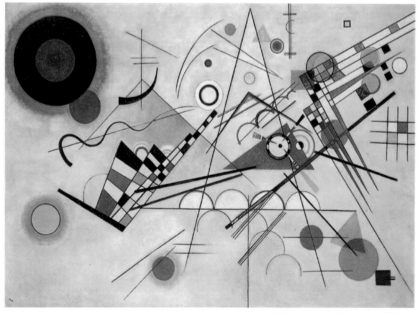

바실리 칸딘스키/1923/구성8

아예 색깔로 음악을 표현하겠다고
선언하고 나온 유파도 있었어.

싱크로미즘!
(Synchromism)
색깔이 곧
음표야.

모건 러셀/1914/Cosmic Synchromy

영국의 권위있는 비평가이며 화가였던
로저 프라이는 칸딘스키의 추상화에
찬사를 보냈다.

순수하고 추상적이야.
형태의 언어이며
눈으로 볼 수 있는
음악이로군!

그러나 유럽 미술계를 대표하고 있던 피카소는
순수추상에 반대했다.
미술은 자연을 바라보는 새로운 시각을 제시할 수
있을 뿐, 자연의 형상과 완전히 분리되어서는
안된다고 생각했다.

여기까지만!

피카소는 추상화의 등장에 큰 영향을
미쳤지만 정작 본인은 추상화에
완강하게 저항한거지.

추상은
미술의 본질에서
멀어지는거야.

— Morgan Russel (1886〜1953), Roger Fry (1902〜1981)

그러나 신대륙 미국에서는 좀 더 쉽게 구상의
전통과 이별할 수 있었나봐.
완전한 순수추상이 대세로 떠올랐다.

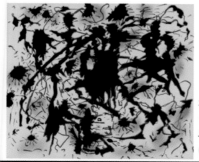

잭슨 폴록
1950
무제
(모사)

그리고 미국 추상미술이 세계를 지배하게 된다.
그 배경에는 1, 2차 세계대전으로 촉발된
정치, 경제 패권의 이동이 있었지.

1930년대 독일 미술계에서
대규모 숙청이 벌어졌다.

이런 썩어빠진
그림을 보았나?
이래서 독일이
패배한거야.

에른스트 키르히너/1910/마르젤라

나치는 퇴폐미술(Entartete Kunst)의
낙인을 찍어 탄압했다.

위대한 게르만 정신에
대한 모독이라구!!

검은 사각형?
반동적 미술이군.
인민들이 어케
이해하갔어?

러시아에서도
아방가르드의
숙청 바람이
불었지.

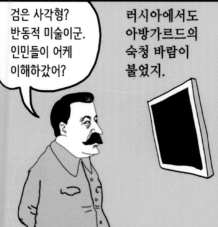

미술도 혁명이야.
사회주의 리얼리즘을
배우라우!!

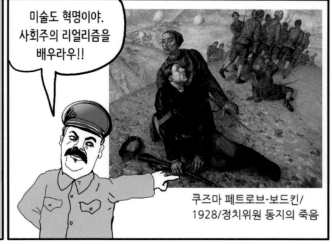

쿠즈마 페트로브-보드킨/
1928/정치위원 동지의 죽음

— Kuzma Petrov-Vodkin (1878∼1939)

러시아와 동유럽의 예술가들이
탄압을 피해 빠리로 몰려들었다.
빠리의 카페는 에트랑제(이방인)
예술가들로 북적였고
어네스트 헤밍웨이나
스콧 피츠제럴드 같은
미국 젊은이들이 특파원으로
빠리의 거리를 누빈 것도
이때였지.
1920~1930년대에 빠리는
라 벨르 에뽀끄 이후 또 한번의
아름다운 시대를 맞았다.

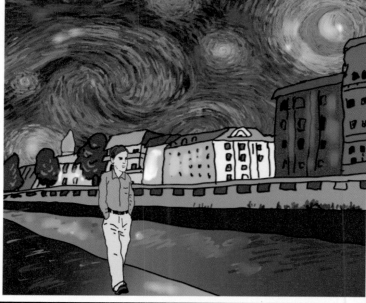

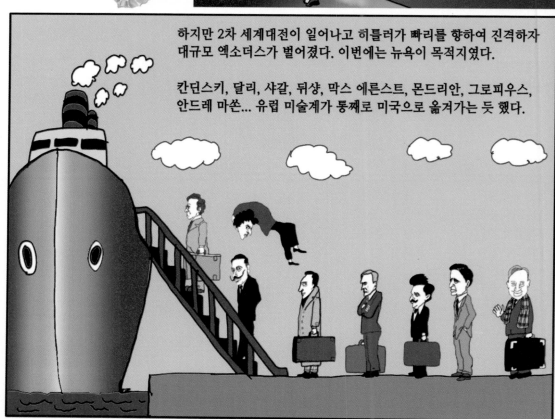

하지만 2차 세계대전이 일어나고 히틀러가 빠리를 향하여 진격하자
대규모 엑소더스가 벌어졌다. 이번에는 뉴욕이 목적지였다.

칸딘스키, 달리, 샤갈, 뒤샹, 막스 에른스트, 몬드리안, 그로피우스,
안드레 마쏜... 유럽 미술계가 통째로 미국으로 옮겨가는 듯 했다.

– Ernest Hemingway (1899~1961), Scott Fitzgerald (1896~1940)

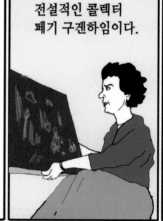

이 시기에 뉴욕이 세계미술의 중심지로 자리매김하는데 큰 역할을 한 여인이 있었으니...

전설적인 콜렉터 페기 구겐하임이다.

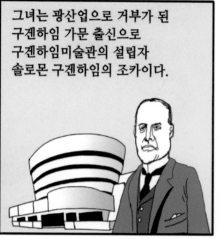

그녀는 광산업으로 거부가 된 구겐하임 가문 출신으로 구겐하임미술관의 설립자 솔로몬 구겐하임의 조카이다.

아버지 벤자민 구겐하임은 페기가 14세 때 타이타닉 침몰로 숨졌다. 영화 타이타닉에도 잠깐 등장하는 1등석 승객이 그이다.

그녀는 21세에 상속금을 들고 빠리로 떠났지.

난 빠리 체질인가봐. 여기가 너무 좋아.

그녀는 1920년대 빠리의 보헤미안적 분위기에 흠뻑 빠졌다.

솔직하고 관대하고 자유분방한데다 부잣집 출신인 그녀의 주위로 빠리의 미술가들이 몰려들었어.

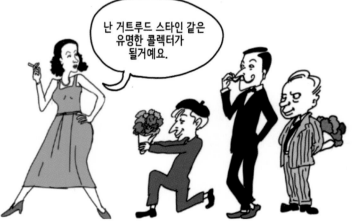

난 거트루드 스타인 같은 유명한 콜렉터가 될거예요.

— Peggy Guggenheim (1898~1979), Solomon Guggenheim (1861~1949), Benjamin Guggenheim (1865~1912), Gertrude Stein (1874~1946)

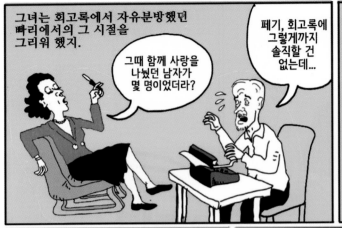

그녀는 회고록에서 자유분방했던 빠리에서의 그 시절을 그리워 했지.

그때 함께 사랑을 나눴던 남자가 몇 명이었더라?

페기, 회고록에 그렇게까지 솔직할 건 없는데...

막스 에른스트와 잠시 결혼한 적도 있고,

나, 초현실주의자.

마르셀 뒤샹은 평생 미술의 멘토로서 그녀의 현대미술 컬렉션에 지대한 영향을 미쳤다.

2차 세계대전 발발 순간에도 프랑스에 남아있던 그녀는 빠리 함락 순간 007 작전 같은 수송작전으로 유럽에서 사 모은 모든 컬렉션을 몽땅 미국으로 가져왔다.

아듀, 프랑스~

전쟁통에 마지막엔 완전 후려졌지.

귀국 후 맨하탄에 갤러리 '금세기미술관'을 열고 미국의 젊은 미술가들을 통 크게 지원했다.

ART of
THIS CENTURY
GALLERY

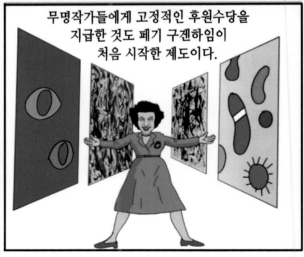

무명작가들에게 고정적인 후원수당을 지급한 것도 페기 구겐하임이 처음 시작한 제도이다.

– Max Ernst (1891~1976)

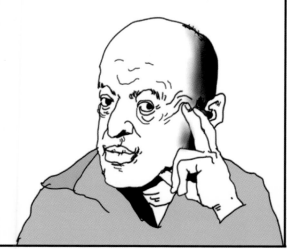

여장부 페기 구겐하임이 유럽의 미술가들과
수집 작품들을 대거 미국으로 날라와
혁혁한 공을 세웠으나...
변방이던 미국 현대미술이 세계의 중심으로
부상하는데 결정적인 역할을 한 인물은
이 사나이다.

미술비평가 클레맨트 그린버그

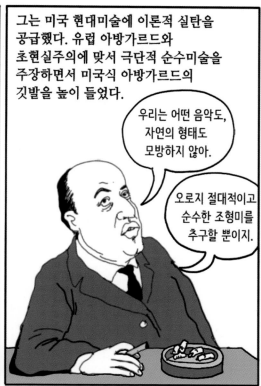

그는 미국 현대미술에 이론적 실탄을
공급했다. 유럽 아방가르드와
초현실주의에 맞서 극단적 순수미술을
주장하면서 미국식 아방가르드의
깃발을 높이 들었다.

우리는 어떤 음악도,
자연의 형태도
모방하지 않아.

오로지 절대적이고
순수한 조형미를
추구할 뿐이지.

수십년 전 미국 암흑가를 알 카포네가 지배했던 것처럼 그린버그는 1950년대 미국 미술계를
지배했다. 마이클 프라이드, 로잘린드 크라우스, 바바라 로즈 같은 비평가를 중간 보스로 둔
뉴욕파(School of New York)의 빅 보스로서 그린버그의 영향력은 막강했다.

내 말 한마디로
사람 목숨이
왔다갔다 하지.
으하하.

나는 글 한 줄로
화가들을 살릴 수도
죽일 수도 있어.

– Michael Fried (1939~), Rosalind Krauss (1941~), Barbara Rose (1936~2020)

저널리스트 출신인 그린버그는
30세에 쓴 미술평론 하나로
명성을 얻기 시작했다.

Avant Garde
and
Kitsch

이 에세이에서 그는 예술의 계급을 나눴다.
고급문화와 저급문화로.

젊은 시절의
그린버그

우리 시대엔
T. S. 엘리엇과
틴 판 앨리가
공존한다.

고급문학도 있고
트롯트 가사도 있고
뭐 그렇단 얘기.

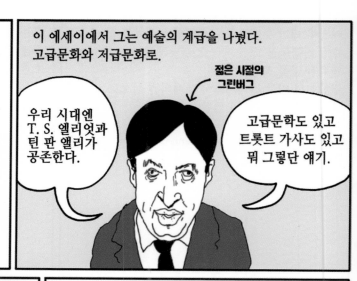

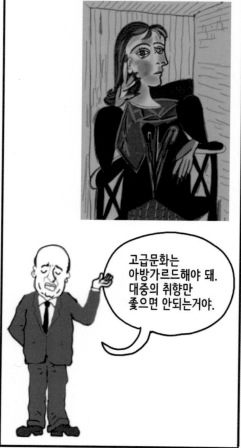

고급문화는
아방가르드해야 돼.
대중의 취향만
좋으면 안되는거야.

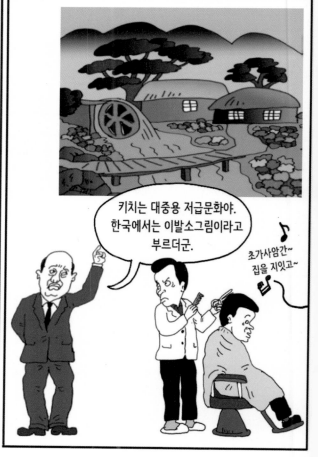

키치는 대중용 저급문화야.
한국에서는 이발소그림이라고
부르더군.

초가삼간~
집을 지잇고~

─ 아방가르드(전위예술 avant-garde) 전위부대라는 뜻의 프랑스 군사용어에서 따온 말로서 익숙한 미학을 부정하는 혁신적이며
 실험적인 예술을 통칭
─ 키치(Kitsch): 독일어에서 따온 말로서 통속적이며 저급한 대중문화적 취향을 통칭

러시아의 인기화가
일리야 레핀의
이런 그림은
고급문화로
쳐줬을까?

그린버그는
고급미술과
저급미술의
중간 쯤 되는걸로
분류했다.

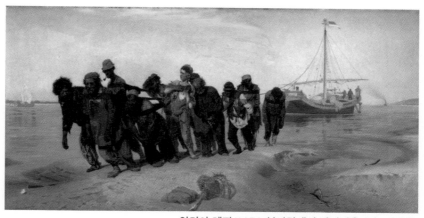

일리야 레핀/1873/볼가강에서 바지선을 끄는 사람들

결국 이 에세이에서 그린버그가 주장한건
문화적 엘리트주의였다.
그는 적어도 이론적으론 완벽했고
자기주장이 대단히 강했으며
자신과 다른 주장을 하는 사람은
박살을 내고야 마는
스타일이었다.

그린버그식 엘리트주의는 순수한 추상화만을
최고급 미술로 인정했다.
그의 이론으로 모던 아트는 미메시스의
전통과 완전히 반대편의 극단에 있는
종점에 다다르게 되었다.

순수미술은
이 세상의 어느 것도
흉내내지 않아!!

비평가의 왕

순수미술의 수호자

유아독존에 거만하게 보였겠지.
오죽하면 막스 에른스트가
언쟁하다가 재떨이를
뒤집어 씌웠겠어?

왕관을
씌워주마,
왕싸가지야!

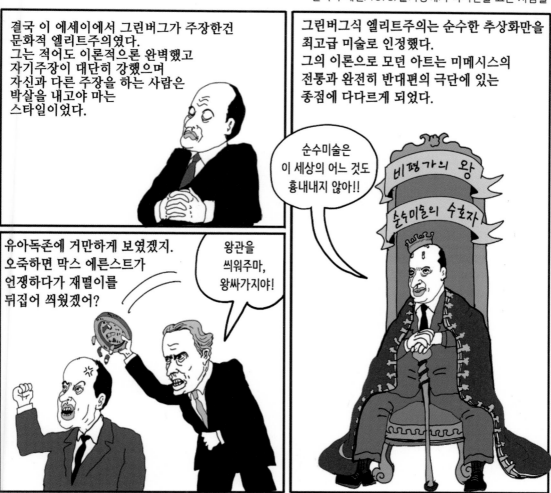

− Ilya Repin (1844∼1930)

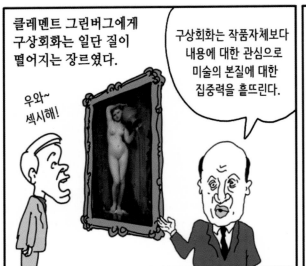

클레멘트 그린버그에게 구상회화는 일단 질이 떨어지는 장르였다.

우와~ 섹시해!

구상회화는 작품자체보다 내용에 대한 관심으로 미술의 본질에 대한 집중력을 흩뜨린다.

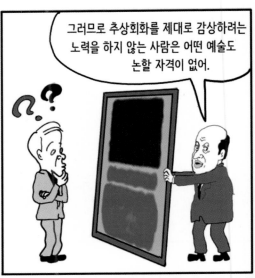

그러므로 추상회화를 제대로 감상하려는 노력을 하지 않는 사람은 어떤 예술도 논할 자격이 없어.

그래서 우리의 상식과는 다르지만 미술 입문자는 구상화보다 추상화부터 시작해서 심미안을 단련해야 한다고 주장했지.

저 색조의 조화와 강렬한 콘트라스트를 주목해 보렴.

그린버그가 미국 현대미술의 좌장이었다면 당시 유럽의 좌장은 앙드레 브레통이었다. 그는 유럽 초현실주의의 대부였지.

그린버그는 모든 구상회화에 적개심을 보였지만 특히 초현실주의는 경멸의 대상이었다.

초현실주의는 현대미술사에 끼워줄 수도 없는 사기야.

가장 잘 알려진 초현실주의 화가 살바도르 달리는 프로이트 박사를 매우 존경했다.

대박! 박사님이 날 만나주신다고?

쇼맨쉽이 대단했던 34세의 살바도르 달리가 81세의 지그문트 프로이트를 만났을 때의 일이다.

존경하는 박사님의 이론대로 무의식의 세계를 표현한 작품입니다요.

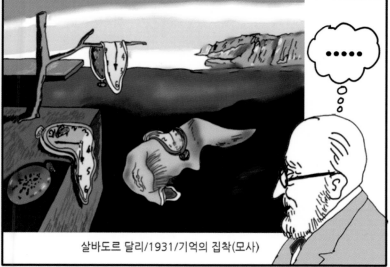

살바도르 달리/1931/기억의 집착(모사)

한참 말이 없던 프로이트가 이렇게 평했다는거야.

젊은이, 자네 그림은 내 이론과 관계가 없네. 멀쩡한 의식에서 의도적으로 만들어낸 환상을 그린 것 같은데?

가우뚱

가우뚱

– Salvador Dali (1904~1989), Sigmund Freud (1856~1939)

거 봐,
유럽 초현실주의
걔네들 사기라고
했잖아.

그리고 추상도
우리 미국 추상화는
유럽 추상이랑
질적으로 달라.

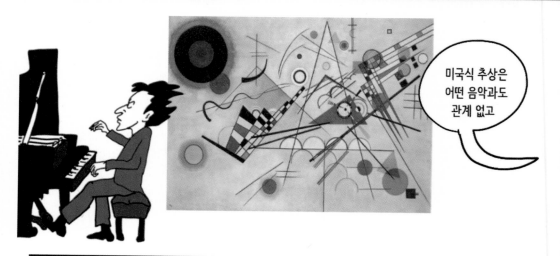

미국식 추상은
어떤 음악과도
관계 없고

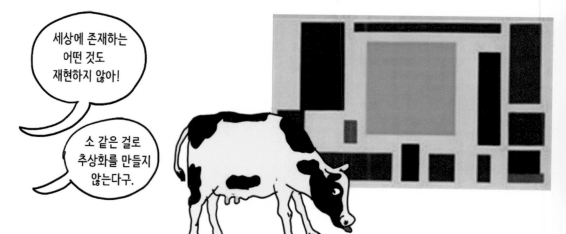

세상에 존재하는
어떤 것도
재현하지 않아!

소 같은 걸로
추상화를 만들지
않는다구.

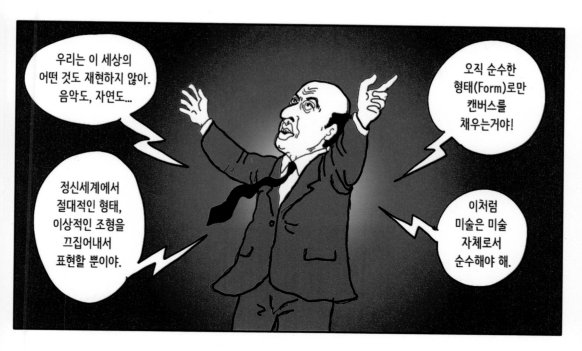

이런 주장을 포멀리즘(Formalism)이라고 한다.

포멀리즘을 '형식주의'라고 번역하고 있는데 이건 큐비즘을 입체파라고 하는 것 만큼
오해를 불러일으키는 번역이다.
형식이라는 단어는 본질에 대비되는 덜 중요한 부차적 의례, 필수적이지 않은
격식이라는 부정적 의미를 포함한다.
하지만 포멀리즘에서 폼은 그런 부정적, 부차적 의미와 관련이 없다.

FORMALISM

포멀리즘은 회화에서 오직 '폼(Form)'만이 중요하다는 입장이다.
여기서 Form은 뭐냐? 그림에서 소재, 문학적 설명 같은 비회화적 요소를 싹 걷어낸
색, 형상, 선, 구도, 질감...으로 이루어진 순수한 시각적 요소들이다.
그러므로 굳이 번역하자면 시각주의 또는 조형절대주의 정도로 해야 할 것이다.
그린버그는 자신의 주장이 포멀리즘으로 규정되는 걸 싫어했다.
하지만 그가 강조한 '미술의 순수성'과 포멀리즘은 밀접한 관계가 있다.

미술관에 가면 도슨트들이 이런 식으로
그림을 '이야기'한다.

산드로 보티첼리/1480년경/프리마베라(봄)

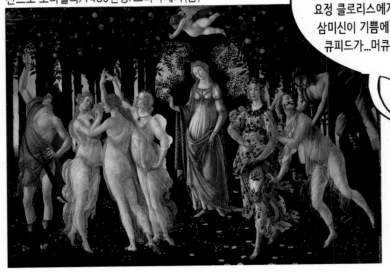

여러분, 이 그림은 르네상스 시대의
대가 보티첼리의 작품인데 오른쪽부터
이야기가 시작됩니다. 제피루스가 봄바람을
요정 클로리스에게...미의 여신 비너스가 가운데서...
삼미신이 기쁨에 겨워... 어쩌구 저쩌구 공중에는
큐피드가...머큐리가 들고 있는 지팡이는...

풍성하게 열린 오렌지와
바닥의 꽃잎들은 ...를 상징하며
이 작품의 제목 프리마베라는
봄이라는 뜻인데...
에휴~ 숨차.

우와~
그런 뜻이
숨어있었군.

역시
아는 만큼
보이는거야.

끄덕 끄덕 X 2

당시 메디치가문과 보티첼리의 관계를 볼때 이 그림은...

삐익

퇴장!

순수한 회화는 그런식으로 뭘 이야기하려고 해서는 안돼.

그건 연극이나 문학의 영역이야.

회화는 뭔가 주장을 하려고 해서도 안돼. 그건 정치의 영역이야.

이고르 베레초프스키
1957
우리는 당의 명령을 수행한다!

그런데, 그 무엇보다도 그린버그가 강력하게 주장한 회화의 순수성의 핵심은 '평면성'이었다.
평면성? 그게 뭔데?

flatness

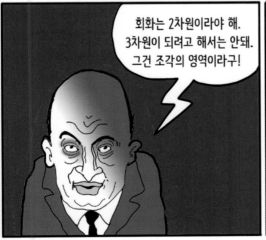

회화는 2차원이라야 해. 3차원이 되려고 해서는 안돼. 그건 조각의 영역이라구!

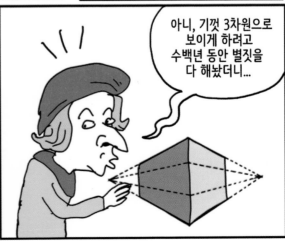

아니, 기껏 3차원으로 보이게 하려고 수백년 동안 별짓을 다 해놨더니...

− Igor Berezovsky (1942~2007)

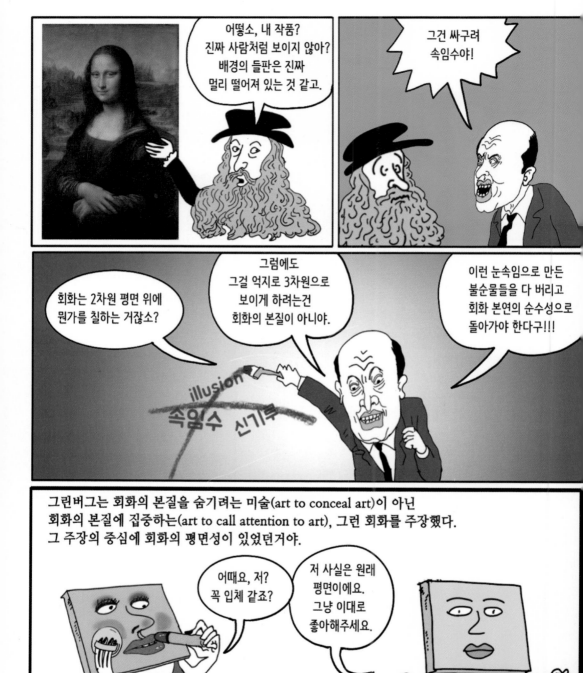

그런버그는 회화의 본질을 숨기려는 미술(art to conceal art)이 아닌
회화의 본질에 집중하는(art to call attention to art), 그런 회화를 주장했다.
그 주장의 중심에 회화의 평면성이 있었던거야.

그린버그가 이 그림을 보고
마네를 현대미술의 선구자로
치켜세웠다고 했다.
그 이유는 차차 이야기
하겠다고 했지?

그 이유는 마네가
애매한 원근처리로
회화의 평면성을
굳이 감추지 않고
드러내었기 때문이다.

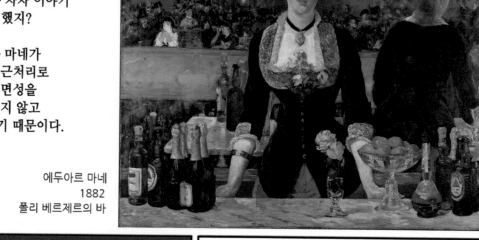

에두아르 마네
1882
폴리 베르제르의 바

1943년 어느날, 그린버그는 꿈에도 그리던
한 젊은 무명작가를 발굴해냈다.
바로 자신의 이론에 딱 들어맞는 작품을
그리는...

그래, 내가 찾던게
바로 이런거였어!!

띠요요요옹~

엄밀히 말하면 발굴한 사람은 페기 구겐하임이었고
그린버그는 자신의 비평 권력으로 그를 당대에서
제일 유명한 화가로 띄워주는 역할을 했지.

ART of
THIS CENTURY
GALLERY

내 금세기미술관의
장학생이었다우.

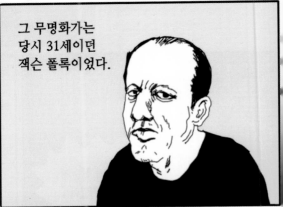

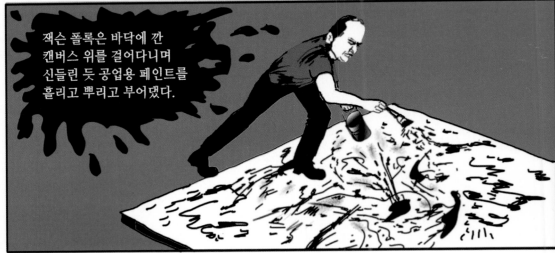

– Jackson Pollock (1912~1956)

이 작업을 하다보면 어느덧 무의식 상태가 되어버려요. 깨어보면 작품이 하나 탄생해 있는거죠.

'뿌리는 잭'(Jack the Dripper)이라는 별명이 붙었다. 19세기말 런던의 악명 높은 연쇄살인마 '목따는 잭'(Jack the Ripper)에서 따온 말장난이다.

친구, 나도 정신 차리고 보면 시체가...

이 자들이 그때 그 친구보다는 내 이론에 더 맞는거 같은데?

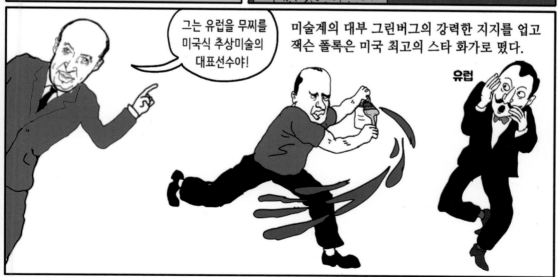

그는 유럽을 무찌를 미국식 추상미술의 대표선수야!

미술계의 대부 그린버그의 강력한 지지를 업고 잭슨 폴록은 미국 최고의 스타 화가로 떴다.

유럽

미디어까지 가세한 스타 마케팅으로 잭슨 폴록은 미국 대중들의 문화 우상으로 우뚝 섰다.
유럽을 문화적으로도 이기겠다고 CIA도 해외홍보를 도와줬다는 설이 있을 정도.

JACKSON POLLOCK,
is he the Greatest Living Painter
in the United States?

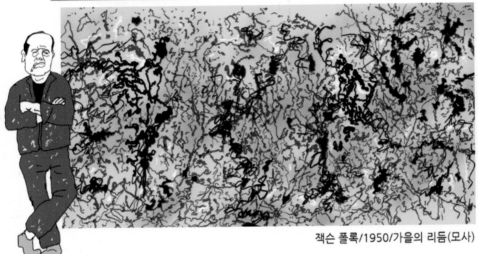

잭슨 폴록/1950/가을의 리듬(모사)

1950년대는 잭슨 폴록 외에도 그린버그의 이론에
딱 들어맞는 포멀리즘적 추상화가들의 전성시대였다.

재현 불가 평면 순수 절대추상

이들을 추상표현주의라고 부른다.

ABSTRACT
EXPRESSIONISM

긴 말 싫어하는 미국식으로 줄여서
이렇게들 부르더군.

애벡스

AB-EX

추상표현주의는 한 시대를 풍미하며 걸출한 화가들을 배출했다.
미국이 미술마저 트렌드를 주도하는 시대가 왔다.

마크 로스코

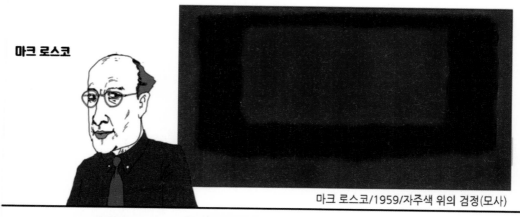

마크 로스코/1959/자주색 위의 검정(모사)

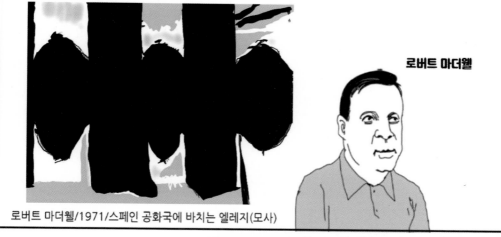

로버트 마더웰

로버트 마더웰/1971/스페인 공화국에 바치는 엘레지(모사)

바넷 뉴먼

바넷 뉴먼/1951/인간, 영웅적이고 숭고한(모사)

— Mark Rothko (1903~1970), Robert Motherwell (1915~1991), Barnett Newman (1905~1970)

인상주의 이후 등장한 수많은
매니페스토들은 결국
'미술이란 무엇인가?'라는
질문에 대한 해답을 놓고
경쟁하였다.

그린버그와 추상표현주의자들은
자신들이 드디어 모든 매니페스토를
평정한 최후의 매니페스토라고
확신하였다.

이제 미술계에는
영원한 평화가
있으리라!

장풍이다!

저것들은
다 뭐니?

인상주의부터 태동된 모더니즘은 점점 더
미메시스의 전통으로부터 멀리 멀리 떠나왔다.
급기야 현실세계의 어떤 것도 재현하지 않는
추상표현주의에까지 이르렀다.

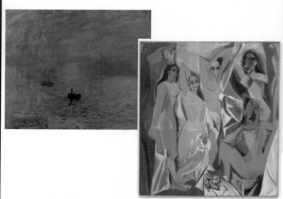

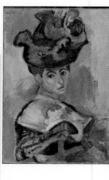

19세기말 인상주의부터 서양미술은 미메시스의
거대한 중력으로부터 벗어나기 시작했다.
이때부터 미술에서 모더니즘의 시대가 열렸다.

이후 수많은 매니페스토들이 등장했는데
미메시스 중력으로부터 더 멀리 탈출하려는
일관된 흐름이 이어졌다.

아무것도 재현하지 않겠다는
그린버그의 추상표현주의는
대기권을 넘어 우주로 진입했다.

탈(脫)미메시스의 극한에
이른 것이다.
극한까지 다다른 서양미술이
더 갈 곳은 어디였을까?

극한에 다다른 서양미술이 더 갈 곳은 어드메뇨?
이 문제는 잠시 미뤄두고, 먼저 해결해야할 문제가 있다.

이건 모네가 그린 구상화이고,

이건 폴록이 그린 추상화이다.

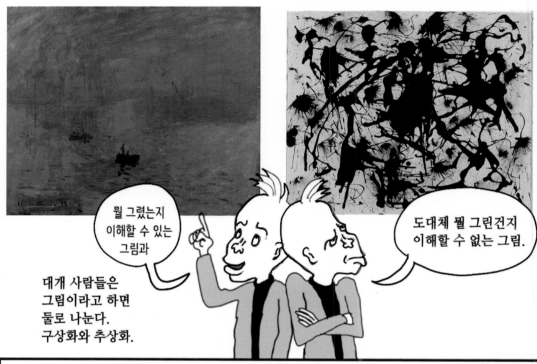

뭘 그렸는지
이해할 수 있는
그림과

도대체 뭘 그린건지
이해할 수 없는 그림.

대개 사람들은
그림이라고 하면
둘로 나눈다.
구상화와 추상화.

그런데 이 둘 사이에 도대체 어떤 공통점이 있다고
모더니즘이라는 일관된 연속선 위에 있다고 하는거야?

추상표현주의까지.

인상주의부터

Modern Art

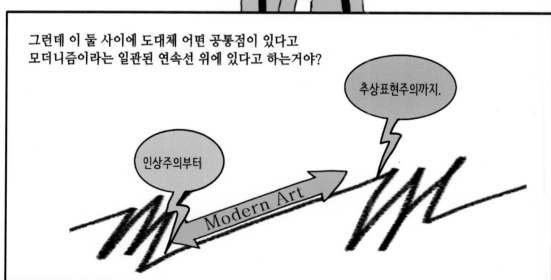

우리의 상식과는 다르게 미학적, 미술사적 관점에서
구상화와 추상화는 생각보다 그렇게 다르지 않다는거야.

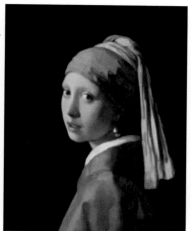

요하네스 페르메이르/1665/
진주 귀걸이를 단 소녀

그린버그의
발언.

겉으로 보기엔 완전
달라 보이지만 폴록의 작품과
페르메이르의 작품은
공통점이 많다.
최근미술이라도 달리 같은
허접한 그림과 오히려
접점이 없지.

당신, 대체
날 왜 그리
미워하는거야?

그린버그만 그런게 아니야.
앞으로 자주 등장하게 될 이 양반,
미술사가이자 철학자인 아서 단토도
비슷한 이야기를 한 적이 있지.

추상화와 구상화의 차이는
사실 별로 크지 않아.
둘 다 그림의 방식일 뿐이거든.
그림 이외의 방식으로 표현하는 현대미술,
비디오아트나 행위예술과 비교하면
구상과 추상의 차이는 미미한거야.

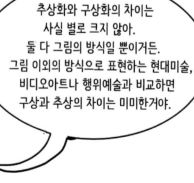

– Johannes Vermeer (1632~1675), Arthur Danto (1924~2013)

이들이 이렇게 이야기할 수 있는건 구상화건 추상화건 19세기말에서 20세기까지
이어지는 '모더니즘'의 핵심적인 가치를 공유하고 있기 때문이다.

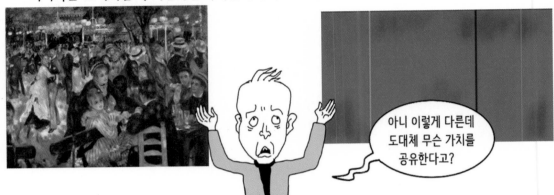

아니 이렇게 다른데
도대체 무슨 가치를
공유한다고?

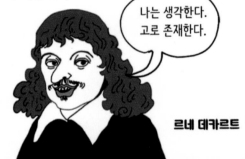

모던의 시대를 관통한 중심 철학은 '이성'이었다.
이성의 주체는 누구인가? 개인이며 자아(ego)이다.
이런 생각을 처음 한 모더니즘의 원조는
바로 이 사람이다.

나는 생각한다.
고로 존재한다.

르네 데카르트

그런데 말이지, 데카르트의 이 명제는
널리 오해되고 있어.

생각을 하니까 사람이지,
생각이 없다면 동물과
뭐가 달라? 생각을 하므로
인간답게 존재한다
이런 뜻이겠지.

이런 해석은
"나는 **생각한다**.
고로 존재한다."
이런 식으로
생각에 방점을
찍은거지.
그러나 데카르트의
의도는 이런게
아니었던 것 같아.

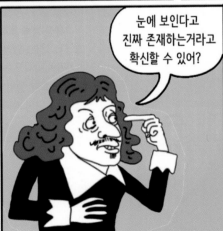

눈에 보인다고
진짜 존재하는거라고
확신할 수 있어?

만져진다고 진짜
존재하는거라고
확신할 수 있냐구?

– Rene Descartes (1596~1650)

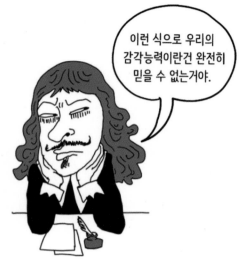

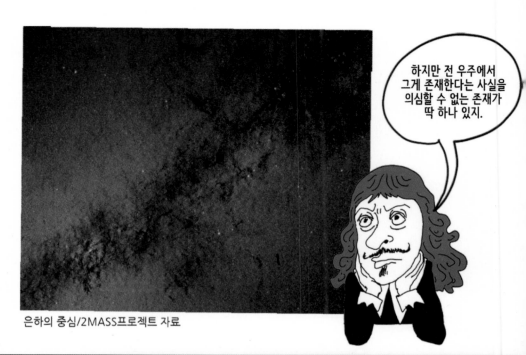

은하의 중심/2MASS프로젝트 자료

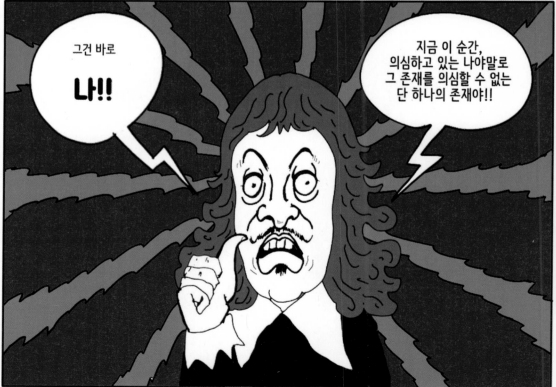

그래서 의심하는 주체인 나, 바로 그 자아(Ego)가 세상의 출발점이 되어야 한다 이거지.
즉, 데카르트의 이 명제는 '나는 *생각한다*가 아니라 '*나는* 생각한다'...
이런 식으로 방점이 찍혀야 한다는거야.

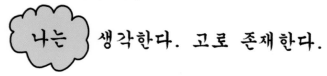

데카르트는 이 명제를 방법서설이라는 저서에서 원래 프랑스어로 썼다. 이렇게...

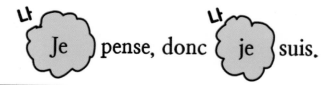

그런데 나중에 라틴어 버젼이 유명해졌어. 라틴어는 동사변화가 격, 시제에 따라 다 다르기에
주어를 과감하게 생략해버릴 수 있다. 라틴어 버젼에서 '나는'이 날아가버려 cogito(생각한다)라는
동사가 주인공이 되어버리는 오해가 생겼는지도 모른다.

이성의 주체인 나 - '자아'가 모더니즘의 기둥이다. 모더니즘의 큰 흐름은 자연스럽게
자아를 표현하고 주장하는 것이 되었다.

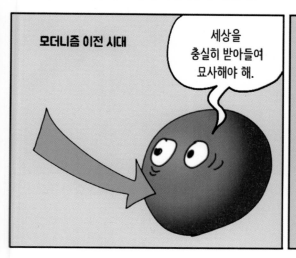

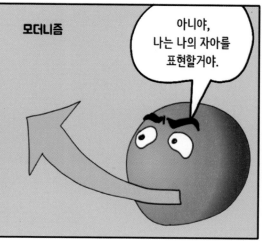

좁게는 독일과 북유럽을 중심으로 발전한 청기사파(Der Blaue Reiter), 교량파(Die Brucke)등 '표현주의'라고 불리는 사조가 있었지만

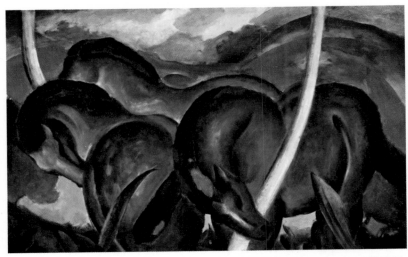

프란츠 마르크/1911/크고 푸른 말

넓게 보면 인상주의 이후 모더니즘 시대 전반에 걸쳐 미메시스가 후퇴하고 자아를 주장하는 표현주의가 전진하였다. 모던 시대의 모든 미술이 표현주의라고 해도 과언이 아니다. 그들은 세상을 그리지 않았다. 세상을 빌어 자기 자신을 그린 것이다.

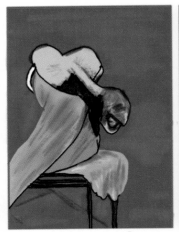

프란시스 베이컨/1944/십자가 아래의 형체에 대한 세 개의 연구(모사)

— Franz Marc (1880~1916), Francis Bacon (1909~1992)

자아를 중요하게 생각하는 모던시대의 미술은 천재적 '개인'이 고통스러운 과정을 거쳐 자기 안의 예술혼과 진실을 끄집어내는 처절하고 고독한 작업이었다. 따라서 그들은 외롭고, 가난하며, 괴팍해야 했다.

반 고흐/1887/자화상

카즈미르 말레비치/1910/자화상

에곤 쉴레/1912/자화상

미국의 철학자 존 듀이 선생은 이렇게 모던시대의 미술가들을 설명했지.

예술혼에 고뇌하며 고독하고 가난하며 타협할줄 모르는 예술가의 이미지는 모던 시대에 확립된 것이다. 우리 대부분이 가지고 있는 예술가의 스테레오타입이다.

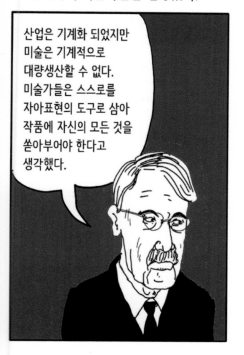

산업은 기계화 되었지만 미술은 기계적으로 대량생산할 수 없다. 미술가들은 스스로를 자아표현의 도구로 삼아 작품에 자신의 모든 것을 쏟아부어야 한다고 생각했다.

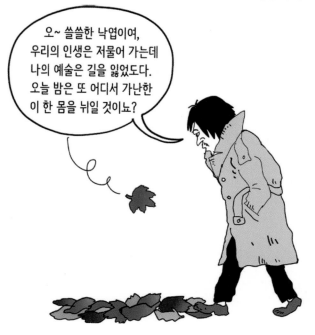

오~ 쓸쓸한 낙엽이여, 우리의 인생은 저물어 가는데 나의 예술은 길을 잃었도다. 오늘 밤은 또 어디서 가난한 이 한 몸을 뉘일 것이뇨?

– Egon Schiele (1890~1918), John Dewey (1859~1952)

이런 모던의 시대에 남에게 작품을 맡기는 대작이 가능했겠는가? 그러나 세상은 변했다.

데미안 허스트

에이, 요즘 촌스럽게 누가 직접 그려요?

제프 쿤스

그럴 시간 있으면 마케팅 하러 다녀야죠.

내 말이 그 말이라니깐요.

고흐가 들었으면 피를 토했을 것이다.

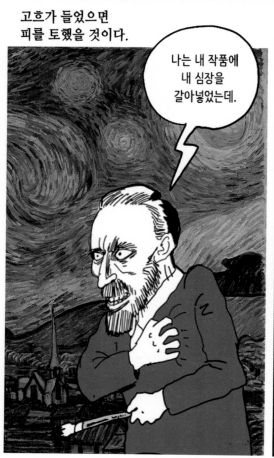

나는 내 작품에 내 심장을 갈아넣었는데.

고흐만큼이나 모던 시대 아티스트의 전형이라고 할 수 있는 사람이 마크 로스코이다.

1958년 주류회사인 시그램이 새로 본사 빌딩을 세웠다. 지금도 맨하탄의 랜드마크 중 하나인 근사한 건물인데 20세기 건축계의 거장 미스 반 데어 로에가 설계했다.

— Damien Hirst (1965~), Jeff Koons (1955~), Mies van der Rohe (1886~1969)

여기엔 최고급 커튼을 달고

이 쪽 벽에는 벽을 가득 채울 큰 그림을 걸면 좋겠어.

빌딩에 오픈한 최고급 레스토랑에 걸 그림이 필요했다.

그림은 돈 아끼지 말고 지금 제일 잘 나가는 화가에게 의뢰하게.

시그램은 마크 로스코에게 그림을 주문하고 당시로선 거금인 35,000달러를 착수금으로 지급했다.

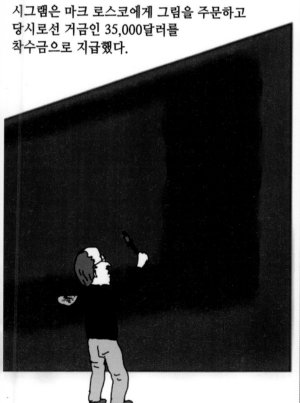

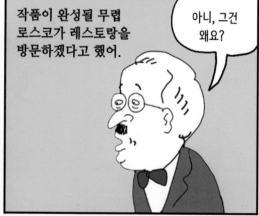

작품이 완성될 무렵 로스코가 레스토랑을 방문하겠다고 했어.

아니, 그건 왜요?

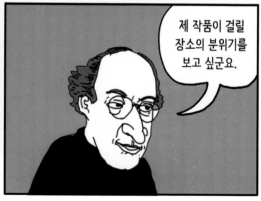

제 작품이 걸릴 장소의 분위기를 보고 싶군요.

그래서 막 개장한 시그램 빌딩의 포 시즌즈 레스토랑을 방문했는데...

여기를 봐도

저기를 봐도...로스코에게는 속물들이 거드름 피우러 오는 곳으로 보였나봐.

마크 로스코는 착수금 3만5천불을 돌려주고 계약을 파기했다. 이미 완성된 그림은 그가 죽은 후 테이트 미술관에 기증했다. 요즘 미술계에서는 일어날 수 없는 일이다.

Oh, my God!

미술은 비지니스인데!

거기서 그 가격에 그런 요리를 즐기는 어느 누구도 내 작품을 진심으로 감상하지 않을 것이라고 생각했소.

고흐나 로스코나 자신의 작품은 곧 자신의 영혼, 자아라고 생각했기에 일어날 수 있는 일이었다. 그들에게 작품은 경건한 그 무엇이었다.

두 화가는 영혼을 소진한 후 자살로 생을 마감했다.

지극히 모더니스트스러운 결말이었다.

– 테이트미술관 (Tate Gallery): 영국을 대표하는 미술관 그룹으로서 Tate Britain, Tate Modern, Tate Liverpool, Tate St Ives의 네 개 미술관으로 구성되어 있다.

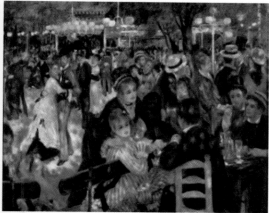

모던 시대 구상화와 추상화가 공유하고 있는
또 하나의 중요한 가치가 있다. 무엇일까?

중학교에 미술 선생님이 부임하셨다.
예술가 카리스마가 뿜뿜 넘치던 이 분.
첫 수업에서 꼬맹이들에게
거창한 질문을 던지셨다.

미술이란
무엇인가?

또악

아무도 대답하는
애들이 없네...

첫 시간부터
우리 반이
찍힐 순 없다.

나는 잔머리를 굴리기 시작했다.

미술의 '미'는 아름다움이고 '술'은 기술이겠지 뭐.

저요!

올커니, 대답해봐.

네, 아름다움을 창조하는 기술입니다.

선생님은 창조라는 말에 꽂히셨다.

그러췌!~ 미술은 창조하는 행위야. 단순히 자연을 베끼는게 아니라는거지!

너 이번 학기 무조건 100점.

모더니즘의 신봉자셨다. 그리고 기분파셨다.

하지만 미술 선생님이 꼬장꼬장하셨다면...

그래서 만약에 이 얄팍한 뜻풀이에 이렇게 되물었다면...

고뤠? 그렇다면 아름다움이란 무엇인가?

그런 거까지 생각해보고 한 대답은 아니었걸랑요.

이성 뿐 아니라 아름다움을 느끼는 취향에 대해서도 책을 써야겠어.

그렇다면 아름다움이란 무엇인가?

이 문제를 처음 본격적으로 다룬 철학자는 임마뉴엘 칸트였다.

순수이성비판, 실천이성비판에 이은 비판 시리즈의 마지막 저서, '판단력비판'에서 이 문제를 다뤘다.

아름다움이란 말이야...

여러번 읽어도 다 알아듣긴 힘든 책이지만 칸트가 생각한 아름다움은 우리의 상식과 크게 다르지 않은 듯하다.

아름다움이란 이해관계가 걸려있지 않은데도 느껴지는 정신적 만족이다.

disinterested satisfaction

돈이 생기는 것도 밥이 생기는 것도 아닌데도 끌리는게 아름다움이란 이야긴데 뭐 대충 무슨 얘긴지 알 것 같잖아?

음~ 콩깍지 이론이로군.

아름다움은 주관적이면서도 동시에 보편성을 가지며,

subjective but universal

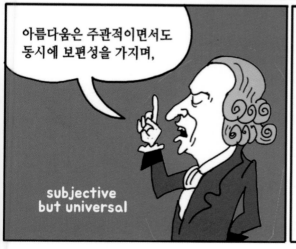

아름다움을 느끼는 취향은 분명히 주관적인데 동시에 대부분의 사람들이 비슷하게 느끼는 보편적인 성격이 있다는거야.

이건 또 뭐라는 소리야?

− Immanuel Kant (1724~1804)

이런 그림이야 누구든 아름답다고 느낄테고...

존 에버렛 말레이/1852/오필리아

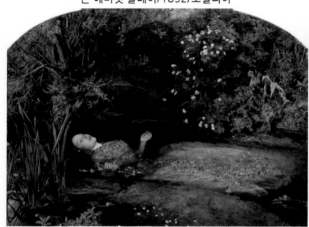

고흐의 '별이 빛나는 밤'까지도 요즘에야 거의 누구든 좋아하니 주관적이면서도 보편적 아름다움을 가지고 있다고 쳐도 시비 걸 사람이 많지 않을 듯한데...

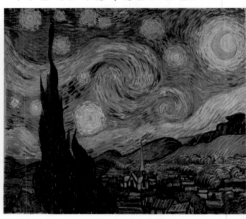

이런 추상표현주의 계열의 그림까지도 보편적인 아름다움이 있다는거야?

그렇다는거다.

칸트미학의 열렬한 신봉자인 그린버그는 주관적 보편성에 대하여 이렇게 주장했다.

안목이 후져서 못 느낄 뿐, 훈련을 통하여 안목을 높이면 누구나 마크 로스코의 추상화에서 아름다움의 감동을 받게 돼. 즉, 보편적이라는거지.

글쎄...

마크 로스코/1968/레드(모사)

– John Everett Millais (1829~1896)

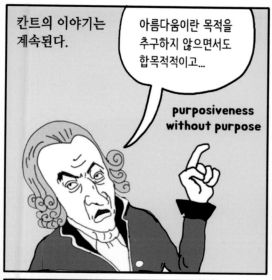

칸트의 이야기는 계속된다.

아름다움이란 목적을 추구하지 않으면서도 합목적적이고...

purposiveness without purpose

들에 피는 꽃을 보라.

기를 쓰고 아름답게 보이려 하지 않으나 저절로 아름답도다.

뭐 이 정도 뜻이겠지.

도덕적 필연과는 다른 특수한 필연이로다.

peculiar necessity, not moral necessity

그래서 이런 끔찍한 고야의 그림에서도 나름의 아름다움이 느껴지는 거겠지.

프란체스코 드 고야
1823
자신의 아들을 잡아먹는 사투르누스

– Francesco Goya (1746～1828)

르네상스 이후 인상주의를 거쳐 추상표현주의에 이르기까지 600년 동안 칸트가 설파한 그런 아름다움을 구현하는 것이 미술의 첫번째 목표라는 사실은 변하지 않았다.

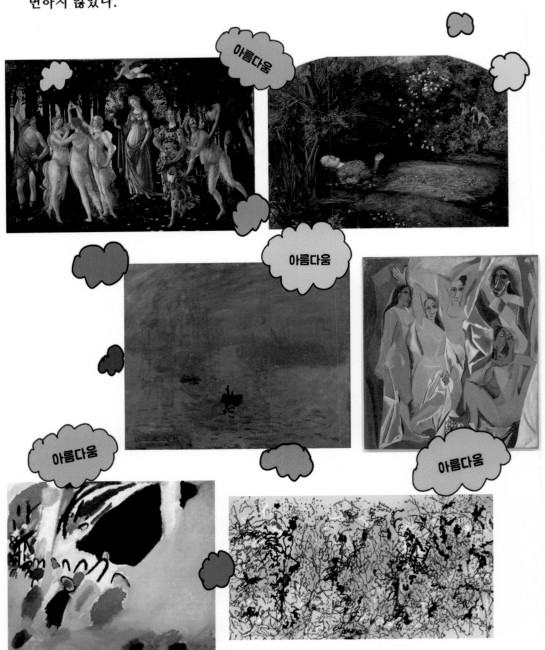

아니, 미술이 아름다움을 목표로 하는 게 당연하지.

그걸 입 아프게 꼭 말로 해야 하나?

그렇다.

입 아프게 말해야 한다.

아름다움이 언제나 미술에서 가장 중요한 가치였던 것은 아니다.

르네상스 이전, 오래도록 미술에서 아름다움보다는 종교적 기능이 더 중요했었고

모던의 시대가 끝나고 등장할 현대미술들의 첫번째 목표도 칸트식 아름다움이 아니다.

Opening Soon

1960년대에 모더니즘은 탈 미메시스와 조형적 아름다움의 절정에 달했다.

세계미술의 중심에서 뉴욕파의 대부 클레멘트 그린버그는 왕좌에 앉아 세계를 내려보며 자신했다.

이곳이 바로 미술이 이루려고 했던 최종목표, 종착점이다!

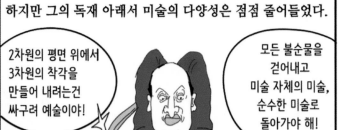

하지만 그의 독재 아래서 미술의 다양성은 점점 줄어들었다.

2차원의 평면 위에서 3차원의 착각을 만들어 내려는건 싸구려 예술이야!

모든 불순물을 걷어내고 미술 자체의 미술, 순수한 미술로 돌아가야 해!

이건 음악적 불순물!

이건 문학적 불순물!!

그의 포말리즘적 순수미술론 아래서 시도해볼 수 있는 미술의 다양성은 점점 줄어들었다.

그린버그주의는 미술에서 모든 가능성을 빨아들이는 역할을 한 것이다.

헉헉... 이제 어느 정도 정리가 되었군.

순

수

모든 가능성을 빨아들인 결과는 무한질량,
무한중력을 가진 블랙홀의 탄생이었다.
너무 순수해진 미술은 스스로의 질량과 밀도를
이기지 못하고 대폭발을 일으키게 된다.

모더니즘이 극한까지 갔을 때,
그린버그의 제국이 영원할 것 같았을 때,
모더니즘 시대의 종말을 불러오는
빅뱅이 일어났다.

빅뱅 이후 그린버그의 모든 주장은 부정되었다.
1960년대 어느날 일어난 일이었다.

40년 전 카즈미르 말레비치가 '검은 사각형'으로
미술의 블랙홀과 빅뱅을
시도했었다.

이건
미술의
종말이야!

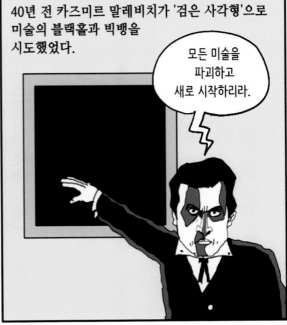

모든 미술을
파괴하고
새로 시작하리라.

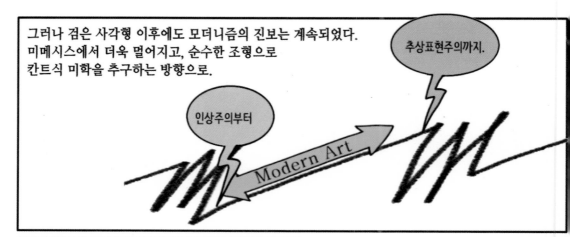

그러나 검은 사각형 이후에도 모더니즘의 진보는 계속되었다.
미메시스에서 더욱 멀어지고, 순수한 조형으로
칸트식 미학을 추구하는 방향으로.

인상주의부터

추상표현주의까지.

Modern Art

그래서 그린버그와 추상표현주의 화가들은
거대한 진보의 역사가 완성되는 목적지에
거의 다다랐다고 생각했다.

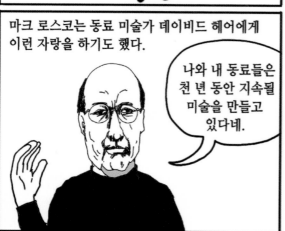

마크 로스코는 동료 미술가 데이비드 헤어에게
이런 자랑을 하기도 했다.

나와 내 동료들은
천 년 동안 지속될
미술을 만들고
있다네.

이런 식으로 역사가 거대한 방향성을 가지고
어디론가 나아간다는 식의
거대담론(Master Narrative)을 믿었다.

모더니즘의 시대는 거대담론의 시대였다.
그리고 거대담론의 최종 승자는
그린버그주의인 것 처럼 보였다.

거대담론

– David Hare (1917~1992)

그러나 자아의 표현과 칸트적 미학의 추구가 극단까지 간
바로 그 순간에 모더니즘은 종말을 맞이하고
새로운 주장들이 등장했다.

대체 무슨 일이 일어났던 것일까?

현대미술 이야기
the Story of Modern & Contemporary Art

포스트모더니즘

미술의 종말 이후의 미술

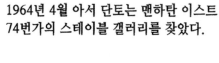

1964년 4월 아서 단토는 맨하탄 이스트 74번가의 스테이블 갤러리를 찾았다.

거기서 그는 나무를 가공하여 시중에서 파는 브릴로 박스와 똑같이 만들어 놓은 작품을 만나게 된다.

??

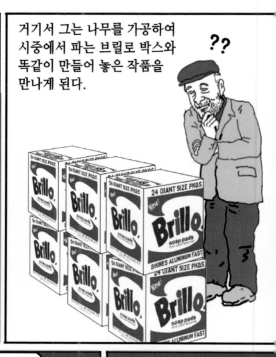

아서 단토는 저명한 철학자이며 미술비평가였다. 그는 현대미술에 뭔가 심상치 않은 사건이 일어나고 있음을 직감했다.

이게... 뭐지?

분명 미술사에서 뭔가 중대한 일이 벌어지고 있는데...

갤러리를 나온 후에도 아서 단토의 뇌리에서 브릴로 박스가 떠나지 않았다.

그게 뭘까?

– 스테이블 갤러리(Stable Gallery): 엘레너 워드가 1953년 개장한 화랑. 추상표현주의 및 뉴욕의 신진작가 개인전을 활발하게 열어 미국 현대미술에 기여했으나 1970년 현대미술의 상업화로 인한 운영난을 이유로 갑자기 폐업.

브릴로는 가는 철사가닥으로 만든
패드모양의 수세미다.

수세미 안에 세제를 집어넣은
특허로 프라이팬의 때를
손쉽게 벗겨낼 수 있었다.
1960년대 미국의
슈퍼마켓에서
흔히 볼 수 있는
인기상품이었다.

이 전시 작품의 작가는 앤디 워홀이라는
무명의 청년이었다.
그는 어떤 생각으로 브릴로 박스를
정교하게 복제하였을까?

50년 앞선 마르셀 뒤샹의 '샘'과는 또다른
개념이었다. 샘이 기성품을 그대로
내놓은 오브제였다면

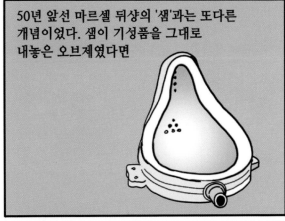

브릴로박스는 시장의 물건과 똑같아 보이도록
애써 정교하게 만들어낸 것이었다.

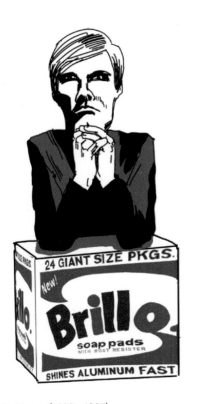

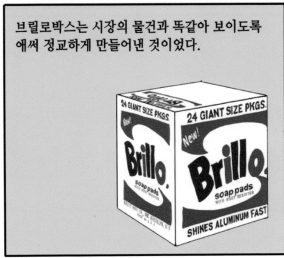

– Andy Warhol (1928~1987)

스테이블 갤러리의 그 순간에서 20년이 흐른 후 아서 단토는 이런 고백을 했다.

브릴로 박스가 미술사의 한 획을 긋는 작품이란 사실을 깨닫는데 20년이 걸렸다.

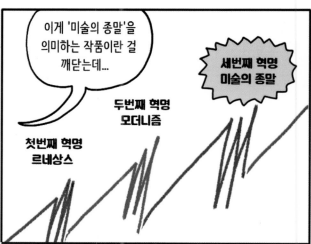

이게 '미술의 종말'을 의미하는 작품이란 걸 깨닫는데...

세번째 혁명
미술의 종말

두번째 혁명
모더니즘

첫번째 혁명
르네상스

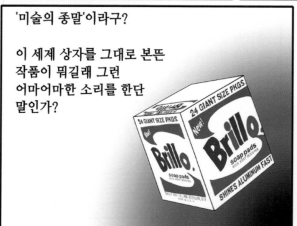

'미술의 종말'이라구?

이 세제 상자를 그대로 본뜬 작품이 뭐길래 그런 어마어마한 소리를 한단 말인가?

게다가 지금도 미술은 존재하고 있잖아? 미술 전시회가 쉼없이 열리고 있고 새로운 작품들이 발표되고 있는데 미술의 종말이라니? 아서 단토는 무슨 생각을 한 것인가?

아서 단토의 철학적 고민은 슈퍼마켓의 상품 브릴로 박스와 갤러리에 전시된 브릴로 박스가 적어도 시각적으로는 완전히 동일하다는데서 출발한다.

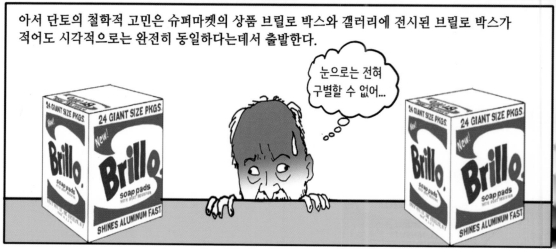

눈으로는 전혀 구별할 수 없어...

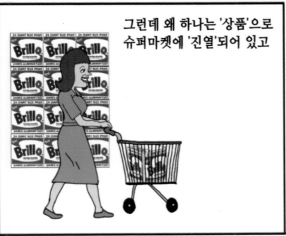

그런데 왜 하나는 '상품'으로 슈퍼마켓에 '진열'되어 있고

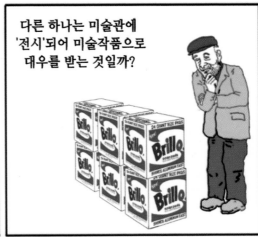

다른 하나는 미술관에 '전시'되어 미술작품으로 대우를 받는 것일까?

슈퍼마켓의 브릴로 박스가 오리지널이고 스테이블 갤러리의 전시물은 그걸 '재현'한 작품이다.

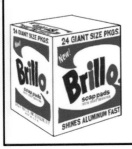

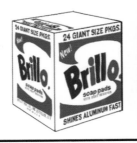

그런데 오리지널과 재현 사이에 시각적 차이가 없다는 것은 무엇을 의미하는가?

추상표현주의의 이론적 기반인 포말리즘에서 말하는 '폼'(form)이란게 무엇이었던가?

순수한 시각적 체험이 아니었던가?

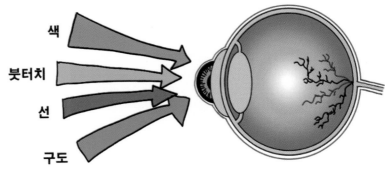

색

붓터치

선

구도

앤디 워홀의 브릴로 박스는 나무를 깎아
그 위에 실크스크린으로 도안을 입힌
작품이다.

이렇게 해서 종이 상자로 된 상품
브릴로 박스와 완전히 똑같아 보이는
작품을 만들었다면
즉, 시각적 체험이 동일하다면
포말리즘의 이론에 따라
상품 브릴로 박스와
작품 브릴로 박스의
미술적 가치는 똑같은 것인가?

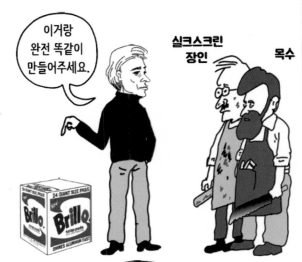

원본(original)과 재현(representation) 사이에는
위계질서가 있었다. 그런데 여기서 원본은 한낱
공산품일 뿐이다. 위계질서가 무너졌다.
흔하디 흔한 공산품을 정성스럽게 재현할
가치가 있는 것인가?
그리고 공산품을 그대로 복제하는 식의 재현이
미술이 될 수 있는 것인가?

브릴로 박스는 이런 질문을 던진다.

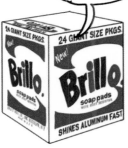

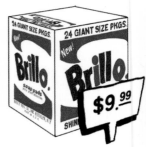

재현

오리지널

이건 당황스러운 질문이다.
브릴로 박스 이전에는
미술작품과 미술작품 아닌 것 사이에,
사물(오리지널)과 미술(재현) 사이에
뚜렷한 경계가 존재했었다.

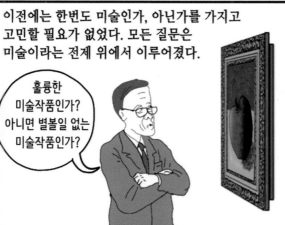

이전에는 한번도 미술인가, 아닌가를 가지고 고민할 필요가 없었다. 모든 질문은 미술이라는 전제 위에서 이루어졌다.

훌륭한 미술작품인가? 아니면 별볼일 없는 미술작품인가?

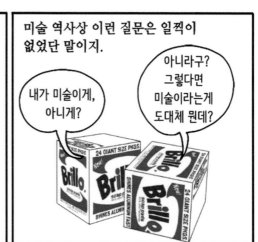

미술 역사상 이런 질문은 일찍이 없었단 말이지.

내가 미술이게, 아니게?

아니라구? 그렇다면 미술이라는게 도대체 뭔데?

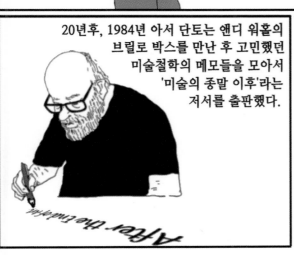

20년후, 1984년 아서 단토는 앤디 워홀의 브릴로 박스를 만난 후 고민했던 미술철학의 메모들을 모아서 '미술의 종말 이후'라는 저서를 출판했다.

After the End of Art

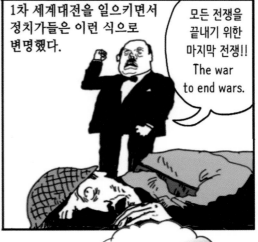

1차 세계대전을 일으키면서 정치가들은 이런 식으로 변명했다.

모든 전쟁을 끝내기 위한 마지막 전쟁!! The war to end wars.

하지만 전쟁이 사라지기는 커녕 20년도 안 되어 더 크고 참혹한 전쟁을 겪어야 했다.

유럽에서, 아시아에서.

2차 세계대전의 비인간성을 목격한
세계의 지식인들은 절망했다.

프랑크푸르트 학파의 독일 철학자
테오도르 아도르노는
이렇게 절규했다.

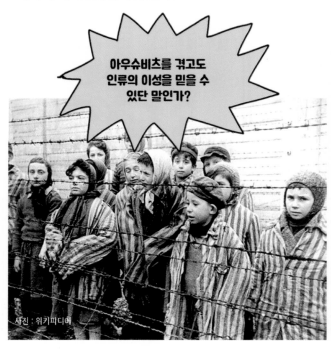

아우슈비츠를 겪고도
인류의 이성을 믿을 수
있단 말인가?

사진 : 위키피디어

아우슈비츠 이후에도
서정시를 쓴다는건
야만적인 일이다.

지식인들은 그 동안 서양의 문명을 지탱해온 모든 가치관들을 의심하기 시작했다.
자아와 이성에서 출발한 모더니즘적 질서를 의심하고 부정하는 움직임이 일어난거지.
포스트모더니즘(Postmodernism)의 등장이었다.

모든 것이
혼란스러워.

자아와 이성이
절대적 가치인가?

인류의 역사는
과연 진보하는
것일까?

- Theodor Adorno (1903~1969)

포스트모더니즘(Postmodernism)은 기실
반(反)모더니즘(Antimodernism)이다.
모더니즘의 부정에서 시작된
모더니즘의 반면거울이었다.

특히 프랑스어권을 중심으로 새로운
철학들이 등장했는데 출발점은
언어에 대한 새로운 생각들이었다.

언어라는게
어떻게
인식되지?

전통적인 생각은 이렇다.
먼저 사과라는 실체가 있다.

어, 맛있는데?
이걸 뭐라고
부를까?

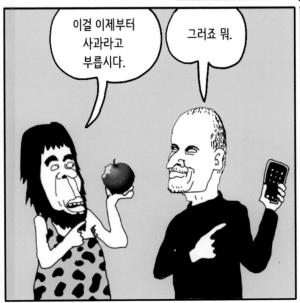

이걸 이제부터
사과라고
부릅시다.

그러죠 뭐.

이런게 전통적인 언어에 대한 생각이었다.
즉, 실체가 먼저 있고 그걸 상징하는
언어가 만들어졌다는거지.
우리의 상식과도 맞잖아.

선 실체

후 언어

사과, *apple*, *pomme*,
핑궈, 링고

즉, 언어는 실체와 1 대 1로 대응하며 실체에 종속되는 주종관계를 형성한다는 이야기지.

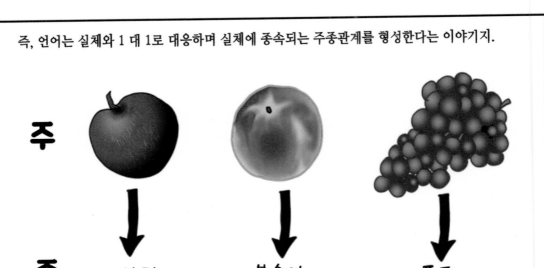

주

종 사과 복숭아 포도

그런데 포스트모더니즘 철학자들은 이런 생각을 부정했어.

어허~ 모르시는 말씀. 언어는 현실세계의 실체에 종속되어 있는게 아니라니까.

언어는 실체와 독립적으로 언어들끼리의 무한반복적인 비교를 통해서 그 개념이 인식된다는거야.

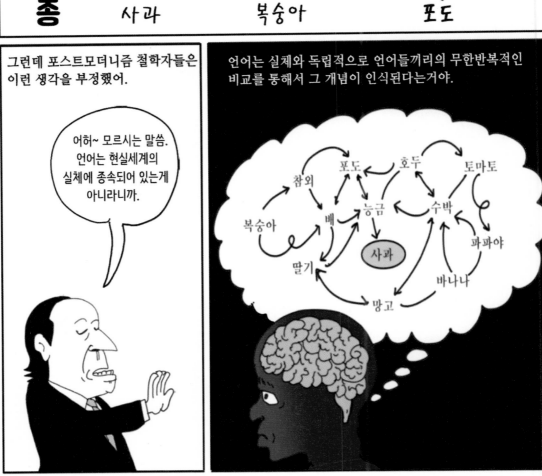

사과 같은 구체적인 사물이 아닌 추상적,
형이상학적 개념에 대해서는 어떨까?
전통적인 생각은 이랬다.

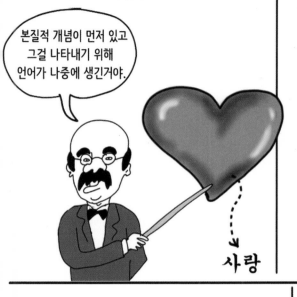

본질적 개념이 먼저 있고
그걸 나타내기 위해
언어가 나중에 생긴거야.

사랑

이런 본질적 개념을 로고스(Logos)라고 한다.
언어는 로고스에 종속된 도구라는거야.
로고스가 씨앗이고 언어는 껍질,
로고스가 본질이고 언어는 부산물이라는거지.

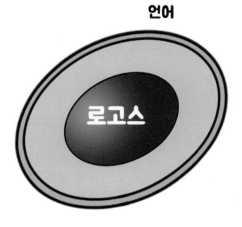

언어

로고스

2차 세계대전 후 프랑스를 중심으로 발전한
일련의 철학들은 이런 생각을 부정했다.

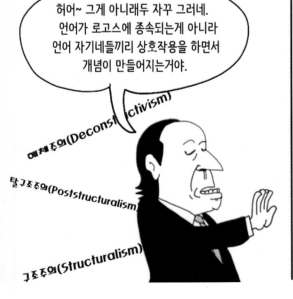

허어~ 그게 아니래두 자꾸 그러네.
언어가 로고스에 종속되는게 아니라
언어 자기네들끼리 상호작용을 하면서
개념이 만들어지는거야.

해체주의(Deconstructivism)

탈구조주의(Poststructuralism)

구조주의(Structuralism)

이렇게 언어 네트웍
안에서 말이야.

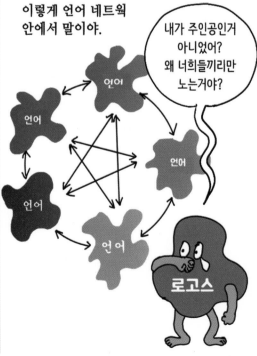

내가 주인공인거
아니었어?
왜 너희들끼리만
노는거야?

언어

언어

언어

언어

언어

로고스

해체주의 철학자 자끄 데리다는 요상한 말까지 만들어냈다.

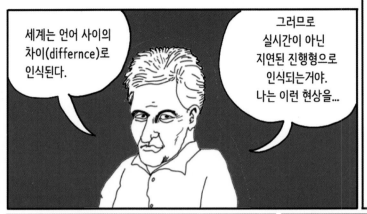

세계는 언어 사이의 차이(differnce)로 인식된다.

그러므로 실시간이 아닌 지연된 진행형으로 인식되는거야. 나는 이런 현상을...

'디페랑스'라고 부를테다.

differance

프랑스어에서 진행형 어미인 ant를 본따서 e를 a로 바꾸어 '차이'와 '지연'과 '진행'을 한꺼번에 나타내는 신조어래.

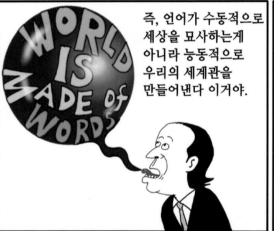

즉, 언어가 수동적으로 세상을 묘사하는게 아니라 능동적으로 우리의 세계관을 만들어낸다 이거야.

근데, 잠깐만! 이 이야기를 지루하게 하는 이유는?

언어가 먼저냐 현실세계가 먼저냐 이런 논란이 도대체 왜 그리 중요한건데?

사과

그건 말이지... 이 논란이 확장되면서 모더니즘의 시대까지 믿어 의심치 않던 가치의 서열이 뒤집어지기 때문이야.

휘리릭~

꼭 그래야만 하는거냐?

그리고 미술판도 이 영향을 받아 뒤집어지게 되거든.

– Jacques Derrida (1930~2004)

나는 생각한다. 고로 존재한다.

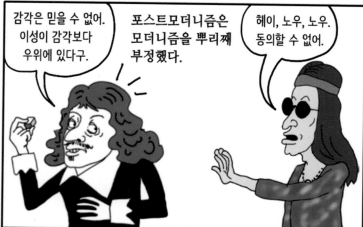

감각은 믿을 수 없어. 이성이 감각보다 우위에 있다구.

포스트모더니즘은 모더니즘을 뿌리째 부정했다.

헤이, 노우, 노우. 동의할 수 없어.

이성이 감각보다 우위에 있다는 데카르트의 생각에는 한참 선배인 플라톤의 영향이 깔려 있다.

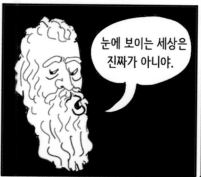

눈에 보이는 세상은 진짜가 아니야.

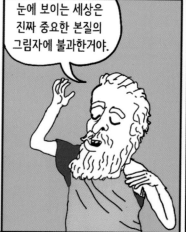

눈에 보이는 세상은 진짜 중요한 본질의 그림자에 불과한거야.

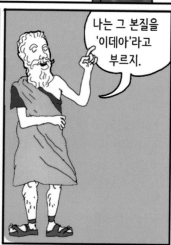

나는 그 본질을 '이데아'라고 부르지.

여기 테이블이 하나 있다

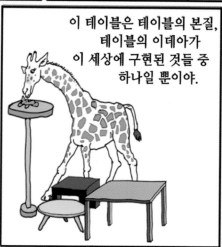

이 테이블은 테이블의 본질, 테이블의 이데아가 이 세상에 구현된 것들 중 하나일 뿐이야.

진짜 중요한 본질은 보이지 않아. 테이블의 이데아는 정신세계에 존재하거든.

이데아는 변화하지 않는 본질로서 변하는 현상보다 우위에 있지.

영감, 그런 꼰대스러운 생각은 이제 안 통한다니까.

남성은 여성보다 한 끗발 우월하고,

실물은 이미지보다 우위에 있고,

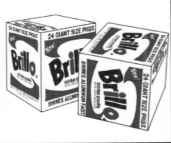

오리지널은 사본보다 우월하고...

노우, 노우. 그런 위계질서는 거부하겠어!!

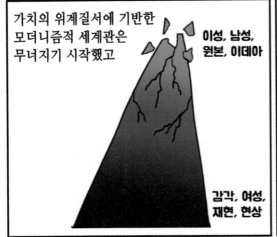

가치의 위계질서에 기반한 모더니즘적 세계관은 무너지기 시작했고

이성, 남성, 원본, 이데아

감각, 여성, 재현, 현상

모더니즘의 위계질서를 부수고 포스트모더니즘이 주장한건 가치의 상대성이었다.

뭐가 뭐보다 우위에 있다구? 그건 구라야.

이성도 절대적인게 아냐.

이 세상에 절대적인건 없어!

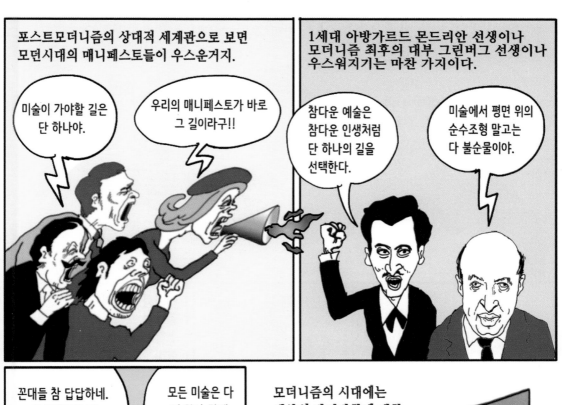

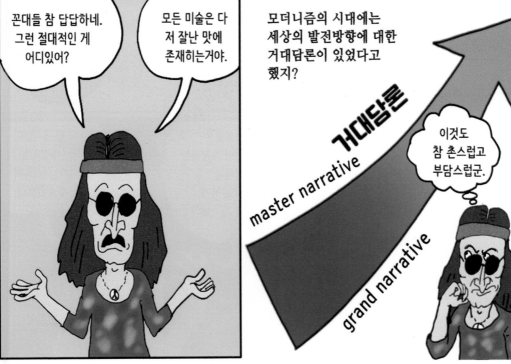

이런 주장들이 인류의 역사가 거대한 방향성을 가지고 전진한다는 모던 시대의 대표적인 거대담론들인데...

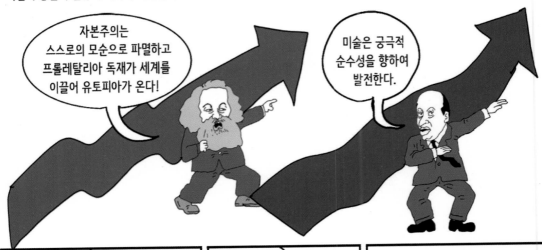

– Jean-Francois Lyotard (1924~1998)

클레멘트 그린버그의 독재에 억눌려있던
20세기 중반 미술계의 비주류들에게는
전후 포스트모더니즘 철학이
복음처럼 들렸을지도 모른다.

바로
이거야!

이제
숨 쉴 수
있겠어!!

포스트모더니즘 계열 미술의 시작은
사실 반그린버그 쿠데타였다.

Anti-Greenbergianism

내가
그렇게나
미웠어?

반그린버그군은 포스트모더니즘 철학에서
차용한 이론들로 무장하고 미술계의
새 판을 짰다.

우리는 미술이 순수성을
지향해야 한다는
거대담론을 부정한다!

미술의 모든 가능성을 빨아들이던
그린버그의 순수성(Purity)이
부정되자

수많은 새로운 미술이 뛰쳐나와
동시에 공존하는
다양성(plurality)의
세상이 열렸다.

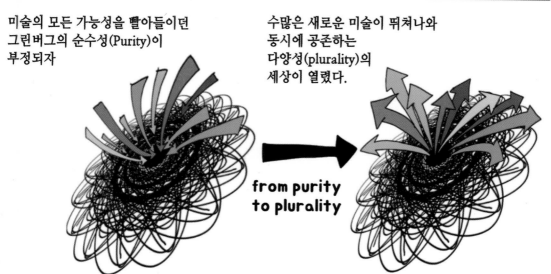

from purity
to plurality

예를 들면 라우첸버그의 짬뽕(combines)시리즈는 마치 그린버그의
회화의 순수성, 평면성 이론에 일부러 시비를 걸기 위해
제작한 것 같은 모양새를 보여준다.

그림 위에 박제된 독수리를 붙이지 않나, 다양한 재료를
순수성의 강박 없이 자유롭게 입체적으로 활용했다.

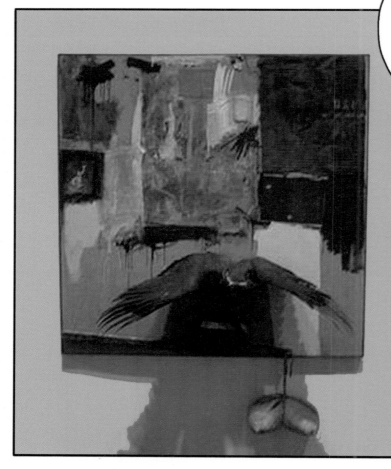

로버트 라우첸버그/1959/캐년(Canyon)

순수성이니, 평면성이니
그런 것들은 다 개나
줘버리라고 해요.
난 내 마음대로 다 할거요.
조각도 아닌, 회화도 아닌
이런 작품은 어떻소?

— Robert Rauschenberg (1925~2008)

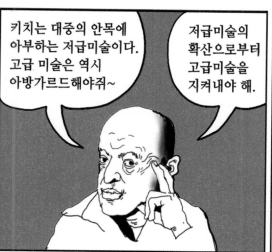

키치는 대중의 안목에 아부하는 저급미술이다. 고급 미술은 역시 아방가르드해야줘~

저급미술의 확산으로부터 고급미술을 지켜내야 해.

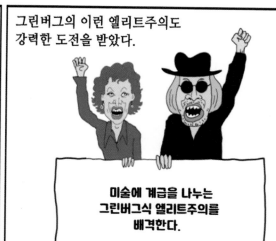

그린버그의 이런 엘리트주의도 강력한 도전을 받았다.

미술에 계급을 나누는 그린버그식 엘리트주의를 배격한다.

잘난 고급미술은 대중의 실제 삶과 아무 상관도 없는 그림만 그려대잖아.

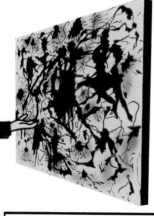

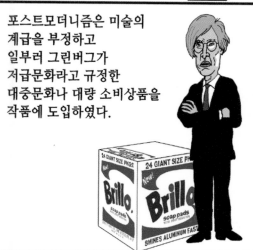

포스트모더니즘은 미술의 계급을 부정하고 일부러 그린버그가 저급문화라고 규정한 대중문화나 대량 소비상품을 작품에 도입하였다.

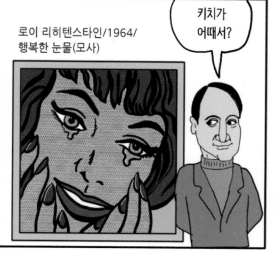

로이 리히텐스타인/1964/ 행복한 눈물(모사)

키치가 어때서?

— Roy Lichtenstein (1923~1997)

시대가 바뀌었다. 가벼운 주제를 내세워 모더니즘의 심각함을 조롱했다.

정색하고 나 미술이야 이러는건

쿨하지 않아.

이거 뭔지 알쥬?

미술이 뭐 별거 있나유?

모더니즘의 시대에 작가는 천재적 재능과 숭고한 영혼을 가진 특별한 존재였으나 포스트모던의 시대에 이런 엘리트주의는 조롱의 대상이 되었다.

미술에 아래위가 어디 있어?

그건 그린버그식 엘리트주의야.

그래서 이런 슬로건이 등장했다.

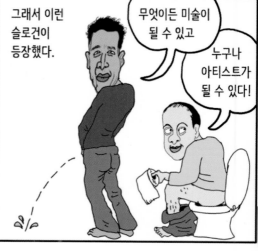

무엇이든 미술이 될 수 있고

누구나 아티스트가 될 수 있다!

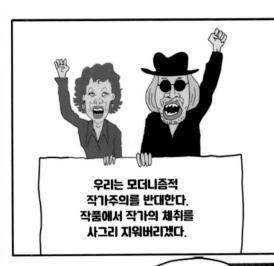

우리는 모더니즘적 작가주의를 반대한다. 작품에서 작가의 체취를 사그리 지워버리겠다.

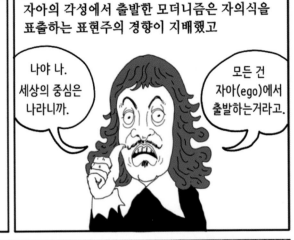

자아의 각성에서 출발한 모더니즘은 자의식을 표출하는 표현주의 경향이 지배했고

나야 나. 세상의 중심은 나라니까.

모든 건 자아(ego)에서 출발하는거라고.

표현주의는 작가주의로 흐를 수 밖에 없었다.

작품은 나의 분신이며 내 영혼의 기록이죠.

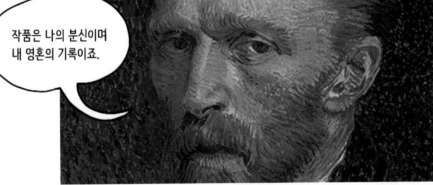

반면에 포스트모더니즘은 모더니즘의 핵심인 작가주의에서 멀어지려는 경향을 보였다.

"작가의 죽음" 롤랑 바르뜨

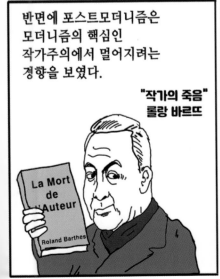

La Mort de l'Auteur

Roland Barthes

작가가 독자보다 우위에 있다는 생각은 모더니즘적 위계질서야.

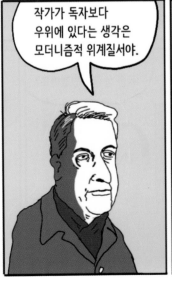

작가의 의도는 중요하지 않아. 독자의 해석이 바로 작품이지. 작가는 죽었다구!

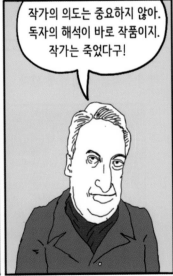

– Roland Barthes (1915~1980)

모더니즘의 대미를 장식했던 추상표현주의.
정작 자신들은 이 이름을 좋아하지 않았다.

Abstract
Expressionism

옛날에
Ecole de Paris라고
빠리파라는게 있었잖아.

우리도 그냥
뉴욕파(School of New York)로
불러주면 안되겠소?

하지만 미술사에서 이만큼 적절한
작명도 드물다고 생각한다.

작품은 내 영혼이고
내가 곧 작품이야.

포말리즘 기반의 추상이면서도
모더니즘을 관통한 표현주의적
전통의 마지막 불꽃을 태웠거든.
표현주의인 이상 작가와 작품은
분리될 수 없었다.

포스트모더니즘은 이런
작가주의를 부정하게 된다.

에이~ 이게 내 영혼과
무슨 상관이 있겠어요?

그냥 목수한테 시켜서
만든건데요 뭐.
저랑은 상관 없어요.

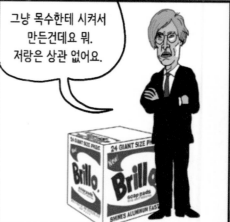

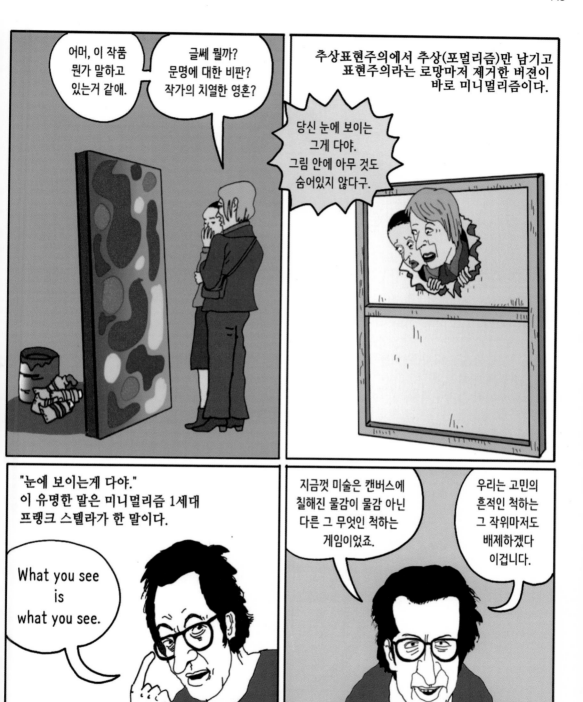

어머, 이 작품 뭔가 말하고 있는거 같애.

글쎄 뭘까? 문명에 대한 비판? 작가의 치열한 영혼?

추상표현주의에서 추상(포멀리즘)만 남기고 표현주의라는 로망마저 제거한 버젼이 바로 미니멀리즘이다.

당신 눈에 보이는 그게 다야. 그림 안에 아무 것도 숨어있지 않다구.

"눈에 보이는게 다야." 이 유명한 말은 미니멀리즘 1세대 프랭크 스텔라가 한 말이다.

What you see is what you see.

지금껏 미술은 캔버스에 칠해진 물감이 물감 아닌 다른 그 무엇인 척하는 게임이었죠.

우리는 고민의 흔적인 척하는 그 작위마저도 배제하겠다 이겁니다.

― Frank Stella (1936~)

인상주의가 미메시스와 모더니즘(탈미메시스)의 경계에서 연결핀의 역할을 했듯이

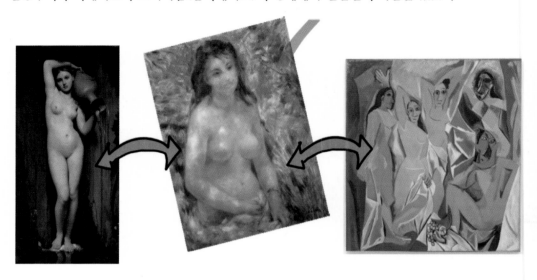

미니멀리즘은 모더니즘(표현주의)과 포스트모더니즘(탈표현주의)의 경계에서
연결핀의 역할을 했다.
표현주의적 작가주의를 제거하고 포말리즘만 남긴 미니멀리즘에서는
작가의 체취가 사라지고 빤질빤질한 물체(object)가 느껴진다.

프랭크 스텔라/1967/하란2(모사)

작가주의가 부정되자 작품의 제작을 남에게 맡기는 대작이 용납되기 시작했다.
모더니즘의 시대에는 생각할 수도 없었던 관행이다.

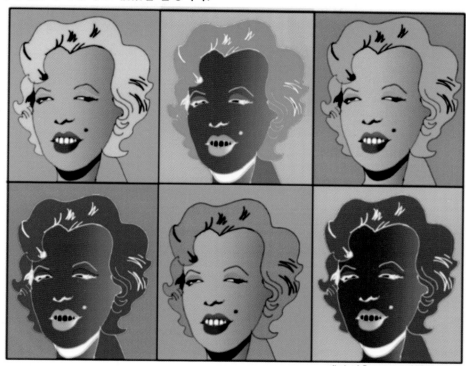

앤디 워홀/1962/마릴린(모사)

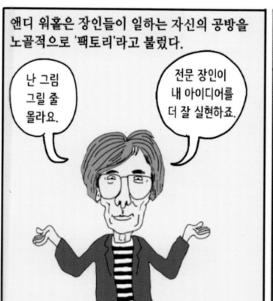

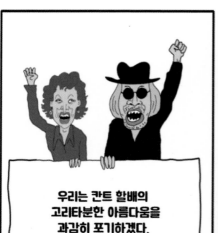

우리는 칸트 할배의
고리타분한 아름다움을
과감히 포기하겠다.

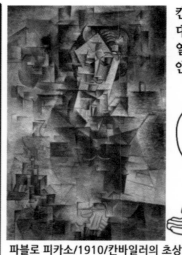

파블로 피카소/1910/칸바일러의 초상

칸바일러는 큐비즘이 아직
대중에게 이해되지 못할 때
열심히 사모았던 선구적
안목의 콜렉터다.

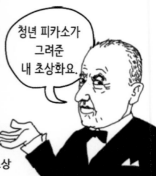

청년 피카소가
그려준
내 초상화요.

선생님, 큐비즘이니 뭐니
요즘 미술 너무 난해해서
어떻게 감상해야 할지
모르겠어요.

현대미술의 감상은
외국어 공부와 비슷해요.
처음엔 어렵지만 자꾸 보고
익숙해지면 아름다움을
느낄 수 있지.

칸바일러의 이 대답은 맞는걸까?
모더니즘의 시대까지는 정답이다.

하지만... 하지만
포스트모더니즘의 시대에는
통하지 않는다.

미술이 꼭 아름다워야
할 필요가 있어?

아니라고 봐.

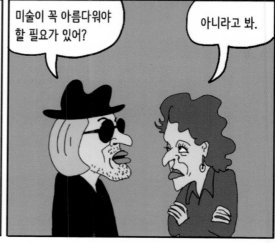

– Daniel-Henry Kahnweiler (1884~1979)

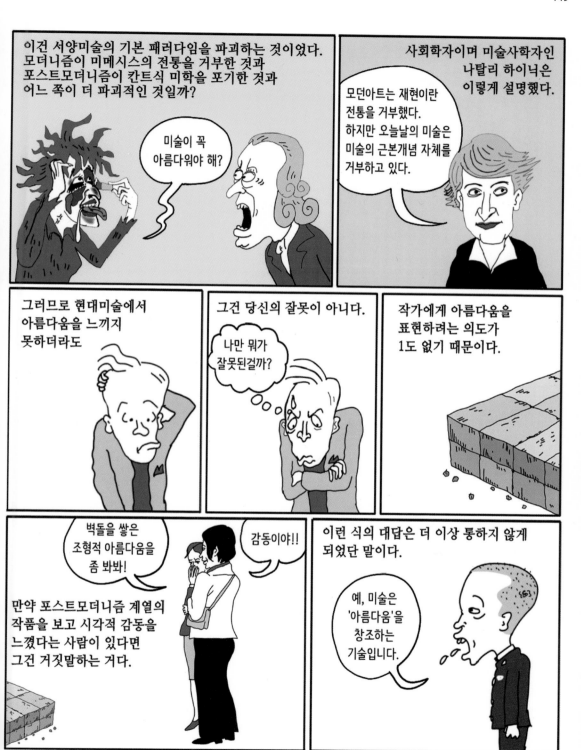

- Natalie Heinich (1955~)

당신에게 잘못이 있다면 포스트모던의 세계에서 모던적 아름다움을 찾으려 했던 것뿐이다. 칸트식 미학, 아름다움의 파괴가 현대미술을 어렵게 만든 가장 큰 이유이거든.

우리는 포스트모더니즘 철학을 미술에 적극 도입하겠다!

시각적 아름다움을 중요시하는 모더니즘을 비난할 적당한 말이 어디 없을까?

빙고! 그 말이 딱이야!

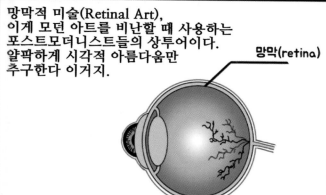

망막적 미술(Retinal Art), 이게 모던 아트를 비난할 때 사용하는 포스트모더니스트들의 상투어이다. 얄팍하게 시각적 아름다움만 추구한다 이거지.

망막(retina)

그렇다면 포스트모더니즘이 시각적 아름다움을 대신하여 내세운 가치는 무엇일까?

그건 망막이 아니라 여기에 있는거지.

머리

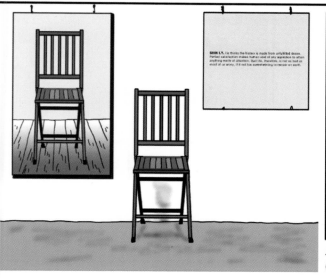

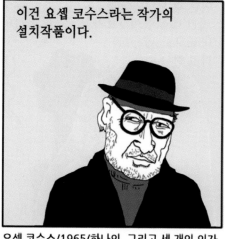

이건 요셉 코수스라는 작가의 설치작품이다.

요셉 코수스/1965/하나의, 그리고 세 개의 의자 (모사)

− Joseph Kosuth (1945~　　)

이게 도대체 뭐죠?

하나는 목수가 만든 의자 (object) 하나는 그걸 촬영한 사진 (image) 또 하나는 의자의 뜻을 적은 팻말 (words)

이 세 가지를 보여주며 '미술이란 무엇인가?'라는 질문을 던지는거죠.

이 시대 미술가의 역할은 미술의 본질이 무엇이냐? 이걸 탐구하는 거거든요.

이런 걸 현대미술의 '자기 배꼽 들여다보기' (Omphaloskepsis) 라고 한다.

나는 무엇인가? 어디서 왔는가?

즉, 미술에서 중요한건 조형이나 색채가 아니고 어떤 의미를 만들어 내는가? 이 문제다 이거요!

이런 입장을 '개념주의'(Conceptualism)라고 한다.
개념주의란게 뭐냐? 미술에서 개념이 미학적 완성도보다 더 중요하다는 거다.
솔 르윗은 개념주의 선언에서 이렇게 말했다.

> 아이디어와 개념이 미술에서
> 가장 중요한 요소이다.
> 시각적으로 어떻게 보이는지는
> 중요하지 않다!

표현주의가 모던 시대 전체를 관통하는
기본적 태도였다면

포스트모던 계열의 미술을 관통하는 기본적 태도는
개념주의이다.

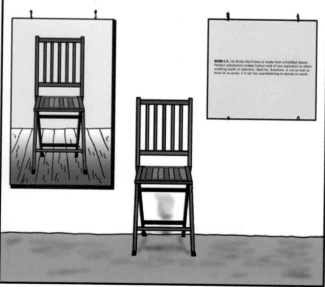

— Sol LeWitt (1928~2007)

개념주의가 점령한 포스트모던의 시대에는
미학적 가치보다 정치적 메시지나
정치적 올바름(political correctness)이
더 중요했다.
특히 모더니즘의 위계질서 아래서
주류 가치에 억눌려 있던 성소수자나
여성의 권리가 자주 작품의 소재로
등장하였다.

쥬디 시카고의 디너 파티는 비주류가치를
대변하는 대표적 작품이다.
여성에게 바치는 만찬 음식을 여성의
생식기 모양으로 표현하였다.

쥬디 시카고/1979/디너 파티(모사)

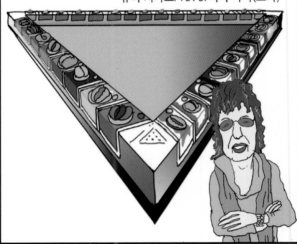

개념주의는 그린버그의 주장들과 정면으로
충돌했다.

> 미술이 거꾸로 퇴행하고 있군.
> 미술은 오직 순수한 조형으로만
> 말해야 한다니까!

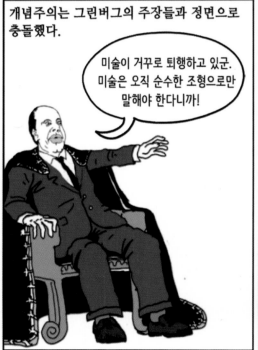

포스트모더니즘이 지배하는 쿠데타판에서
그린버그는 침묵할 수밖에 없었지.
오랜 세월이 흐른 후 1992년,
한 논설에서 이렇게 썼다.

> 지난 30년간의 세월은
> 미술계에서 의미 있는 일이
> 아무것도 일어나지 않은
> 시간이었다.

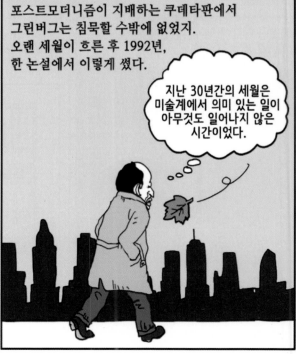

- Judy Chicago (1939~)

1960년대 이후 미술계의 주류가 된 포스트모던 아트는 포스트모더니즘 철학의 영향을 받았다.

그런데 놀랍게도 이런 유행이 시작되기 오래 전에 타임머신을 타고 미래에서 온 듯, 이 모든 것을 시도한 돌연변이가 있었다.

시간을 거꾸로 되돌려 이 천재를 잠깐 만나보고 가야겠다.

바로 마르셀 뒤샹이다.

그를 세상에 처음 알린 작품은 25세이던 1912년 빠리 앙데팡당전의 큐비즘 부문에 출품했던 이 작품이다.

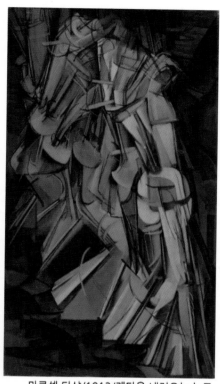

마르셀 뒤샹/1912/계단을 내려오는 누드

그런데 여기서 큐비즘 화가 알베르 글레이즈가 시비를 걸었다.

근데 이거 큐비즘 부문에 끼워주는거 맞아?

미래주의 냄새가 짙게 풍기는데?

이런 풍의 그림들 있었잖아.

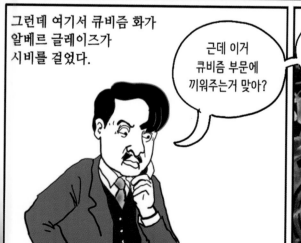

- 앙데팡당전(Independent) 기존 미술계에 대항하여 무심사를 원칙으로 도전적인 새로운 사조를 수용하는 전시회로서 1863년 빠리에서 쌀롱전에 대항하여 개최한 '낙선자 전시회'를 그 기원으로 볼 수 있다.
- Albert Gleizes (1881~1953)

도대체 큐비즘이니 미래주의니 유파를 나누는게 무슨 의미가 있다는 말인가?

헤이, 딱시.

뒤샹은 한 성깔 했나봐. 그 길로 작품을 거둬서 떠나버렸다고 한다.

흔히 그를 다다 계열로 분류하지만 뒤샹은 어느 한 유파에 속하기에는 너무 천재였다.

마르셀 뒤샹/1919/L.H.O.O.Q(모사)

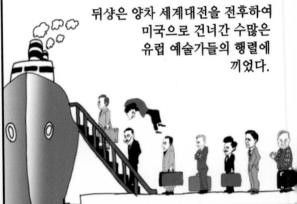

뒤샹은 양차 세계대전을 전후하여 미국으로 건너간 수많은 유럽 예술가들의 행렬에 끼었다.

천재적인 안목 덕분에 미국 미술계의 대부가 되었지. 특히 알프레드 바와 페기 구겐하임은 그를 평생 멘토로 모시며 콜렉션의 조언을 구했다.

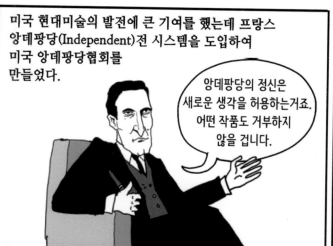

미국 현대미술의 발전에 큰 기여를 했는데 프랑스 앙데팡당(Independent)전 시스템을 도입하여 미국 앙데팡당협회를 만들었다.

앙데팡당의 정신은 새로운 생각을 허용하는거죠. 어떤 작품도 거부하지 않을 겁니다.

하지만 정작 자신의 작품은 거부되었다.

에그머니나!

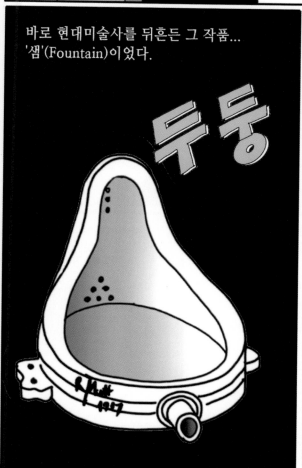

바로 현대미술사를 뒤흔든 그 작품... '샘'(Fountain)이었다.

두둥

이걸 떼어다 눕혀놓고 싸인한게 다잖아? 그것도 가명으로...

1917년 미국 앙데팡당 준비위원회는 최대한 점잖게 거절했다.

험험...

샘은 원래 있어야 할 장소에서는 매우 유용한 물건이나 미술전시회에 놓일 물건은 아니라고 사료되는 바이다.

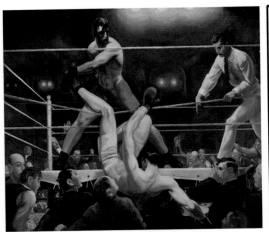

죠지 벨로우즈/1923/뎀프시와 피르포

죠지 벨로우즈는 뉴욕의 구석구석을 즐겨 그린 유명한 사실주의 화가였는데 이렇게 투덜댔다고 한다.

미국 미술계를 너무 우습게 보는거 아냐? 말똥도 출품하면 받아줘야 해?

사실 벨로우즈뿐 아니라 추종자들도 처음에는 뒤샹의 의도를 이해하지 못했다.

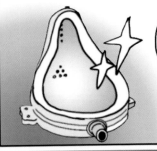

순백으로 빛나는 변기의 아름다움을 정녕 못 느끼겠는가?

시인이자 미술비평가이자 콜렉터였던 아렌즈버그 같은 이는 완전 번지수가 다른 찬사를 보냈어.

소변기를 원래 용도에서 해방시켜 사랑스런 조형미를 끌어냄으로써 뒤샹은 미학적인 기여를 한 것이다.

이런 관객들과 비슷했던거지.

어머, 아름다워!

하지만 뒤샹은 후일 인터뷰에서 자신의 의도를 분명히 밝혔다.

상점에서 이걸 발견했을 때 전통적인 미학을 엿먹이고 싶다는 생각이 뇌리를 스쳤죠.

$8.99 30% OFF

시각적 미학에 봉사하려는게 아니라 부르쥬아들의 취향에 시비를 걸고 한거예요.

– George Bellows (1882~1925), Walter Conrad Arensberg (1878~1954)

현대미술사에서 뒤샹의 가장 큰 공적은 미술에 새로운 정의를 내려 미술의 지평을 넓혔다는 것이다.
아름다움의 경계 너머로.

미술을
꼭 아름다운 것에만
한정시킬 필요가 없다.

아름답지 않은 것도
미술이 될 수 있다.

모더니즘의 시대 한가운데를 살면서도
모던 아트를 초월했던 돌연변이였다.
모던 아트를 비난하는 '망막적 미술'
(Retinal Art)이라는 말을 제일 먼저
쓴 사람이 누구였을까?

뒤샹이었다.

마르셀 뒤샹은 미술만 하고 있기에는
머리가 너무 좋았던걸까?
일찍 은퇴를 선언하고 체스 선수로
활약했다.

모든 아티스트는
체스선수가 아니지만
모든 체스선수는
아티스트이다.

시각적 아름다움보다 철학적, 정치적
의미를 더 중요시하는 개념주의는
현대미술을 관통하고 있는데
그 원조는 뒤샹이라고 할 수 있다.

자기 시대를 초월했던 한 천재가
100년이 흐른 오늘날까지 수많은
범재들이 그림을 못 그려도
큰 돈을 만질 수 있는
판을 깔아준 셈이다.

그럴 듯한
아이디어만
있으면...

이야기를 더 이어나가기 전에 1960년대까지
서양미술에서 벌어진 일들을 돌이켜보며
잠시 정리해보자.

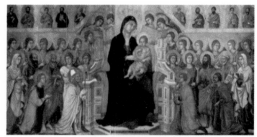

콰트로첸토의 르네상스 미술은
중세미술이 지고 온
신에게 봉사할 의무로부터
해방되려 했고(첫번째 혁명),

인상주의 이후 모던아트는
미메시스의 의무에서
해방되려 했고(두번째 혁명),

포스트모던 아트는
아예 아트(아름다움)
그 자체에서
해방되려고 했다.
(세번째 혁명)

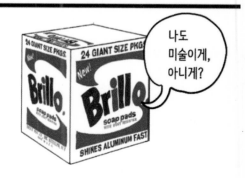

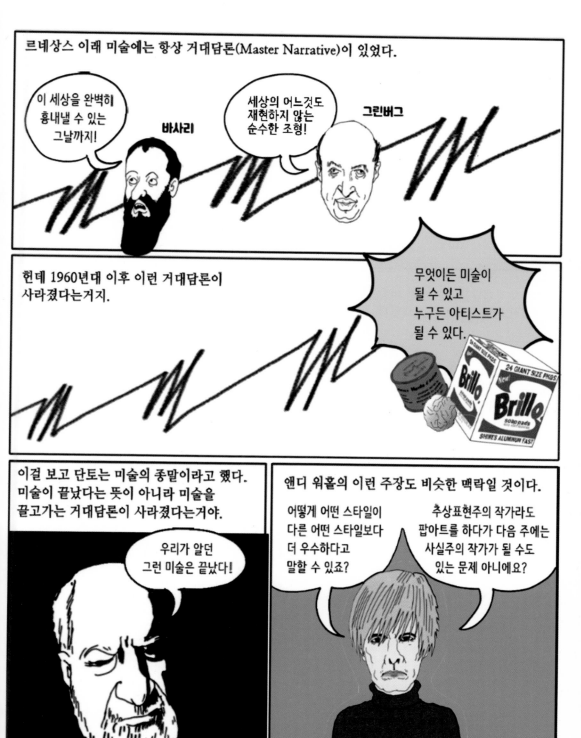

획일적 거대담론이 사라진 미술공간은
'위대한 다양성'으로 대체되었다.

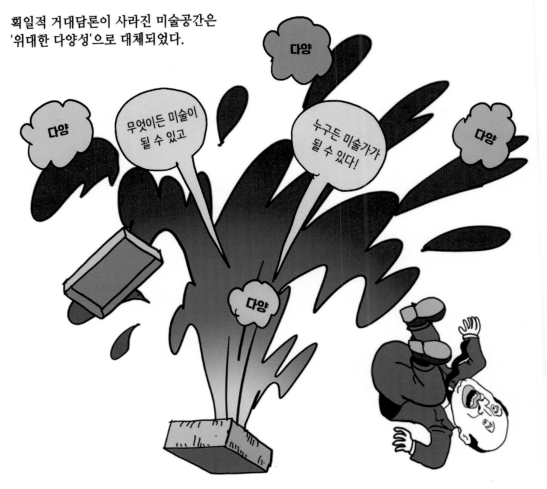

1960년대 폭발한 포스트모던 미술운동의 가장 혁혁한 공로는 현대미술계에
다양성의 에너지를 불러왔다는 점이다.

팝아트(Pop Art)가
흥행에 히트를 쳤고

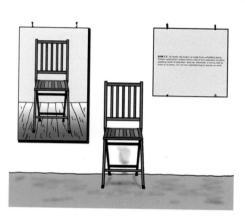

현대미술의 주류인
개념미술이 자리를
잡았고

바바라 크루거/1987/나는 쇼핑한다, 고로 존재한다.
(모사)

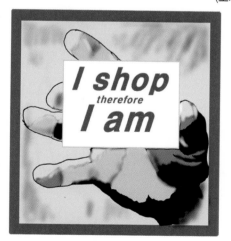

어떤 이는 문자로
작품을 만들어
인기를 끌었고

장 미셸 바스키아/1984/유연한(Flexible)
(모사)

어떤 이는 낙서로 출발하여
인기작가가 되었다.

– Barbara Kruger (1945~), Jean-Michel Basquiat (1960~1988)

순수성이라는 거대담론이 사라지자 장르의 경계가 급속히 허물어졌다.
전위적인 해프닝과 퍼포먼스가 미술의 영역으로 들어왔다.

극단적인 전위적 실험으로 유명한
플럭서스(Fluxus)의 주요 멤버였던
백남준은 머리카락으로
그림을 그렸고,

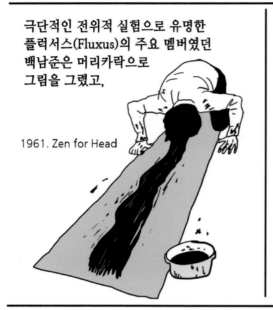

1961. Zen for Head

오노 요코는 관중들 앞에서 옷을 자르는
퍼포먼스를 공연했다.
플럭서스에 페미니즘을
가미한거였겠지?

1964, Cut Piece

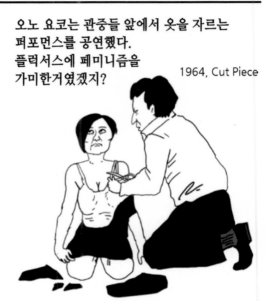

일단 숨통이 트이면 점점 과격해지는 법이다.
백남준의 부인이었던 구보타 시게코는
자신의 성기에 붓을 끼워 그림을 그렸고,

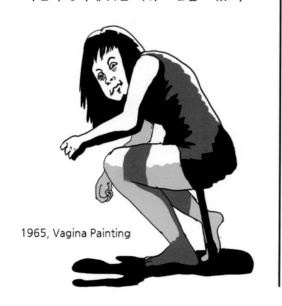

1965, Vagina Painting

캐롤리 슈니먼은
성기에서 두루말이를
조금씩 꺼내며
큰소리로 이를
읽어내려갔다.

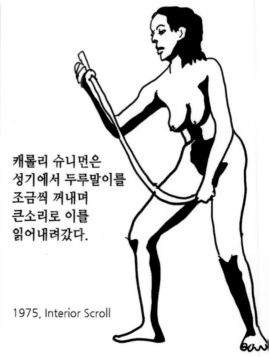

1975, Interior Scroll

– 백남준(Nam June Paik) (1932~2006), Yoko Ono (1933~), Shigeko Kubota (1937~2015),
Carolee Schneemann (1939~2019)

이런 식으로 미술은 점점 엽기쇼의 경쟁으로 흘러갔다. 단골소재는 주로 똥, 오줌, 피, 섹스였다.

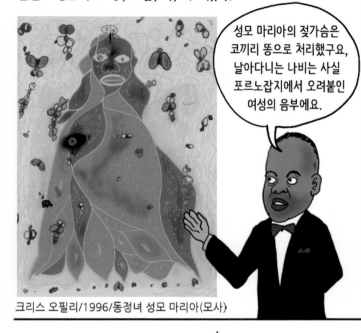

성모 마리아의 젖가슴은 코끼리 똥으로 처리했구요, 날아다니는 나비는 사실 포르노잡지에서 오려붙인 여성의 음부에요.

크리스 오필리/1996/동정녀 성모 마리아(모사)

이 그림이 순회전시차 뉴욕에 갔을 때 독실한 카톨릭신자이던 줄리아니 시장이 소송으로 맞섰지.

이런 쓰레기에 세금을 쓸 수는 없습니다!

자기 피를 조금씩 뽑아 모아서 5년마다 한 번씩 자신의 데드마스크를 만든 작가도 있다.

마크 퀸/1991/자아(Self)(모사)

이런 똥은 옛날 버젼이고

테렌스 고라는 친구는 2007년 자기 똥을 6억원에 팔았다.

순금으로 도금을 했걸랑요.

Merde d'Artiste

– Chris Ofili (1968~), Rudy Giuliani (1944~), Terence Koh (1977~)

현대미술의 다양성은 엽기적인 미술만
포용한게 아니다. 게오르그 바셀리츠,
줄리안 슈나벨, 데이비드 살르, 안젤름 키퍼,
에릭 피셜등 전통적 모던 계열의 표현주의
작가들까지 껴안았다.

그래서 오늘날의 미술판에는 모던계열과
포스트모던계열의 작품들이 뒤섞여 있다.

게오르그 바셀리츠/1985/전면으로부터(모사)
* 잘못된 것 아님. 이 작가 원래 거꾸로 건다.

그러다보니 모던, 포스트모던, 컨템포러리, 현대,
동시대...이런 말들이 어지럽게 얽혀버렸다.
미술계가 논리적인 곳이 아닌지라 저마다
편한대로 용어를 쓰고있다.

비구상미술
Postmodern
Modern Art
현대미술 Contemporary Art
동시대미술 추상미술
근대미술

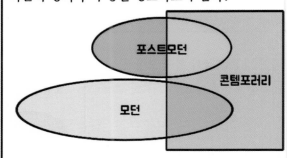

그저 포스트모던, 모던은 시간/시대적 의미보다
태도/스타일의 의미가 강하고 컨템포러리는
시간적 정의가 더 강한 정도라고나 할까?

포스트모던
콘템포러리
모던

시각적 아름다움에 천착하던 미술의 경계를
뛰어넘어 개념의 영역까지 미술의 다양성을
넓힌게 현대미술이란건 알겠다.

그런데 어쩐지, 무언가... 불편하다.
그 불편함의 실체는 무엇일까?

그래도 석연치 않아.
아름다움이 아닌
그 무엇이 중한건디?

– Georg Baselitz (1938~)

현대미술은 왜 불편한 것일까? (1)
-해설 없이 감상할 수 없는 미술

19세기까지만 해도 밝은 눈만 있으면 미술작품을 즐길 수 있었다. 해설이 있다면 도움이 되겠지만 없더라도 감상에 문제가 되지 않는다. 밀레이의 이 그림은 그림 그 자체로 아름답다. 햄릿을 읽지 않았어도, 오필리아가 누군지 몰라도, 전라파엘파(Pre-Raphaelites)의 주장을 모르더라도.

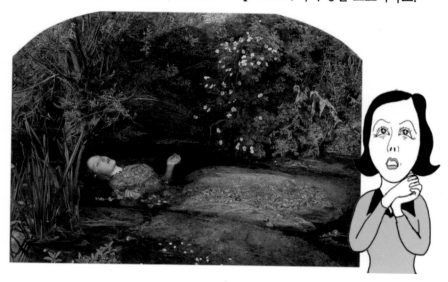

모던의 대미를 장식한 추상표현주의까지도 안목을 훈련하고 마음을 연다면 오로지 눈과 가슴으로만 즐길 수 있었다. 그래서 로스코의 경건한 작품 앞에서 많은 사람들이 오늘도 감동의 눈물을 흘린다.

하지만 포스트모더니즘 이후에는
작품 그 자체만으로 완결된
감상을 하기란 불가능해졌다.

개념미술이기 때문이다.

모든 철학의 문제는
결국 말의 문제이다.

비트겐스타인

개념도 말이거든. 그러므로
개념미술은 말의 도움 없이는
완결되지 않는다.

Blah Blah

이런 식의 '느끼는' 감상법은
모던 아트의 시대로 끝난거야.

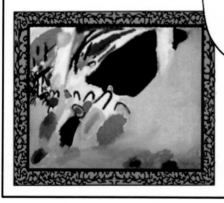

저 붉은색이 무슨 뜻이지
검은 면이 뭘 의미하는지
이런건 중요하지 않아요.
먼저 가슴으로 느끼세요.
작품의 아름다움을.

요셉 보이스는 진지한 독일 작가다.
플럭서스의 창시자이며 해프닝의
선구자이다.

그의 작품을 이해하려면 그가 겪은 한 사건을 알아야 한다.
반복적으로 보이스의 작품에 등장하는
지방 덩어리와 펠트 담요가
그의 삶에 어떤 의미를
갖고 있는지 알아야 한다.

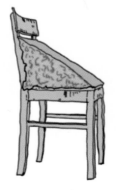

– Ludwig Wittgenstein (1889~1951), Joseph Beuys (1921~1986)

요셉 보이스는 2차 세계대전이 발발하자
독일 공군에 자원입대했다.

1944년 3월 19일 크림반도에서
폭격임무를 수행하러 나갔지.

앗, 당했다!

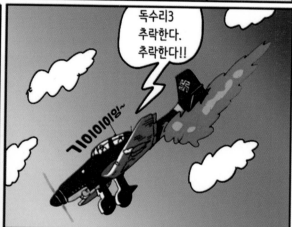

독수리3
추락한다.
추락한다!!

끼이이이이잉~

동료는 즉사했고 요셉 보이스는 살아났다.
12일만에 깨어난 그는 광야의 유목민족
타타르인들이 자신을 썰매에 태워
구조했다는 사실을 알게됐다.

보이스의 목숨을 살린 것은 타타르인들이
상처에 두껍게 바른 동물의 지방덩어리와
순록의 털로 만든 펠트 담요였다.

이 사건으로 그는 야생의 치유능력을 믿게 되었단다.
인간의 힘 밖에 존재하는...

요셉 보이스/1965/
죽은 토끼에게 어떻게
그림을 설명할 것인가?
(해프닝)

요셉 보이스의 개인적 서사는 그의 작품을
감상하는데 필수적 지식이다.
알면 더 도움이 되는 그런 정도가 아니다.
이 사건을 모른다면 그냥 기름 덩어리이고
담요이며 죽은 토끼이며 기이한 행동일
뿐이다.

사람들은 그를 무속미술가
(Shaman Artist)라고
불렀다.

요셉 보이스/1965/
나는 미국을 좋아하고
미국도 나를 좋아한다.
(해프닝)
좁은 방에서
야생 코요테와 며칠을
함께 보낸 해프닝

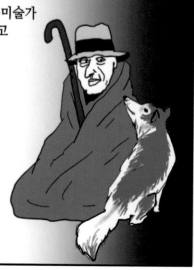

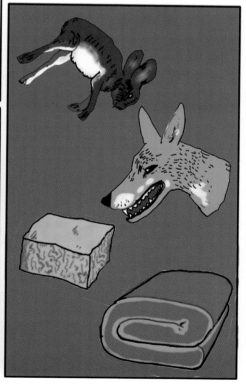

2차 세계대전의 고통이
강렬했던지라 전쟁의 서사를
작품의 바탕으로 삼는
독일 작가들이 많다.
나찌 치하에서 겪은 가족사와
트라우마가 없다면
게르하르트 리히터의
사진작품들은 그저 뭉개진
옛날 사진에 불과하다.

게르하르트 리히터
1965
루디 삼촌
(모사)

리히터는 모던과 포스트모던의 경계를
넘나든다. 지극히 모던스러운 작품도
제작했다. 현대미술의 다양성이 한 사람의
동일한 작가 안에서 공존하는 경우이다.

게르하르트 리히터/2007/네 개의 칼라(모사)

터너상은 19세기초의 위대한
영국 화가 윌리엄 터너를 기념하여
만든 상이다.
영국 현대미술에서 가장 유명한
상인데 영국에서 활동하는
50세 이하의 작가들 가운데서
선정한다.

윌리엄 터너/1812/눈폭풍

현대미술에서 텍스트는
작품 자체보다 훨씬 중요한
역할을 한다.

2001년 터너상을 수상한
마틴 크리드의 '넘버 227'이
그런 작품이었다.
어두운 빈 방에 형광등이
켜졌다, 꺼졌다 하는게
전부였지.

껌뻑~

껌뻑~

– Gerhard Richter (1932~), J.M.W. Turner (1775~1851)

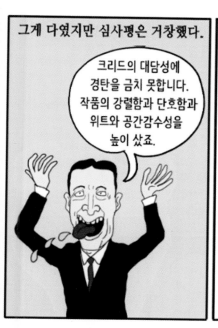

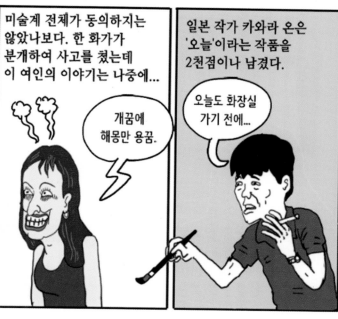

그게 다였지만 심사평은 거창했다.

> 크리드의 대담성에 경탄을 금치 못합니다. 작품의 강렬함과 단호함과 위트와 공간감수성을 높이 샀죠.

미술계 전체가 동의하지는 않았나보다. 한 화가가 분개하여 사고를 쳤는데 이 여인의 이야기는 나중에...

> 개꿈에 해몽만 용꿈.

일본 작가 카와라 온은 '오늘'이라는 작품을 2천점이나 남겼다.

> 오늘도 화장실 가기 전에...

매일 매일 그날의 날짜를 '그렸거든'.

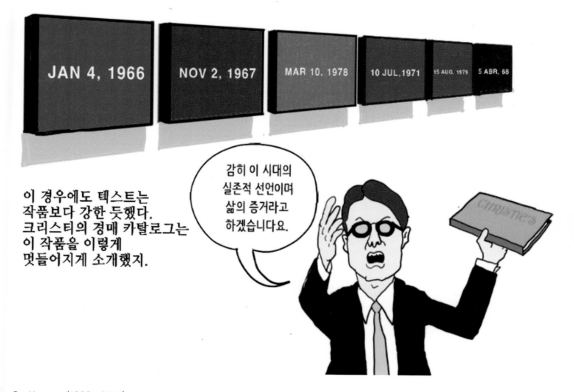

JAN 4, 1966　　NOV 2, 1967　　MAR 10, 1978　　10 JUL, 1971　　15 AUG. 1979　　5 ABR. 68

이 경우에도 텍스트는 작품보다 강한 듯했다. 크리스티의 경매 카탈로그는 이 작품을 이렇게 멋들어지게 소개했지.

> 감히 이 시대의 실존적 선언이며 삶의 증거라고 하겠습니다요.

— On Kawara (1932~2014)

이브 클랭은 미니멀리즘, 팝아트,
행위예술의 선구자로 대접받는
프랑스 작가다.
그는 자신의 푸른색에
IKB(International Klein Blue)라는
간판을 붙여 수많은 푸른색
단색화를 남겼다.

2006년 경매에서 이브 클랭의
IBK234에 대한 소개는 좀더
장황했다.

이 작품은 관객으로 하여금
블루의 무한하고 찬란한 영적인
공간에 푹 잠기게 합니다.
유도를 수련한 경험,
장미십자단에 대한 관심,
원자시대에 대한 열정에 힘입어
클랭은 어떠한 프레임도 경계도 없는
그림을 창조해 내었습니다.
그런 뜻에서 이 작품은 무한하고도
영원한 영적 영역으로
통하는 창문입니다.

좀 부담스럽지 않나?

작품으로 모든걸 말하던 시대는 끝나고
작가 자신이 아마츄어스러운 철학으로
주석을 달거나
비평가가 무슨 말인지
잘 모를 찬사로
사족을 달아야 하는
시대가 되었다.

작품은 뒤로 숨고
온갖 텍스트가 난무하는
현대미술은 뭔가 불편하다.

– Yves Klein (1928~1962)

현대미술은 왜 불편한 것일까? (2)
-철학의 과잉, 미술의 부재

주류 현대미술은 포스트모더니즘 철학의
세례를 받아 발전했다.
미술은 스스로 철학의 지배 아래로
들어갔고
시각적 아름다움의 빈자리를 철학이
차지했다.

마이클 크레이그 마틴/1973/떡갈나무

이게 뭔지
알겠소?

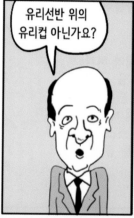

유리선반 위의
유리컵 아닌가요?

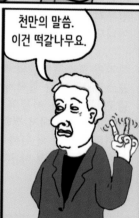

천만의 말씀.
이건 떡갈나무요.

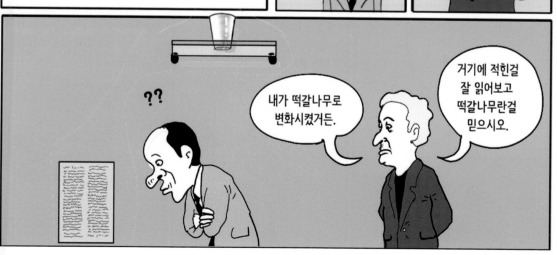

??

내가 떡갈나무로
변화시켰거든.

거기에 적힌걸
잘 읽어보고
떡갈나무란걸
믿으시오.

– Michael Craig–Martin (1941~)

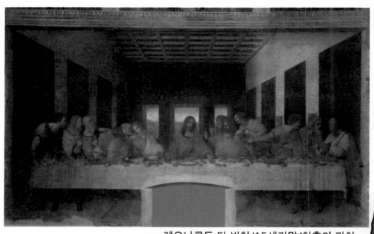

레오나르도 다 빈치/15세기말/최후의 만찬

예수가 빵을 자신의 몸으로 변화시켰듯이 나도 변화시킨거요.

미술가들은 철학의 논리와 수사를 전문적으로 훈련받은 사람들이 아니다.

하지만 포스트모던의 시대가 되자 포스트모더니즘 철학자들을 닮고 싶어했다. 이들의 이론을 차용하여 작품에서 철학적 메시지를 표현하려 했고 더 나아가 스스로 입을 열어 철학적 아우라를 풍기고 싶어했다.

디페랑스!

거대서사는 끝났어.

작가는 죽었대두!

눈에 보이는 것만 믿는다면 모더니즘의 얄팍한 시각적 아름다움에서 빠져나올 수 없소.

뭔가 심오한 철학이 담겨져 있는 것도 같고...

완전 개똥철학인 것 같기도 하고...

미술이 포스트모더니즘 철학의 세례를 받기 전에는 없던 일이다.
몇가지 예를 더 들어볼까?
알란 카프로우라는 아티스트는 이런 해프닝을 벌였다.

알란 카프로우/1967/액체 (해프닝)

– Alan Kaprow (1927~2006)

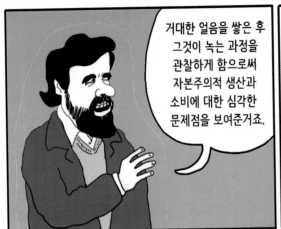

거대한 얼음을 쌓은 후 그것이 녹는 과정을 관찰하게 함으로써 자본주의적 생산과 소비에 대한 심각한 문제점을 보여준거죠.

글쎄...거대한 얼음탑을 쌓느라 자본이 엄청 들었을테고, 비싼 갤러리 대관료에, 인건비에... 꼭 얼음이 녹는걸 봐야 자본주의 메카니즘의 문제점을 깨달을 수 있는걸까?

이런 작품도 있다. 거대한 배럴통을 간신히 받치고 있는 가느다란 로프... 이건 무슨 뜻일까?

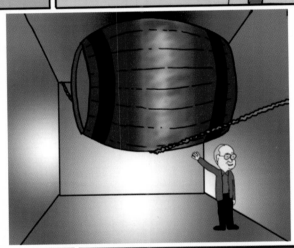

멜 친/1994/스피릿(Spirit)

중국계 미국작가 멜 친은 이렇게 설명한다.

공산품인 배럴통은 산업사회를 상징하고

로프는 삼으로 만든 자연소재로서 농업과 환경을 의미한단다.

대량생산 상품에 중독된 현대사회의 풍요를 위해 농업과 환경이 파괴되고 있다 이거죠.

허걱, 그런 깊은 뜻이!

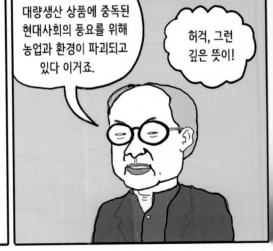

– Mel Chin (1951~)

잘 알려진 작품 중에
이런 것도 있다.

미술관 구석에
캔디를 79kg 쌓아두고
관객들이 마음대로
집어 먹게 했다.

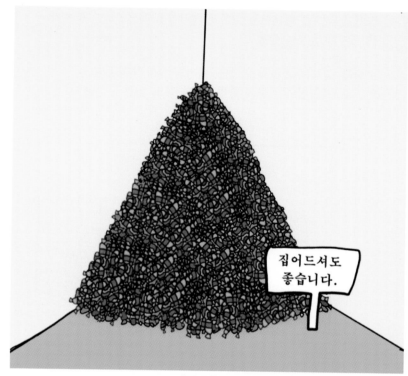

집어드셔도
좋습니다.

펠릭스 곤잘레스-토레스/1991/무제(Ross의 초상)

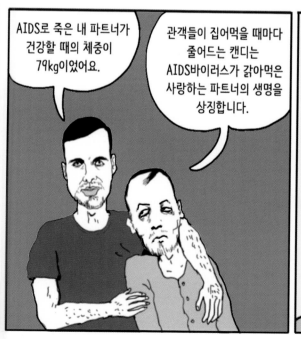

AIDS로 죽은 내 파트너가
건강할 때의 체중이
79kg이었어요.

관객들이 집어먹을 때마다
줄어드는 캔디는
AIDS바이러스가 갉아먹은
사랑하는 파트너의 생명을
상징합니다.

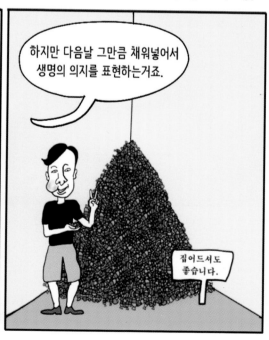

하지만 다음날 그만큼 채워넣어서
생명의 의지를 표현하는거죠.

집어드셔도
좋습니다.

— Felix Gonzalez–Torres (1957~1996)

글쎄, LGBT를 대변하는 사회적 메시지를 전달한다는 뜻에서
꽤 재치가 있기는 한데 …

그런데, 우리끼리 솔직히, 진짜 솔직히 이야기해보자.
이 모든 재치들이 어쩐지 학예회 수준으로 느껴지지 않아?

앗, 짜증 나.
빈방이잖아!

그런데 이건 반복되는
수법이다.

쓰레기로 가득 차서
문을 열 수도 없어.

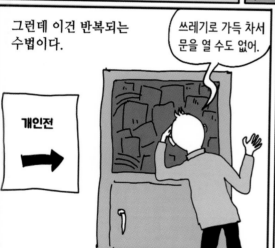

뭐 이런 식으로 응용되기도 하고.

전시기간 동안
전시실을
폐쇄합니다.

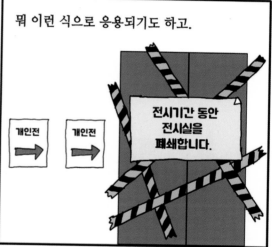

마틴 크리드의 '넘버 227'도 이 아이디어의
아류라고 할 수 있겠지.

헌데 사실은 원조가
미술계도 아니야.

짝짝짝짝

조용~

연주는 하지 않고 쉼표만 가득한 악보를
뚫어지게 바라보다가,

조용~

정확히 4분 33초가 지나면
연주(?)를 멈추고 퇴장한다.

우와~ 짝짝짝짝

1960~70년대 미국 전위예술계의 대부였던
존 케이지의 작품 '4분 33초'이다.

미술계의 수많은 빈 전시실은
이 전위음악의 표절...
(그렇게 말하면
섭섭하다구요? 그러면...)
아니, 영감을 받은 것으로
보인다.

– John Cage (1912~1992)

하지만 이 작품들의 목적이 어떤 메시지를 대중들에게 전달하는 것이라면 비싼 전시공간과 제작비용을 생각할 때 이런 전위적 미술은 매우 비생산적이라는 생각이 든다.

정말 의미를 전달하는 것이 미술의 목적이라면 차라리 전체주의 체제의 프로파갠다 미술이 훨씬 더 효율적이지 않을까?

copyright : SHIN, IL YONG
(교육적인 목적으로 사용한다면 출처만 밝히고 얼마든지 퍼가도 된다 이겁니다.)

그런데 말이지, 포스트모더니즘 미술이 뿌리로 삼고있는 포스트모던 철학은 튼튼한걸까?

프랑스어권의 철학자들을 중심으로 하는 포스트모던 철학은 모호하고 난해하기로 악명이 높다.

자기들도 무슨 소린지 모르고 쓴 것 같은데?

과학적이지도 논리적이지도 않으면서 구름 잡는 소리로 폼만 잔뜩 잡고 있어.

이런 모호하고 중구난방인 전개가 어디 있어? 이들은 철학자라기보다 지적 사기꾼이야.

뉴욕주립대 물리학과 교수로 재직 중이던 알란 소칼은 이런 생각을 했다.

포스트모던 업계의 진짜 실력을 한번 테스트해볼까?

그래, 트로이의 목마를 보내는거야!

– Alan Sokal (1955~)

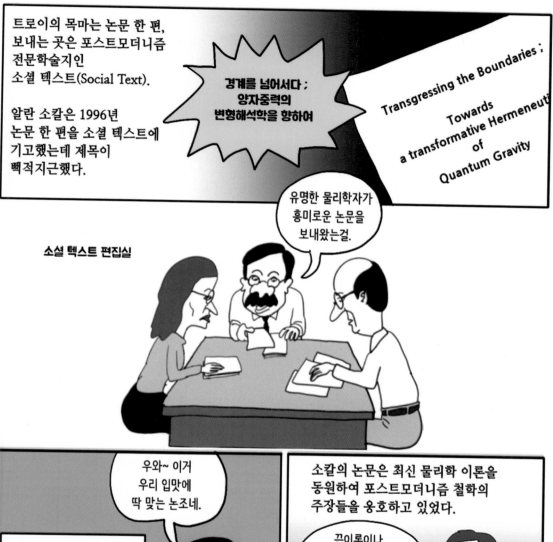

트로이의 목마는 논문 한 편,
보내는 곳은 포스트모더니즘
전문학술지인
소셜 텍스트(Social Text).

알란 소칼은 1996년
논문 한 편을 소셜 텍스트에
기고했는데 제목이
빽적지근했다.

경계를 넘어서다 ;
양자중력의
변형해석학을 향하여

Transgressing the Boundaries ;
Towards
a transformative Hermeneuti
of
Quantum Gravity

유명한 물리학자가
흥미로운 논문을
보내왔는걸.

소셜 텍스트 편집실

우와~ 이거
우리 입맛에
딱 맞는 논조네.

...최근 페미니스트 및
후기구조주의 논객들이
주류 서양과학의 허상을
적나라하게 벗겨냈다...

소칼의 논문은 최신 물리학 이론을
동원하여 포스트모더니즘 철학의
주장들을 옹호하고 있었다.

끈이론이나
양자역학이 뭔진 몰라도
어쨌든 멋져 보여요!

우리 데리다 형님의 이론이 아인슈타인의 방정식과 일맥상통한대요.

현대물리학 이론이 자끄 라깡 형님의 주장에서 영감을 받았다잖아.

고우! 바로 싣자구.

이 자들 예상대로 덥석 물었군. ㅋㅋ

정상적인 학술지들은 게재하기 전에 반드시 검증 절차를 밟는다. 기본적인 검증만 했어도 소칼의 논문이 그럴듯하게 포장한 엉터리라는게 밝혀졌겠지만 흥분한 소셜 텍스트는 검증도 생략하고 1996년 상반기호에 떡하니 이 논문을 실었다.

미리 짜둔 작전대로 앨런 소칼은 커밍아웃했다.

그건 완전 엉터리 논문이야. 아무 말 대잔치였다구!

당신들은 모호한 논리와 난해한 용어들로 치장하고 상대주의를 주장하며 기존과학을 부정하는 지적 사기꾼들이야.

이런 간단한 헛소리도 구별하지 못하잖아. 으하하하.

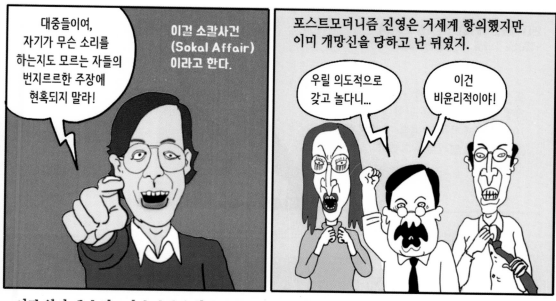

이런 일이 생길 정도이니 당연히 철학 전공도 아닌 미술가로서 해체주의니 구조주의니
하는 포스트모더니즘 이론들을 온전히 이해한 작가는 거의 없을 것이다.

그래도 많은 작가들은 난해한 포스트모더니즘 풍의 사설로 철학적 아우라를 풍기고 싶어한다.
시각적 아름다움이 사라진 빈 자리를 채울 건 포스트모더니즘적 현학이니까.

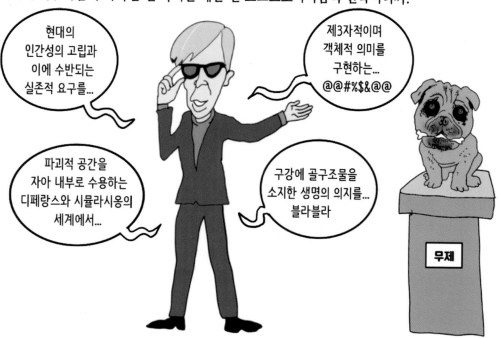

현대미술은 왜 불편한 것일까? (3)
-엘리트주의로 복귀한 현대미술

포스트모더니즘은 반(anti)모더니즘이다.
가장 먼저 깨뜨리고 싶었던 것은
1960년대까지 미술계를 장악하고 있던
그린버그식 엘리트주의였다.

고급미술로
허접한 대중예술의
침투를 막아야 한다!

미술이 현실세계와
완전히 멀어져 버렸잖아!

1960년대에 등장한 팝아트가
대량소비상품, 대중만화,
대중연예인을
전면에 등장시킨 것은
그린버그식 모더니즘에
도전한다는 맥락에서
필연적이었지.

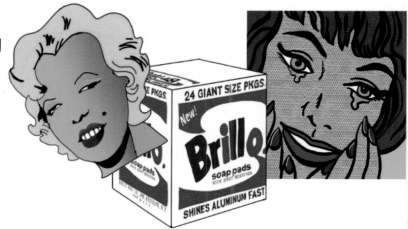

포스트모더니스트들은 모던 아트의 자아 중심의 표현주의적 태도도 엘리트주의로 비난했다.

제발 내 감정을 좀 알아달라구!

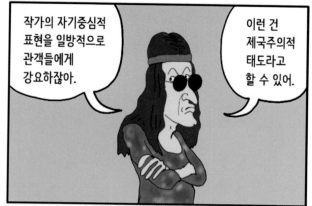

작가의 자기중심적 표현을 일방적으로 관객들에게 강요하잖아.

이런 건 제국주의적 태도라고 할 수 있어.

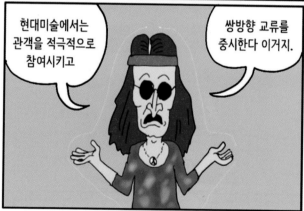

현대미술에서는 관객을 적극적으로 참여시키고

쌍방향 교류를 중시한다 이거지.

그럼요. 우리는 달라요. 관객과의 소통을 원한답니다.

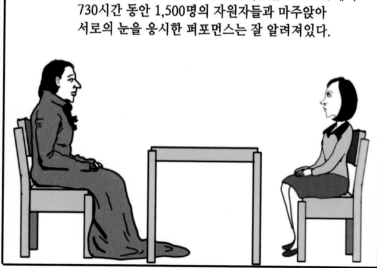

마리나 아브라모비치가 뉴욕의 현대미술관(MOMA)에서 730시간 동안 1,500명의 자원자들과 마주앉아 서로의 눈을 응시한 퍼포먼스는 잘 알려져있다.

— Marina Abramovic (1946~)

태국계 작가 리크릿 티라바니자 같은 이는
전시회를 찾는 관객들에게 즉석에서
요리를 만들어 대접하는 걸로
유명하다.

쫌만
기둘려유.

미술이라는게
결국 사람과 사람의
관계이거든요.

이런 적극적 소통으로 현대미술은
엘리트주의를 완전히 극복하고
관객들과 대등한 위치에서
교감하고 있을까?

아니라고 본다!

관객과 대중들은
현대미술의
가장 근본적인 문제에서
철저하게 소외되어
있기 때문이다.

바로 이 문제...

이것도
미술이야?

이 질문에 대한 미술계의 대답은 이렇다.

우리 미술계가
미술이라고 하면
미술이다.

– Rirkrit Tiravanija (1961~)

이런 주장은 미국 철학자 죠지 디키의 이론에 근거하고 있다.

오늘날에 와서는 미술이란걸 정의하기가 너무 어려워졌어요.

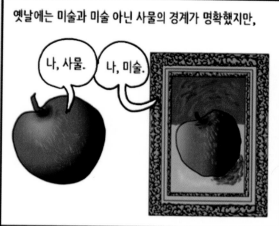

옛날에는 미술과 미술 아닌 사물의 경계가 명확했지만,

나, 사물.

나, 미술.

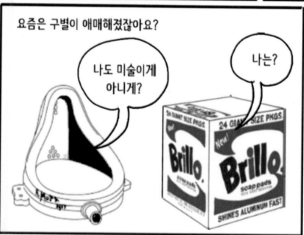

요즘은 구별이 애매해졌잖아요?

나도 미술이게 아니게?

나는?

옛날엔 이런 문제가 없었는데... 누군가 미술의 정의를 내리긴 내려야 할 것 같아요.

그런데 말이죠, 변호사라는 자격은 어디서 주죠?

글쎄... 법무부겠죠.

그럼 프로 야구선수라는 자격은요?

프로야구협회 아닐까요?

— George Dickie (1926∼2020)

미술이란 무엇인가? (죠지 디키의 정의)

미술이란 특정한 사회기관을 대표하는 어떤 사람이나 집단이 감상의 대상이 될 만하다고 후보의 자격을 부여한 모든 작품이다.

Art is any artfact which has conferred upon it as the status of candidate for appreciation by some person or persons acting on behalf of a certain social institution.

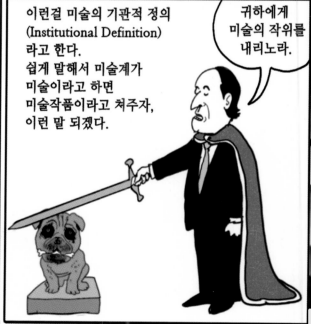

그런데 미술계라는 데서 확실히 빠져있는 부류가 있다.
바로 미술의 소비자, 즉 관객이다.
막대한 부를 가진 유명 콜렉터가 아닌 일반 애호가들은 미술계에서 선거권을 부여받지 못한 하층시민이다.

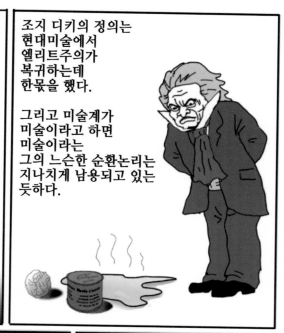

조지 디키의 정의는 현대미술에서 엘리트주의가 복귀하는데 한몫을 했다.

그리고 미술계가 미술이라고 하면 미술이라는 그의 느슨한 순환논리는 지나치게 남용되고 있는 듯하다.

현대미술의 엘리트주의와 관련해서 이런 해프닝이 있었다.
1979년 미국 정부는 맨하탄의 페더럴 플라자에 현대미술 작품을 하나 설치하기로 했다.

요 자리에 예술진흥기금을 써서 첨단 현대미술 조각을 발주하겠습니다.

작품은 미니멀리즘 계열의 조각가 리처드 세라에게 의뢰되었다.

일찍이 경험해보지 못한 조각을 보여주리라.

— Richard Serra (1938~)

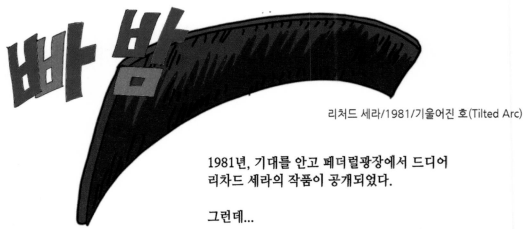

리처드 세라/1981/기울어진 호(Tilted Arc)

1981년, 기대를 안고 페더럴광장에서 드디어
리차드 세라의 작품이 공개되었다.

그런데...

그것은 높이 3.7미터,
길이 37미터의
거대한 철구조물로서

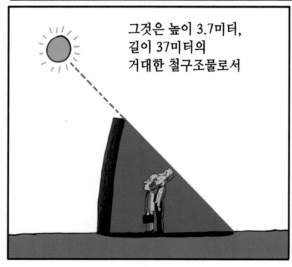

페더럴광장의 시야를 정면에서 막아섰지.

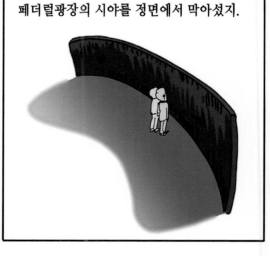

페더럴광장을 휴식공간으로 삼고 있던
인근 빌딩의 직원들로부터
불만이 터져나왔겠지.

광장의 전망을
다 막아버리면
어쩌란 말이야?

점심마다 광장에서
샌드위치 먹는 게
낙이었는데...

출퇴근할 때마다
빙~ 둘러서
다녀야 되잖아욧?

그런 식으로
따지면 안돼!
이건 예술이오.

광장을 이용하는
우리가 싫다는데
뭔 소리야?

못생긴 녹슨 철판을
당장 없애줘!

예술에 대한 이해가 부족하군.
난 공간에 새로운 의미를
부여하는 예술가요.

공공장소에 세금으로 만든
작품을 일방적으로 납세자에게
강요할 수 있는거요?

급기야 공청회까지 열리게 되었다. 키스 헤링 등 미술계 동료들이 리처드 세라를 옹호했지만...

이건 완전 창작의 자유를 침해하는 거라구요.

공청회에 나온 여러 의견을 고려해볼 때 리처드 세라씨의 작품을 다른 장소로 옮겨 설치하는 것이 원만한 해결책인 듯합니다만...

힝~

싫소!!

이 작품은 설치장소에 맞춰 만들어진 작품이므로 (site-specific) 장소 이전을 받아들일 수 없소.

리처드 세라가 공청회 결론을 거부하여 결국은 소송을 거쳐 철거되었단다.

예술은 민주주의가 아니요. 대중들의 비위를 맞추는게 아니란 말이요.

나는 조각관습 바깥의 경험을 허용하지 않소. 내 관객이 제한적인건 어쩔 수 없지.

이거 어디서 많이 들어봤던 이야기인데?

고급예술로 허접한 대중문화의 침투를 막아야 한다니까.

– Keith Haring (1958~1990)

포스트모던 미술은 모더니즘의
엘리트주의에 반발하면서
시작되었지만 출발과 달리
점점 더 대중으로부터 멀어지기
시작했다.

관객들 가운데 작품의 가격을
올리는데 기여할 수 있는
소수의 부자들에게만
현대미술 엘리트 집단의
한 구석 자리가 허용되었다.

현대미술은 왜 불편한 것일까? (4)
-잘 그리지 않아도 되는 미술
(대작의 관행)

1862년 고흐의 스케치

미메시스의 전통을
떠났어도
모던 시대까지만 해도
미술가에게 눈과 손의
훈련이 필수적이라는
암묵적 합의가 있었다.

고흐도 수많은 습작
스케치를 남겼고
피카소는 10대
소년시절에
미메시스의 기술을
이미 완벽하게
마스터하고 있었다.

하지만
현대미술에선
달라졌다.

그런 손재주는
중요하지 않아.

망막적 즐거움만
줄 뿐이라구.

그러다보니
조수를 고용하여
대신 작업을 시키는
대작의 관행이
일반화되었다.

내 작품은 다
공장에서
만드는거예요.

현대미술의 대작 관행을

허어 옛날에도
다른 사람의 손을
빌렸다니까.

이렇게 변호하기도 한다.

미켈란젤로가
시스틴성당 천정화를
혼자서 그린줄 아슈?

하지만 현대미술의 대작 관행과는 상당한 차이가 있었다.
그 시절 다른 사람의 손을 빌리는건 몇가지 경우에 한정되어 있었지.

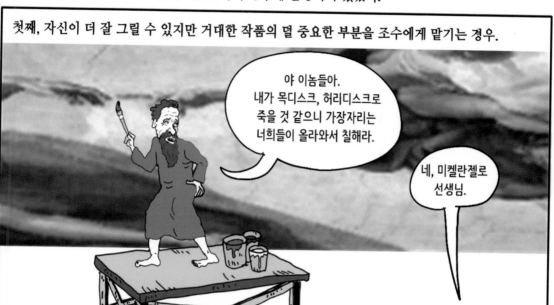

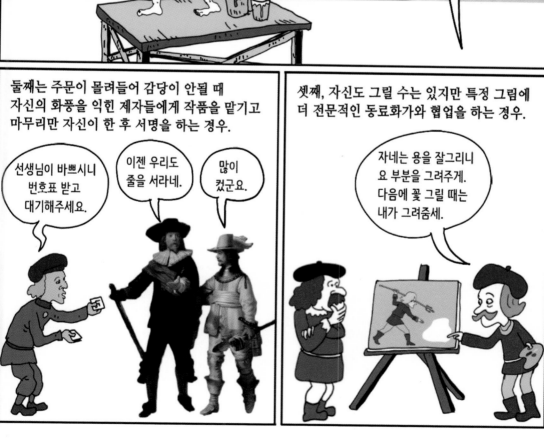

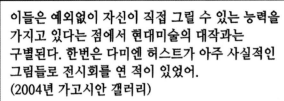

이들은 예외없이 자신이 직접 그릴 수 있는 능력을 가지고 있다는 점에서 현대미술의 대작과는 구별된다. 한번은 다미엔 허스트가 아주 사실적인 그림들로 전시회를 연 적이 있었어. (2004년 가고시안 갤러리)

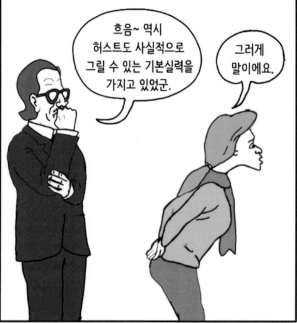

흐음~ 역시 허스트도 사실적으로 그릴 수 있는 기본실력을 가지고 있었군.

그러게 말이에요.

아니, 아니에요 난 그림 못 그려요.

전부 조수들이 그려주는거에요.

제가 좀 관여를 하긴 하죠.

어이, 거기 좀 더 짙은 색으로 칠해줘.

나는 공장을 좋아해요. 귀찮은 작업에서 해방시켜 주니까요. 그러나 공장이 아이디어까지 내는건 안 좋아하죠.

그건 제 몫이거든요.

그게 무슨 아티스트야?!

만약 이런다면 아직 모더니즘에 머물러있는거란다. 자아의 표현인 모던 아트에서는 대작이 있을 수 없으니까. 자신의 영혼을 대신 그려 달랠 수는 없잖아.

반면에 현대미술에서는 아이디어만 있으면 실행 따위야 남에게 맡겨도 별문제 아니란거다.

이러다보니 앤디 워홀이 죽은 후 문제가 생겼다.
도대체 어디까지를 진품으로 볼 것인가? 이거지.
아래 세 작품은 실크스크린 판화이다.
물론 실크스크린 원판은 앤디 워홀이 직접 그린게 아니다.
지휘와 감독만 했지.
그렇다면 어디까지를 앤디 워홀의 진품이라고 봐줘야 하는거지?

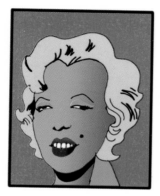

(1) 앤디 워홀의
지시에 의해
앤디 워홀의
감독 하에
찍어낸 작품

(2) 앤디 워홀이 직접
감독하진 않았지만
앤디 워홀이
지시해서 찍어낸
작품

(3) 앤디 워홀이 승인한
원판대로 만들었지만
앤디 워홀이 지시한
수량을 초과하여
찍어낸 작품

대체로 (1), (2)까지를
앤디 워홀의 진품으로 본다.
(3)번은 미학적 가치에서
전혀 다를게 없지만
진품으로 인정하지 않는다.
이건 모조품(위작)과는 전혀 다른 문제다.
그냥 인정하지 않는거다.

그런데 앤디 워홀이 죽은 후
콜렉터들 사이에 자신의 소장품이
(1)(2)(3)중 어디에 속하는지를 놓고
대혼란이 벌어졌다.

수십억이
왔다갔다 하는
문제야.

회계사도 아니고 예술가가 작업일지나 장부를
제대로 정리해놓았겠어?
할 수 없이 이 문제를 해결하기 위하여
앤디워홀재단은 조직을 하나 만들었다.
이름하여 앤디워홀 진품평가이사회.
(Andy Warhol Art Authetication Board)

이 이사회가 진품이라면 진품이고
아니라면 아닌거다.
판단근거를 밝힐 의무도 없다.

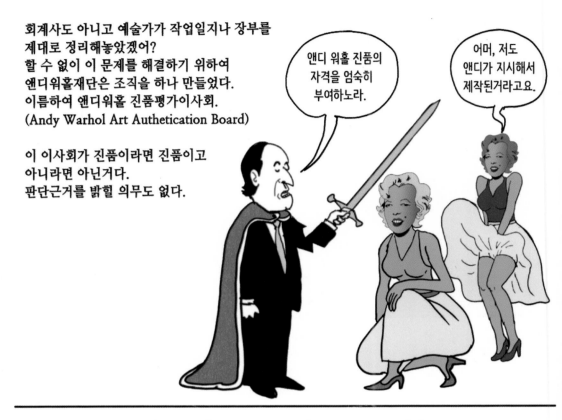

대작 이야기는 한국에서 벌어진 사례 하나만 더 이야기하고 마무리하자.

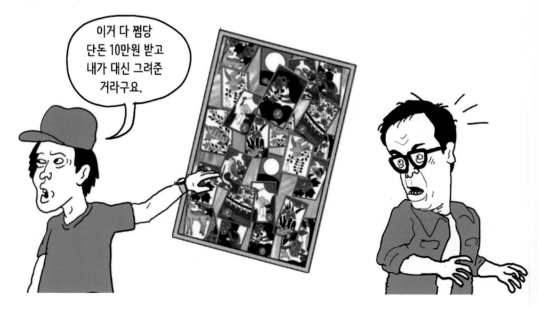

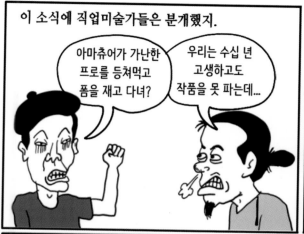

이 소식에 직업미술가들은 분개했지.

아마츄어가 가난한 프로를 등쳐먹고 폼을 재고 다녀?

우리는 수십 년 고생하고도 작품을 못 파는데...

사기죄로 고발 당했는데요?

고발장

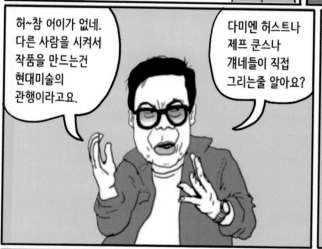

허~참 어이가 없네. 다른 사람을 시켜서 작품을 만드는건 현대미술의 관행이라고요.

다미엔 허스트나 제프 쿤스나 걔네들이 직접 그리는줄 알아요?

왜 나만 갖고 그러냐고요~?

그 말이 맞다. 작업을 남에게 맡기고 서명만 해서 파는 유명작가들이 수두룩하니까.

어이, 김씨 그 부분은 좀 더 진하게.

하지만 차이점이 있다.

저야 영업해야지 왜 물감을 묻히고 다녀요?

난 그림 같은거 못 그린다니까요.

이들은 적어도 자신이 직접 그리지 않는다는 사실을 분명히 했다.
이런 식으로 자신이 직접 그렸음을 암시하듯 붓을 들고 그림 앞에서 찍은 사진을
인터뷰 기사와 함께 띄우지는 않았단 말이지.

그의 그림을 산 사람들은
이렇게 생각하지 않았을까?

유명가수가 그린거니
뉴스꺼리가 되잖아?
그러니 값이 오를지도
몰라.

현대미술에서 암만 대작이 횡행한다 해도 작품을 팔 때는
자신이 직접 그리지 않았다는 사실을 분명히 해야할 것이다.
그러지 않으면 거래상의 사칭(misrepresentation)이
될 수도 있으니까.

사실은 내가 직접
그린게 아닌데 그래도
이 값에 사시겠수?

에이, 그러면
뭐하러 사요?
진작 말씀
하셨어야지.

제3장

커머셜리즘

좋은 미술이 비싼 게 아니라
비싼 미술이 좋은 것이다

미술은 만질 수 있는 물질의 형태로 존재한다.
그러므로 물질을 소유하는 방식으로 소비된다.
여기에서 자본주의시대 미술의 운명이 출발한다.

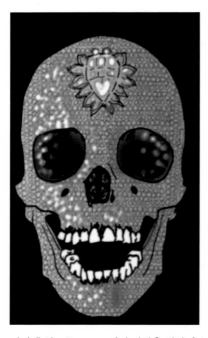

다미엔 허스트/2007/신의 사랑을 위하여
- 해골에 8,601개의 다이아몬드 조각을
 박아 완성한 현대미술 작품

음악과 비교해보자.
음악애호가가 소유할 수 있는 물질은
기껏해야 수만원의 음반, 더 투자해봐야
고급 오디오 기기 정도...

전문가적 매니아라면 작곡가의 육필 악보.

이건 돈 좀
나가겠는걸.

그래봐야 그들이 소유하고 있는건
음악 그 자체가 아니다.
울려퍼지는 음악 그 자체를
집으로 가져올 수는 없다.
음악은 만질 수 없는
시간의 예술이거든.

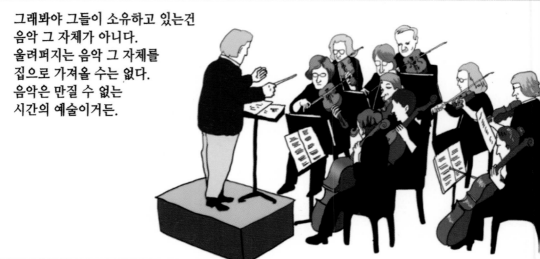

그러나 미술의 경우엔
만지고 소유할 수 있는 물질이
바로 미술 그 자체이다.
당근 집으로 가져올 수 있지.

예외라면 해프닝과 덧없이 사라지는 티벳승려들의
모래그림 정도랄까?

완성하자마자
파괴시켜버리거든.

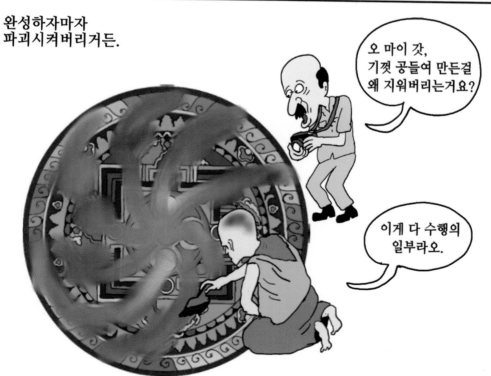

오 마이 갓,
기껏 공들여 만든걸
왜 지워버리는거요?

이게 다 수행의
일부라오.

소유함으로써 소비하는 미술, 여기서
자본주의 시대 커머셜리즘에 휘둘릴 수밖에
없는 미술의 슬픈 운명이 시작된다.
칼 마르크스는 이렇게 예언한 바 있다.

최고의 정신적 산물인 예술작품도
돈이 된다는 전제 하에서만
부르주아들의 관심을 끌 것이다.

19세기에서 20세기에 걸쳐 자본주의가 발전하면서
자본에 대한 미술계의 입장은 변화를 겪었다.

초기에는 산업화에 대한 거부와 혐오를 분명히
드러냈더랬지. 가난한 농촌의 삶에 애정을 품었고,

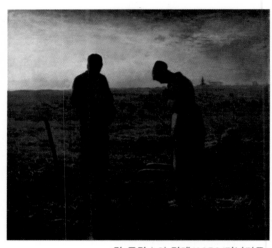

장-프랑소아 밀레/1859/저녁기도

자본주의 사회에서 소외된 가난한 자들에게
응원을 보냈더랬지.

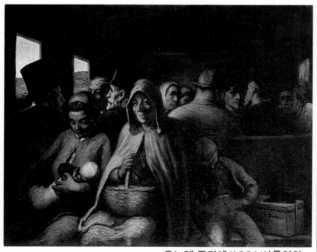

오노레 도미에/1864/삼등열차

미국에서조차 돈에 초연한 것이
미술가의 자세라고 생각했다.

미술은 인생을 사는
(living a life) 수단이지
먹고 살기 위한
(making a living)
수단이 아니다.

미국 사실주의의
대부
로버트 헨리

― Karl Marx (1818~1883), Jean-Francois Millet (1814~1875), Honoré Daumier (1808~1879), Robert Henri (1865~1929)

그러나 인상주의 화가들은 서서히 산업혁명 이후 도시의 근대 문물과 쁘띠 부르주아들의
향락적 일상을 받아들이기 시작했다.

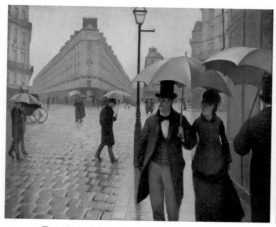

구스타브 까이유보뜨/1877/비오는 날 빠리의 거리

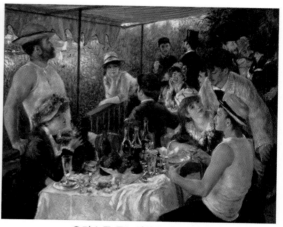

오귀스트 르노아르/1881/뱃놀이의 점심식사

스페인에서 온
무명화가이던
파블로 피카소는

초기 몽마르트르 시절에
가난한 사람들을 모델로 한
우울한 그림에 집착하였으나

몇몇 눈밝은 콜렉터들의 눈에 띄어
상업적 성공을 거두자 궁상맞은
몽마르트르를 떠났다.

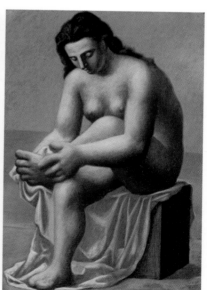

피카소/1903/인생

피카소/1921/발을 말리는 누드 좌상

피카소는 생전에 손꼽는 재산가가 된 최초의 현대미술가일걸?

미술로도 부~자 될 수 있다구.

그는 미술이 가져다 준 돈과 명성을 맘껏 즐겼다. 헤어진 여자들에게 위자료도 안 주려는 짠돌이였지만.

만년에 주위 사람들에게 5프랑, 10프랑짜리 소액 수표를 선물하곤 했단다.

에게~

달랑 5프랑을 주길래 담배 사는데 썼지.

이 사람아, 요즘 피카소 서명이 들어간 서류가 얼마 하는지 아나?

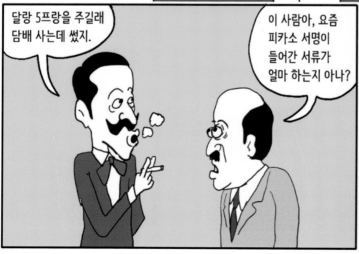

미국에 피카소의 성공에 깊은 인상을 받은 청년이 있었다. 피츠버그 촌구석 슬로바키아 이민가정의 '앤드류 워홀라'였다.

나도 미술로 출세하고 아주 아주 유명해질거야.

일단 현대미술의 중심인 뉴욕으로 올라왔다. 옅은 금발로 염색하고 여성구두 디자이너로 커리어를 시작했다. 이름도 바꾸었지. '앤디 워홀'로.

그리고 1960년대에 당시의 주류이던 추상표현주의를 밀어내고 일약 팝아트의 스타로서 세계 미술계의 스포트라이트를 받게된다.

재미있는건 신발 디자이너이던 앤디워홀이 추상표현주의 화가의 디자인을 이용하여 새로운 미술의 문을 열였다는 점이다.

상품 브릴로의 박스를 디자인한 사람이 누구냐면 생계를 위하여 파트타임으로 상업디자인 일을 하던 추상표현주의 화가 제임스 하비였거든.

− James Harvey (1929~1965)

그는 탁월한 마케터였다.
자신의 이미지를 상품화했다.
스트라이프 무늬의 옷을
즐겨 입은건
피카소에 대한 오마쥬이자
이미지 전략이었지.

워홀씨가 보기엔 현대미술의 미래는 어떻게
전개될 것 같습니까? 이런주의와 저런주의가
요런주의를 몰아내고 여차저차해서
저차여차 할 것으로 보이지 않습니까?

Err...yes.

인터뷰에서 그의 대답은 언제나 어눌한 단답형이었다.
구체적인 대답은 앤디캅이라는 대변인이 도맡았다.
신비주의 전략이었지.

앤디 이야기가
무슨 이야기냐
하면요...

사삭-

밑천을 드러내는 개똥철학 장광설보다는
훨씬 영리한 전략이었다.

이 작품은 말이야
우주의 기를
손끝에 모아서...

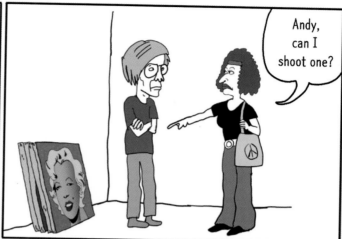

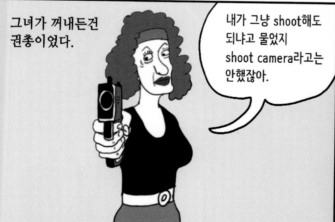

— Dorothy Podber (1952~2008)

벽에 세워져 있던 넉 점의 마릴린 몬로에 총알 구멍이 뚫렸다.

가만 있어봐...
이건 스토리가
하나 나오잖아.

앤디 워홀은 뛰어난
마케팅 기획가였다니까.
'총알 맞은 마릴린'이라는
제목을 붙여 경매에 내놨다.
다른 마릴린보다
두 배의 가격으로
팔아치웠다지.

총 맞은 마릴린,
날이면 날마다
오는게 아닙니다.

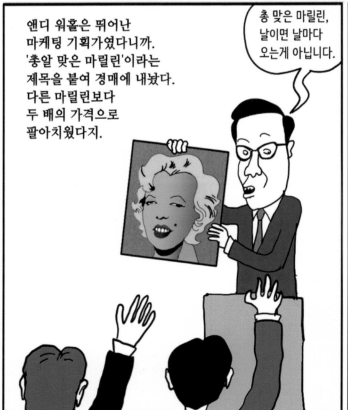

이런걸
스토리 마케팅이라고
한다우.

앤디 워홀의 마케팅 기법들은 현대미술에서 두고두고 후배들의 모델이 되었다.
아까 이야기한 마리나 이브라모비치의 눈맞추기 퍼포먼스.

주최한 뉴욕 현대미술관(MoMA)은 홍보에 엄청 열을 올렸지.

그녀가 여러분들을 만나기 위해 기저귀까지 차고 기다리고 있습니다.

시간이 흘러도

아브라모비치는 무표정한 응시로 관객들을 맞았지.

퍼포먼스의 컨셉이 그랬다니까.

그러나 한 남자가 마주앉는 순간

그녀의 표정에 동요가 일었고

급기야 눈물이 고였다.

그리고 신체접촉이 있어서는 안된다는 퍼포먼스의 규칙을 깨고 손을 내밀어 마주앉은 남자의 손을 잡았다. 그는 이제 노년에 접어든 예술적 동지이자 옛 남자친구였던 울라이였다.

주위의 관객들은
박수를 쳤고

개중엔 눈물을 훔치는
이들도 있었다.

흑흑
너무 너무
감동이야~

그런데 말이지,
한번 생각해보자구.

이 극적인 해프닝이 사전기획 없는
순수한 우연이었을까?
정말로 스토리 마케팅의 의도가
전혀 없었던 거냐구?
현대미술 전반의 상업성을 고려하면
합리적 의심을 누를 수 없다.

그냥은
너무 싱겁지
않을까요?

그럼 조미료를
좀 쳐봐?

– Ulay(Frank Uwe Laysiepen) (1943~2020)

더 의심스러운 사례도 있다.
얼굴 없는 화가 뱅크시...

뱅크시는 정체를 숨기고 활동하는
그래피티 화가이다.
낙서 하나가
몇억씩 하니
그가 낙서한
담벼락의
집주인은
횡재하는거다.

제발 우리집에
어떻게 한번
안될까요?

풍선과 소녀는 그의 대표적인 낙서작품이다.

2018년 소더비 경매에 이 작품의
종이 버전이 나왔다.

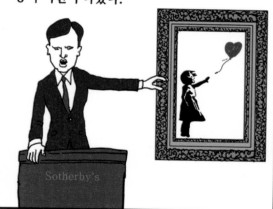

Sotherby's

경매에 출품하지 않는
조건으로 출품했는데
내 그림을 경매에
부친다고?

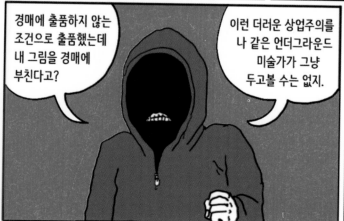

이런 더러운 상업주의를
나 같은 언더그라운드
미술가가 그냥
두고볼 수는 없지.

여기서부터 벌써 알쏭달쏭해진다.
소더비는 경매로 먹고사는
기업인데 경매는 안된다고 했다?
그림 출품은 왜 했지?

— Banksy (?)

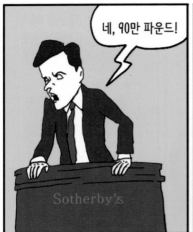

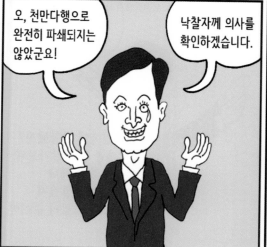

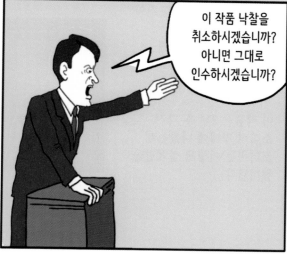

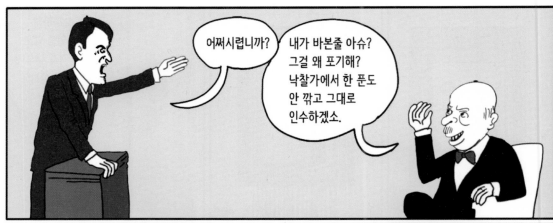

인기작가의 작품에
스토리텔링까지
더해졌는데 이걸 왜
포기하겠냐구?

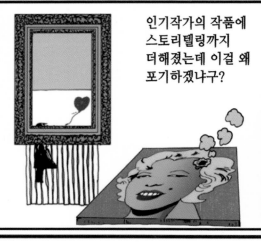

미술계의 상업주의에
경고를 날리려고
치밀하게 준비했는데
하필 마지막 순간에
고장이 나다니~!

원통하다,
원통해.

그런데 이걸 믿으라는거야?
누굴 호구로 아나?
스토리를 만들기 위해
짜고 치는 고스톱이
아니었다고?

이 작품은 3년 후 다시
소더비 경매에 나왔는데
소더비는 이렇게 설레발을
쳤더란다.

역사상 최초로
경매과정 중간에
완성된 작품입니다!!

얼마에 낙찰됐게?
3년 전 낙찰가보다
무려 18배나
비싸게 팔렸지.
그게 스토리 값이야.

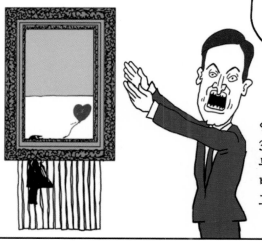

어떻게든 스토리를 만들어보려는 사례는 수도 없이 많다. 이 사나이는 이탈리아 작가 마우리찌오 카텔란.

나도 스토리를 하나 만들어 봐야겠어.

이런 코믹한 작품들로 유명한 작가다. 물론 밀납이나 합성재료로 만드는 과정은 장인들에게 맡긴다.

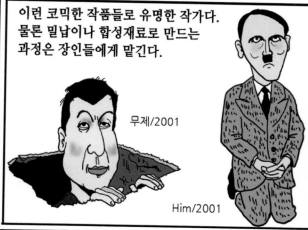

무제/2001

Him/2001

2019년 바젤 아트페어(마이애미)에 카텔란은 코미디언이라는 작품을 출품했다.

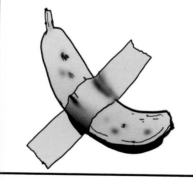

뭐야, 벽에 달랑 바나나 한 개 붙여놓은 거잖아?

장난인줄 알았는데 프랑스의 패션업자에게 팔렸다. 그것도 1억5천만원에!

진품증명서는 줄거죠?

이 패션업체 사장은 왜 그만한 돈을 지불했을까? 아름다워서? 소장가치가 있어서?

뉴스나 소셜미디어가 이 이야기로 도배될걸 아냐? 광고비 값은 하고도 남을 걸? 사장님은 카틀란의 작품이 아니라 광고효과에 1억5천을 지불한 것이다. 이게 현대 자본주의고 현대미술인거야.

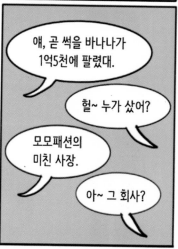

애, 곧 썩을 바나나가 1억5천에 팔렸대.

헐~ 누가 샀어?

모모패션의 미친 사장.

아~ 그 회사?

— Maurizio Cattelan (1960~)

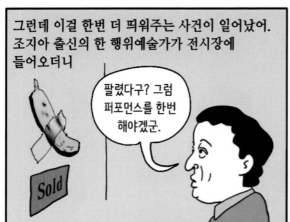

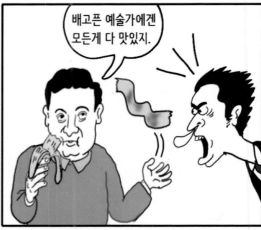

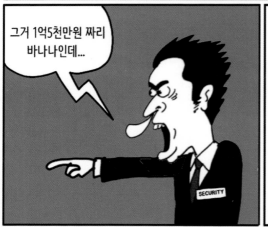

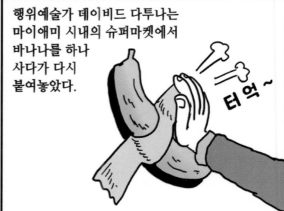

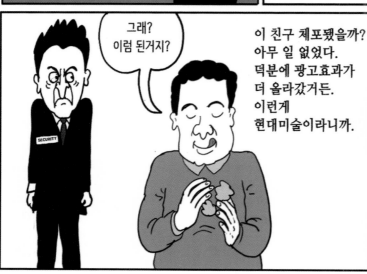

– David Datuna (1974~2022)

앤디 워홀은 항상 연예계의 쎌럽들에게 둘러싸여 있었다.
이것도 그의 이미지 전략의 하나였지.
쎌럽마케팅 (Celebrity Marketing)
이라고나 할까?

엘리자비스 테일러, 라이자 미넬리, 믹재거는
앤디 워홀의 파티 단골손님이었고
이쁜 아니라 프린스, 데이비드 보위, 존 레논에...

아직 유명해지기 전이었지만
요절한 화가 장 미셸 바스키아의
여자친구 마돈나까지.

— Prince (1958~2016), David Bowie (1947~2016), John Lennon (1940~1980), Madonna (1958~)

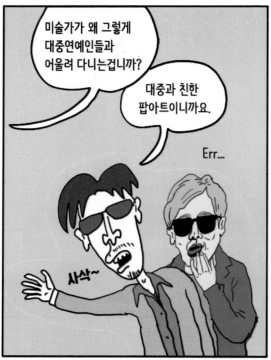

미술가가 왜 그렇게 대중연예인들과 어울려 다니는겁니까?

대중과 친한 팝아트이니까요.

Err...

사삭~

앤디 워홀은 현대미술 마케팅의 교과서인가봐. 쎌럽 마케팅도 후배들이 열심히 따라했지.

제프 쿤스는 이탈리아의 유명한 포르노 스타이자 국회의원인 치치올리나와 잠시 결혼을 해서 장안의 황색잡지의 스포트라이트를 받았어.

이거 실제로 제프 쿤스가 기자들에게 한 이야기다. 솔직하긴 되게 솔직해.

치치올리나랑 저는 천생배필이에요. 그녀는 관종녀이고 난 관종남이죠.

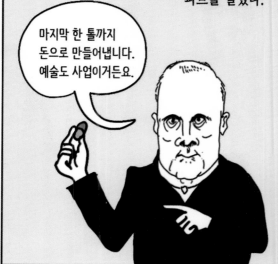

제프 쿤스와 코머셜리즘의 쌍벽을 이루는 다미엔 허스트는 약품을 흉내낸 작품의 전시가 끝난 후 남은 작품을 이용해서 부업으로 런던의 핫플레이스 노팅힐에 파머씨(약국)라는 퍼브를 열었다.

마지막 한 톨까지 돈으로 만들어냅니다. 예술도 사업이거든요.

− Cicciolina(Ilona Staller) (1951∼)

다미엔 허스트의 연예계 인맥을 증명하듯
파머씨는 수많은 연예인 단골들로 붐볐다.
이제 좀 더 늙은 데이비드 보위에다가

드디어 유명해진 마돈나,

케이트 모쓰에...

탐 크루즈까지 화려한 쎌럽들이
드나들며 물 좋다는 소문을
런던 장안에 퍼프렸지.

— Kate Moss (1974〜　　), Tom Cruise (1962〜　　)

권위 있는 현대미술상도
쎌럽 마케팅에 열중한다.
아까 하다 말았던 2001년도
시상식 이야기를 이어가자.
빈방에 형광등만
껌뻑거리는 작품이 당선된
그해 시상식 말이야..

테이트미술관 관장
니콜라스 세로타

네 명의 탁월한 최종
경합자 가운데 한 명만
고르느라 올해도 엄청
애먹었지요.

어쨌든 시상식을
빛내기 위해
여러분들도 잘 아는
쎌럽 한 분을 어렵게
모셨습니다.

콜렉터로도
유명한

마 돈 나!!

마돈나는 이날 집에서부터
뭔가를 보여주려고
작정을 하고 왔던 듯하다.

와~ 짝짝짝짝

– Nicholas Serota (1946~)

생큐 써~
흠흠.

몇마디
싱거운 서론이
이어진 후
슬슬 준비했던
연예인 개념발언의
시동을 걸었다.

최고의 미술가를 뽑는다는건
우스운 일이에요. 미술에서
우열을 비교할 수는 없잖아요.
그저 다른 관점들이
있을 뿐이죠.

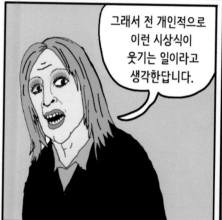

그래서 전 개인적으로
이런 시상식이
웃기는 일이라고
생각한답니다.

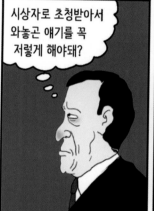

시상자로 초청받아서
와놓곤 얘기를 꼭
저렇게 해야돼?

미술에 돈이
개입하지 않을 때
최상의 작품이
나오죠.

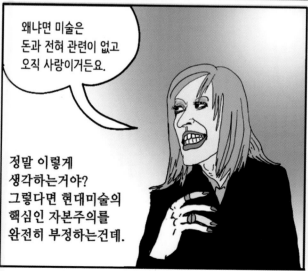

왜냐면 미술은
돈과 전혀 관련이 없고
오직 사랑이거든요.

정말 이렇게
생각하는거야?
그렇다면 현대미술의
핵심인 자본주의를
완전히 부정하는건데.

그러다 급기야 수위조절에 실패하고
대형사고를 치고 말았다.

불안해,
불안해.
웬지 불안해.

당황하지 않은 사람은
마돈나 뿐이었대나?

빈방에 불만 껌뻑껌뻑, 작품 227의 마틴 크리드!!

이 만화 시작할 때 소개했던 A4용지 구겨서 작품이라고 한 그 친구야.

마돈나는 싸한 분위기 파악 못하고 끝까지 썰렁한 농담을 남기고 내려왔다.

마틴, 상금을 하룻밤에 다 날리진 마셔.

그렇다면 터너상 위원회의 쎌럽마케팅은 실패한 것일까? 아니다. 비난은 받았지만 노이즈 마케팅으로 터너상의 이름은 더 많은 사람에게 각인되었지. 이게 현대미술 판이라니까.

이미지 마케팅, 노이즈 마케팅, 스토리텔링 마케팅, 쎌럽마케팅... 현대미술은 왜 이렇게 마케팅에 목숨을 거는 것일까?

이게 바로 부동산 개발사업의
'3L법칙'이란 것이다.

현대미술에서 가장 중요한 건 무엇일까?
무엇을 위해서 미술계의 모든 플레이어들이
모든 노력을 마케팅에 쏟게 되었을까?

그건 바로...
현대미술에서 중요한건
작품의 질보다도 더 중요한건
첫째도, 둘째도 셋째도
브랜드이기 때문이다.

중요한건 허스트라는 브랜드예요. 프라다나 구찌처럼요.

그림은 브랜드 라벨을 단 상품에 지나지 않아요.

왜 현대미술에서는 허스트의 말처럼 그림 자체보다 브랜드가 더 중요하게 되었을까?

음~ 정말 실감나게 그렸군.

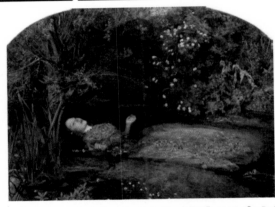

19세기까지만 해도 미메시스의 기술과 미학적 안목에 따라 작가와 작품들에 대한 객관적인 우열의 평가가 어느 정도는 가능했다.

작가의 영혼을 마주하는 것 같아.

20세기에 들어와서도 모던 아트의 시대까지는 미학적 완성도라는 관점에서 어느 정도 우열을 가릴 수 있었지.

하지만 정통적 미학마저 포기한 현대미술에 이르러서는 우열을 판단할 미술 자체의 기준이 사라져버렸다.

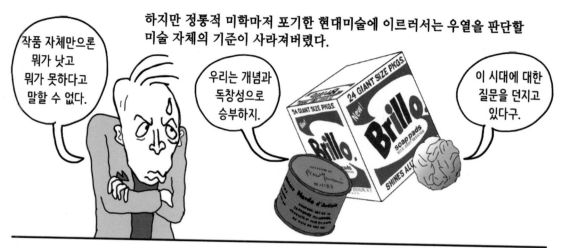

즉, 작품의 미학적 '변별력'이 사라져 버린 것이다.
라벨을 떼어놓으면 수많은 고급 핸드백들 사이에서 어떤 상품이
더 비싸고 어떤 상품이 더 저렴할지 우열을 가리는게 가능할 것 같아?

라벨을 붙였을 때, 비로소 브랜드가 그 상품의 값을 정하는 시대에 우리는 살고 있다.

이런 그림이 현대미술 판에서 성공하려면 뭐가 필요할까?

BTS의 RM이 이 그림을 좋아한대.

그 유명한 콜렉터 사치(Saatchi) 알지? 이거 그사람이 소장했던 작품이야.

이 작가의 작품은 구겐하임에도 걸려있다구!

무엇보다도 결정적인건...

놀라지 마. 저번 달 경매에서

$$$억원에 팔렸대.

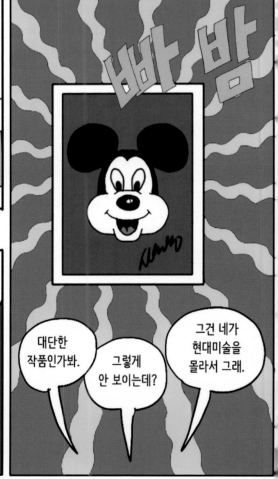

빠밤

대단한 작품인가봐.

그렇게 안 보이는데?

그건 네가 현대미술을 몰라서 그래.

변별력이 사라진 시대에 작품의 가치를
정하는 건 이처럼 작품 자체가 아닌
작품을 둘러싼 후광들이다.

이런 후광을 우리는
브랜드라고
부른다.

현대 자본주의시장은 브랜드의 시장이다.

미모의 인기 여배우가
큰돈을 받고
화장품 브랜드를
선전한다.
하지만 그녀가
그 화장품을
실제로 사용하는지
아무도
묻지 않는다.

내 피부의
생명수...

직장여성을 타겟으로 하는
자동차를 광고한다 치자.
상품의 가격이나 최고마력,
속도, 연비 이런 건 한 마디도
하지 않는다.
그저 도도한 커리어우먼의
분위기로 연출한
모델의 모습만
반복해서 보여준다.

자동차 제원을 구구히
늘어놓는 건
촌스러운 일이다.
브랜드를 커리어우먼과
동일화시키고
싶을 뿐이다.

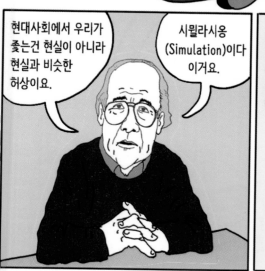

현대사회에서 우리가
좇는건 현실이 아니라
현실과 비슷한
허상이요.

시뮬라시옹
(Simulation)이다
이거요.

프랑스의 포스트모더니즘
철학자 장 보드리야르는
현실과 다른 이런 세상을
'하이퍼 리얼리티"
(Hyper-reality)
라고 불렀다.

하이퍼 리얼리티 세상에
사는 현대인들은
'실질적 가치'가 아닌
'기호적 가치'에
기꺼이 돈을
지불하지.

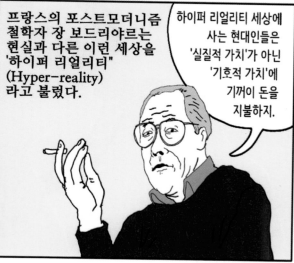

– Jean Baudrillard (1929~2007)

보드리야르가 암만 어렵게 말해도 돈냄새를 맡는 현대 미술시장의 큰손들은
찰떡같이 알아들었다.

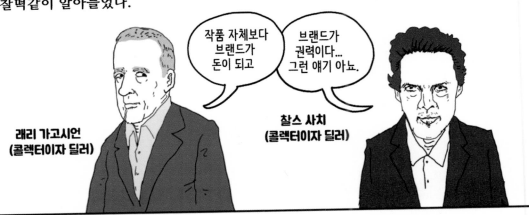

브랜드를 구축하는데 돈이 들어가고 잘 만들어진 브랜드는 돈을 벌어들인다.
벌어들인 돈으로 재투자하여 더 강력한 브랜드를 만들지.
브랜드는 돈만 벌어들이는게 아니다. 권력을 쥐여준다.
손에 쥔 권력과 돈으로 브랜드를 더욱 보강하고
더 보강된 브랜드는…
이런 끝없는 브랜드와 권력과 돈의
무한순환이 현대미술의
오늘을 만들었다.

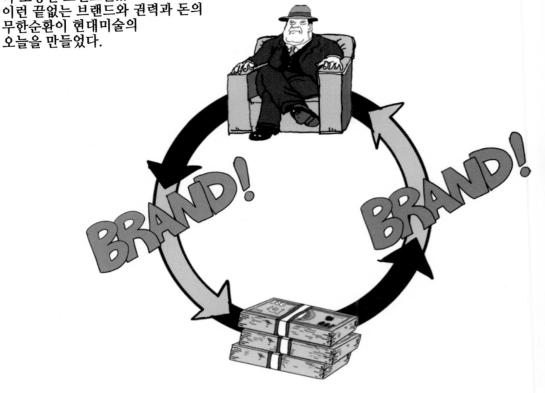

– Larry Gagosian (1945~), Charles Saatchi (1943~)

미학적 변별력이 희미한 두 작품이 있다.
이들의 지위를 결정하는 요소는
결국 브랜드가 있냐, 없냐의 문제이다.

브랜드를 만드는 요소는 다양하다.
사용가치(품질)는 사실 나중 문제이다.

유명인사도
들고 다녀.

광고비가
어마무시.

역사와
전통.

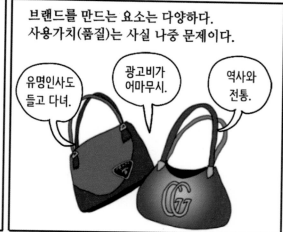

하지만 솔직히 까놓고 말해서
현대미술의 브랜드 지위를
결정하는 결정적 요소는
그 작품의 가격이다.

즉, 가격은 브랜드의
결과이기도 하지만
거꾸로 비싼 가격은
높은 브랜드 지위의
가장 확실한 지표인거지.

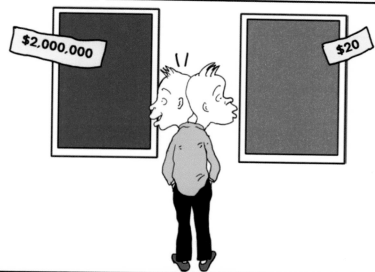

$2,000,000

$20

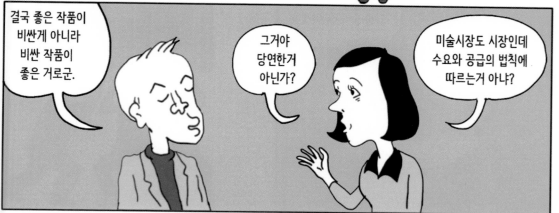

결국 좋은 작품이
비싼게 아니라
비싼 작품이
좋은 거로군.

그거야
당연한거
아닌가?

미술시장도 시장인데
수요와 공급의 법칙에
따르는거 아냐?

그림이 좋으면 수요가 늘어나니 가격이 올라가는게 시장원리지. 보이지 않는 손도 몰라?

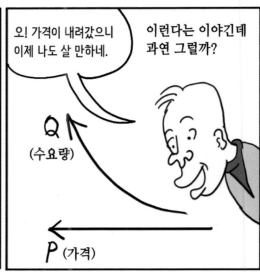

오! 가격이 내려갔으니 이제 나도 살 만하네.

이런다는 이야긴데 과연 그럴까?

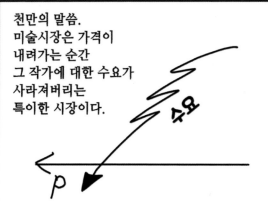

천만의 말씀.
미술시장은 가격이 내려가는 순간 그 작가에 대한 수요가 사라져버리는 특이한 시장이다.

이런 이유로 미술계의 브랜드 메이커들은 자신들이 미는 작가의 가격이 떨어지지 않게 하려고 필사적으로 노력한다. 미술계의 엘리트들 사이에는 자신들 소장품의 브랜드를 유지하고 가격이 떨어지지 않게 하려는 공동의 이해관계가 있다는거지.

이들의 카르텔이야말로 미술계의 '보이지 않는 손'이다.

이런, 잘못 베팅했군. 당장 팔아치워야겠어!

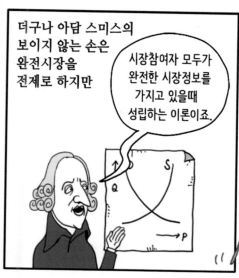

더구나 아담 스미스의 보이지 않는 손은 완전시장을 전제로 하지만

시장참여자 모두가 완전한 시장정보를 가지고 있을때 성립하는 이론이죠.

현대미술시장은 정보가 소수에게 독점되는 불투명한 시장이다.

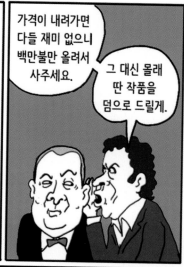

가격이 내려가면 다들 재미 없으니 백만불만 올려서 사주세요.

그 대신 몰래 딴 작품을 덤으로 드릴게.

그 결과가 가격의 하방경직성이다. 이 카르텔이 소장하고 있는 작품들은 현대미술시장에서 웬만해선 가격이 떨어지는 법이 없다는거야.

미학적 변별력이 희박한 마당에 이들 막강한 자본력의 엘리트들로 이루어진 네트워크가 정하는 가격이 시장가격이 돼버리기 때문이지.

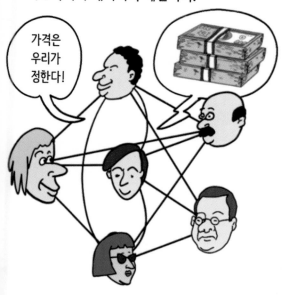

가격은 우리가 정한다!

터너상 시상식에서 이 여인이 사고친 이야기를 나중에 하겠다 한 적이 있었지?

개꿈에 해몽만 용꿈.

마돈나도 사고쳤던 그 시상식에서 벌어진 일이다.

이 여인은
누구냐?

스스로도
직업화가인
재클린이란
여인이다.

마틴 크리드의 작품 #227이
수상작으로 선정되고
온갖 미사여구의 찬사가
쏟아지자 이 여인은 직접
껌뻑거리는 방을 찾아갔다.
그리고 냅다 계란을
던졌지.

사실 주목할 것은 사건 후에
재클린 크로프튼이
한 발언이다.
카르텔 바깥의 미술계를
대변하고 있거든.

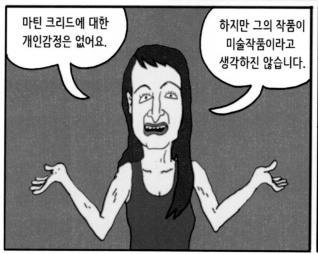

마틴 크리드에 대한
개인감정은 없어요.

하지만 그의 작품이
미술작품이라고
생각하진 않습니다.

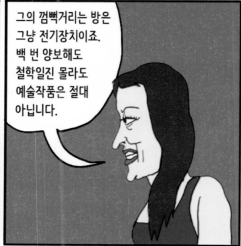

그의 껌뻑거리는 방은
그냥 전기장치이죠.
백 번 양보해도
철학일진 몰라도
예술작품은 절대
아닙니다.

– Jacqueline Crofton (?)

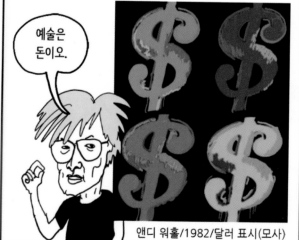

앤디 워홀/1982/달러 표시(모사)

미술시장의
서플라이 체인은
대략 이렇게
이루어져 있다.

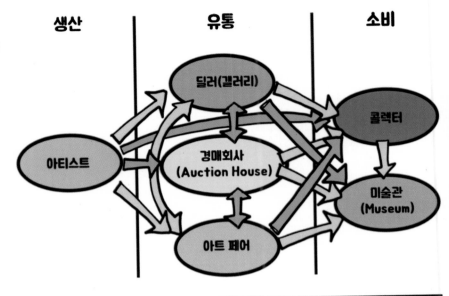

현대 미술시장을 지배하는 카르텔은
공급망 각 부문의 상위 1%들 끼리의
네트워크라고 생각하면 된다.

이들 상위 1%는 아티스트이든,
딜러이든, 아트 페어이든,
콜렉터이든, 뮤지엄이든
각자 자신만의 강력한
브랜드를 가지고 있다.

그래서 카르텔은
브랜드 동맹이기도
하다.

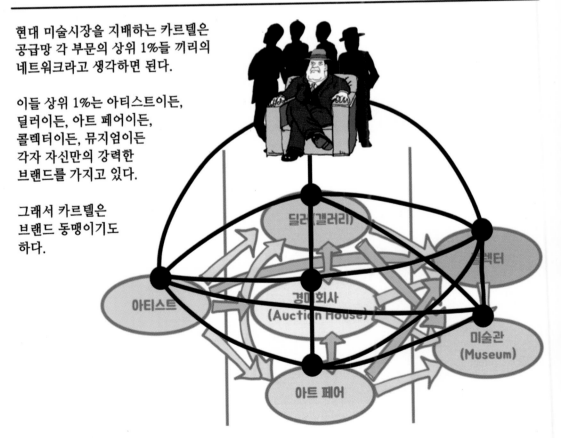

브랜드 아티스트

먼저 브랜드 아티스트부터...

영국 화가 다미엔 허스트.
대단한 사업감각의 비지니스맨.
노골적으로 출세지향적이고
영리하다.

나 자신이 브랜드가 되는건
인생의 중요한 부분이야.
우리가 사는 이 세상이 그렇게
굴러가도록 만들어졌어.

그는 젊을 때부터 영악했다.
현대미술계에서 출세하려면
무엇이 중요한지
일찌감치
감잡았다.

우선 큰손들의
눈에 띄어야 해!

골드스미스 미술학교 시절, 동기들을 모아
전시회를 기획하면서 최고의 거물 콜렉터인
찰스 사치에게 편지를 썼다.
수차례 시도한 끝에 드디어 그를 전시회에
나타나게 하는데 성공했지.

이 친구 이거
당돌한게
물건인데?

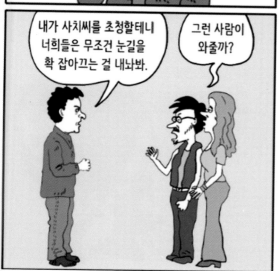

내가 사치씨를 초청할테니
너희들은 무조건 눈길을
확 잡아끄는 걸 내놔봐.

그런 사람이
와줄까?

이런 인연으로 허스트는
동창생들을 모아 기획한
1990년의 '갬블러전'에서
자신의 출품작을
찰스 사치에게
파는데 성공했다.

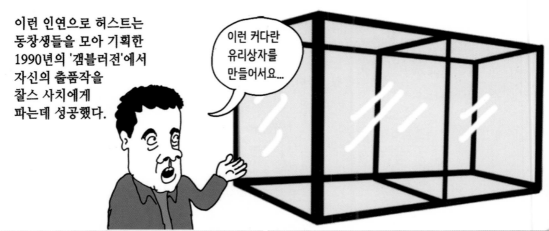

이런 커다란
유리상자를
만들어서요...

그 안에 소의
대가리를 잘라서
집어넣어요.

그리고 반대편에
파리가 가득 든 상자를
놓아두는거죠.

그러면 파리떼가
소대가리의 피냄새를 맡고
달려들기 시작하거든요.

우우웅~

파리는 소대가리에
알을 낳아 구더기가
끓게 되고 결국
시간이 흐르면서
소대가리는 점점
사라지게
되는거에요.

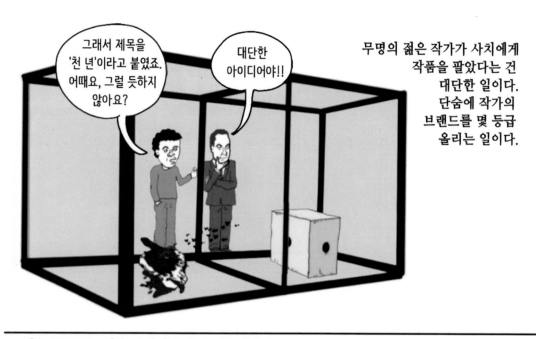

무명의 젊은 작가가 사치에게
작품을 팔았다는 건
대단한 일이다.
단숨에 작가의
브랜드를 몇 등급
올리는 일이다.

이후 허스트는 젊은 나이에 출세가도를 달렸다.
1995년에 터너상을 받았고 1996년에는 다른 곳도 아닌 최고의 브랜드 갤러리인
가고시안 갤러리에서 개인전을 열었다.
확실한 최고의 브랜드 아티스트가 된거지.

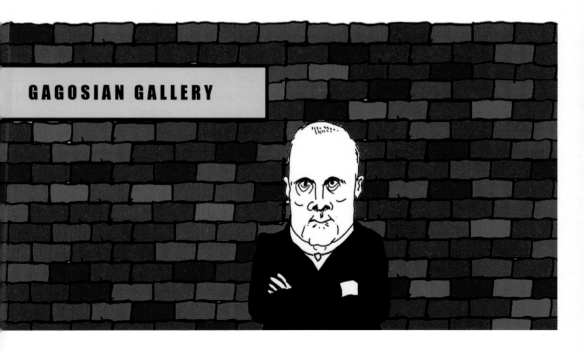

허스트는 이처럼 색다른 소재로 충격을 주고 그럴 듯한 제목을 붙여 지적 허영심을 자극하는 식의
작품을 여러 개 만들었다. 대표작은 이거다.

호주에서 잡아온 거대한 상어(Tiger Shark)를
포르말린 용액을 가득 채운
수조에 띄워 놓았다.

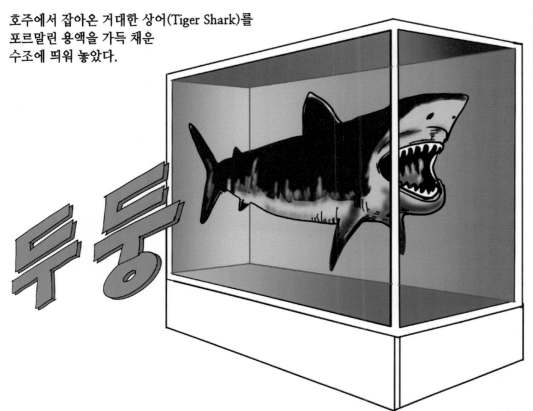

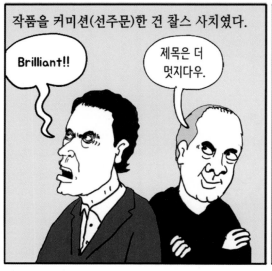

작품을 커미션(선주문)한 건 찰스 사치였다.

Brilliant!!

제목은 더
멋지다우.

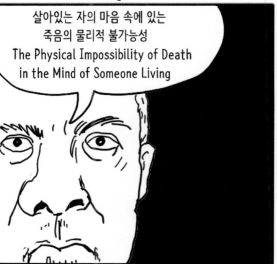

살아있는 자의 마음 속에 있는
죽음의 물리적 불가능성
The Physical Impossibility of Death
in the Mind of Someone Living

어떻게 하면 이윤을 극대화할 수 있을까?

그렇지! 대량생산 공정을 만드는거야.

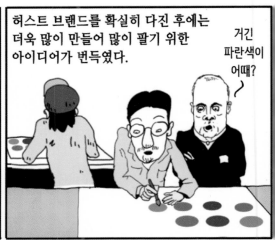

허스트 브랜드를 확실히 다진 후에는 더욱 많이 만들어 많이 팔기 위한 아이디어가 번득였다.

거긴 파란색이 어때?

허스트 브랜드의 점그림(Spot Painting)을 대량생산 했고,

이런 회전그림(Spin Painting)이라는 대량생산 공정도 개발했지.

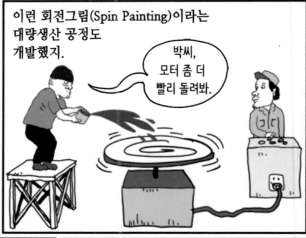

박씨, 모터 좀 더 빨리 돌려봐.

이건 대충만 해도 불량이 나오기 힘들쥬.

그는 알뜰한 사업가이다. 새로운 시리즈를 진행할 때마다 기념품을 만들어 짭짤한 부수입을 챙겼다.

골라 골라~

HIRST

1장에 3천 파운드

한동안 약 모양을 한 모형 플라스틱 작품들을 제작한 적이 있다.
약국(Pharmacy)시리즈이다.

이 시리즈에서 남은 소품들을 모아 모아 실내장식을 한
컨셉트 레스토랑을 열고 간판을 약국(Pharmacy)이라고 붙였다.

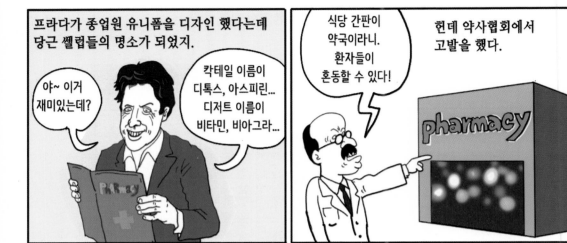

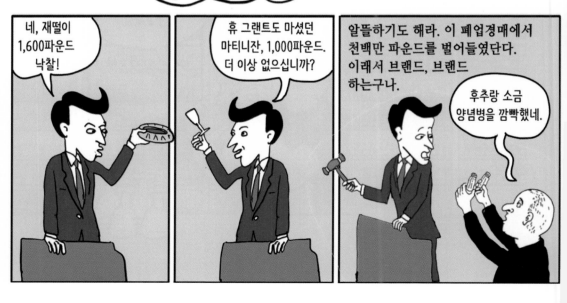

2007년에 허스트는 18세기의 남자 해골 하나를 사들였다.

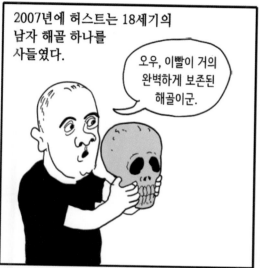

오우, 이빨이 거의 완벽하게 보존된 해골이군.

백금으로 해골의 주물을 뜨고 보석세공 장인들에게 맡겨 8,600개, 무려 1,100카라트의 다이아몬드를 박아넣었다.

이마 가운데 큼지막한 핑크 다이아몬드를 박아넣고 해골의 이빨을 빼내어 하나 하나 정성껏 닦은 다음 백금 캐스트에 끼워넣었다. 언제나 처럼 제목도 멋드러지게 지었지.

'신의 사랑을 위하여' (For the Love of God)

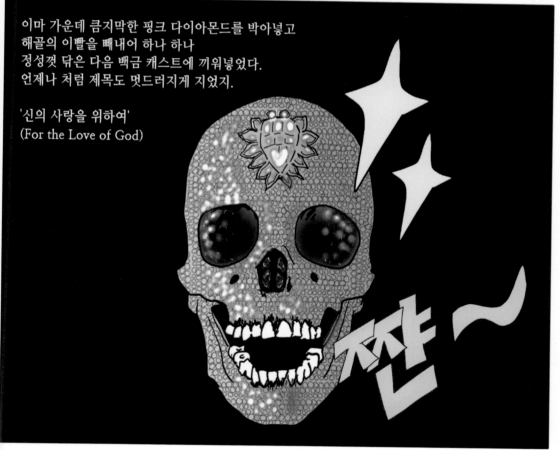

2007년 6월 1일 런던의 화이트큐브 갤러리에서 선을 보였다. 사치품 매장처럼 한번에 입장시키는 인원을 제한했기 때문에 긴 줄이 늘어섰다.

줄을 서시오~

화이트 큐브 꼭대기층에서 화려한 스포트라이트 아래 무장경비들의 삼엄한 경호를 받으며 공개되었지.

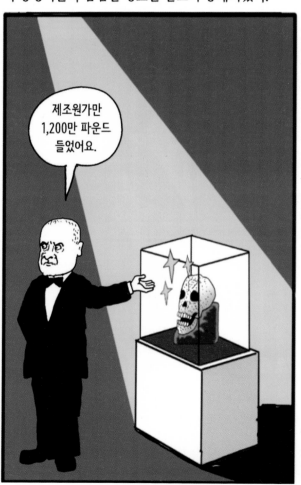

제조원가만 1,200만 파운드 들었어요.

그리고 다음해 당당히 발표하였다.

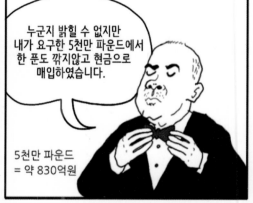

누군지 밝힐 수 없지만 내가 요구한 5천만 파운드에서 한 푼도 깎지않고 현금으로 매입하였습니다.

5천만 파운드 = 약 830억원

하지만 이후에 흘러나온 정보에 의하면 매입자는 여러명이 투자한 콘소시엄인데 허스트 자신도 그 콘소시엄에 상당한 지분을 가지고 있다는거야. 뭐야, 그럼 자기가 자기껄 산거 아냐?

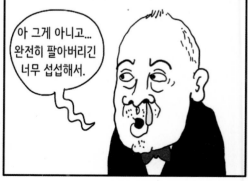

아 그게 아니고... 완전히 팔아버리긴 너무 섭섭해서.

이 거래는 수상하다. 매입자가 나서지 않자 허스트 브랜드를 유지하기 위해서 고안해낸 편법이었을 거라고 추측한다.

일단 콘소시움을 만들어서...

그럼에도 불구하고 다미엔 허스트는 현대미술계 최고의 스타 브랜드임에 틀림없어.

다미엔 허스트를 중심으로 젊은 아티스트 그룹이 만들어져 영국의 현대미술을 주도하였다.

대부분 골드스미스 미술학교 출신이고 찰스 사치의 후원을 받았지.

나만 믿어. 찰스 사치를 끌고올테니.

이들을 이름하여 'yBa'라고 부른다.
(young British artists)

이젠 그냥 포르말린에 담그는걸로는 사람들이 놀라질 않아.

.....

yBa는 끊임없이 쇼킹한 작품으로 관객들을 자극하고 홍보와 사업수완에 능하다는 공통점이 있다.

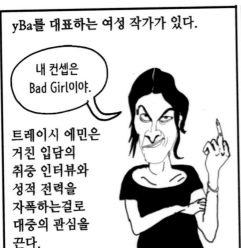

yBa를 대표하는 여성 작가가 있다.

내 컨셉은 Bad Girl이야.

트레이시 에민은 거친 입담의 취중 인터뷰와 성적 전력을 자폭하는걸로 대중의 관심을 끈다.

왜 계속 손가락 욕을 하고 계세요?

시바, 기브스 몰라? 뉴욕에서 술먹고 넘어져서 다쳤단 말야.

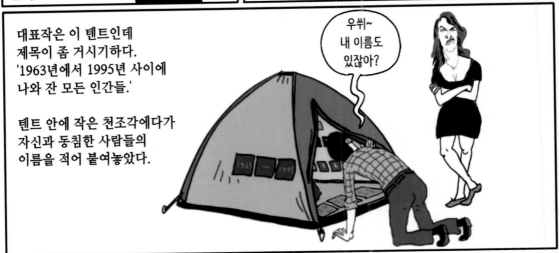

대표작은 이 텐트인데 제목이 좀 거시기하다. '1963년에서 1995년 사이에 나와 잔 모든 인간들.'

텐트 안에 작은 천조각에다가 자신과 동침한 사람들의 이름을 적어 붙여놓았다.

우쒸~ 내 이름도 있잖아?

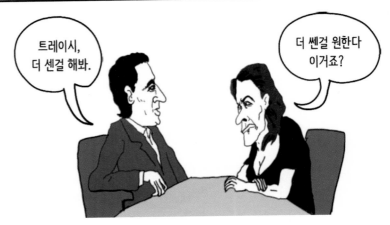

이 작품은 누가 소장하고 있을까? 누구겠어? yBa의 강력한 후원자인 찰스 사치지.

트레이시, 더 센걸 해봐.

더 쎈걸 원한다 이거죠?

– Tracey Emin (1963~)

1998년에 '내 침대'를 내놨다.
팬티스타킹, 물병, 술병, 담뱃갑,
콘돔, 타월 등등...
온갖 잡동사니로 어질러지고
헝클어진 자신의 침대를
그대로 전시하였다.

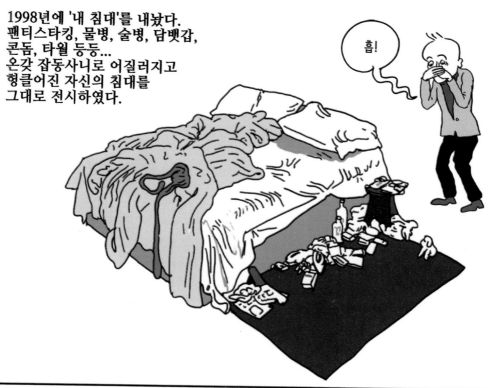

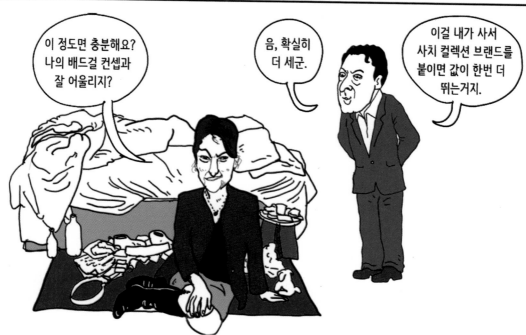

'내 침대'는 2014년 크리스티 경매에서 250만 파운드에 팔렸다.

사십억...

하지만 이제 나이도 60줄에 들어서니 나쁜 여자 이미지로 섹스 전력을 울궈먹기는 쉽지 않을 듯하다. 뭔가 산뜻한 전략을 내놓아야 할텐데...

X 까.

영국에만 브랜드 화가가 있나? 미국에도 대표선수가 있다. 제프 쿤스.

난 자본주의를 사랑합니다.

온몸으로 껴안죠.

떡잎부터 남달랐다. 뛰어난 사업수완을 보이며 스스로 용돈을 벌었다.

1개에 10센트, 3개에 20센트.

미대를 나와서 20대에 뉴욕 현대미술관(MoMA)에 입사했는데 멤버십 카드 판매왕이 되었다.

한 해에 3백만불이나 팔았죠.

MoMA VIP

월스트리트로 전직하고는 주식 중개인으로도 두각을 나타냈다.

글쎄 파는건 뭐든지 자신 있다니깐.

그는 자본주의 현대미술의 총아이다. 다미엔 허스트처럼 장인들을 고용해서 수많은 시리즈를 만들어냈다.

웬 작품을 그렇게 많이 만드세요?

사업에선 시장점유율이 곧 돈이거든요.

Inflatable Series(풍선시리즈),
Equilibrium Series(균형시리즈),
Luxury and Degradation Series (사치와 타락 시리즈),
Banality Series(뻔함 시리즈),
Easyfun Series(쉽게 즐기기 시리즈),
Elvis Series(엘비스 시리즈)...

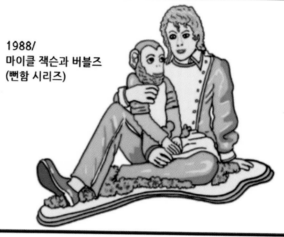

1988/
마이클 잭슨과 버블즈
(뻔함 시리즈)

이탈리아 포르노 스타 치치올리나와 결혼한 얘기는 했었지?

결혼 후 자신들의 부부생활을 소재로 사용한 19금급 '천국에서 만들어진(Made in Heaven)시리즈'를 내놓았고,

1990/천국에서 만들어진

치치올리나와 이혼 후 그녀가 데려갔던 아들이 돌아오자
반짝이는 스테인리스 스틸 재질로 제프 쿤스의
트레이드 마크가 되다시피 한 기념(Celebration)시리즈를
제작했지.

1994~2000/풍선강아지

평론가들은 이렇게 그를 평한다.

제프 쿤스는 미술작품이
자본주의 시대에는
상품의 위치로 내려온다는
사실을 확실히 간파하고
있지요.

빙빙 돌아갈거
뭐 있나요?

처음부터
팔 걷어부치고
팔리는 상품을
만들자 이거죠.

브랜드 갤러리 (딜러)

딜러는 아티스트(작가)가 작품을 판매하는 가장 기본적인 창구이다. 딜러가 운영하는 미술품 상점을 갤러리(화랑)라고 부른다.

그러니 이왕이면 '갤러리스트'로 불러주쇼. 딜러는 너무 장사꾼 냄새가 나잖아.

제일 유명한 브랜드 딜러 래리 가고시안

갤러리에서 이루어지는 미술품 판매의 대부분은 위탁판매(consignment)형태로 이루어진다.

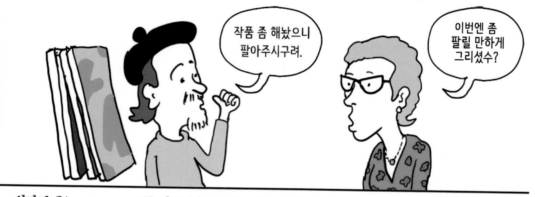

작품 좀 해놨으니 팔아주시구려.

이번엔 좀 팔릴 만하게 그리셨수?

위탁판매(consignment)를 의뢰받은 딜러는 갤러리(화랑)에 전시하고 판매가 이루어지면 판매가의 상당부분을 수수료로 받는다. 판매되지 않은 작품은 원래 소유자인 아티스트에게 반환된다. 즉, 갤러리는 미술품의 판매 플랫폼 역할을 한다.

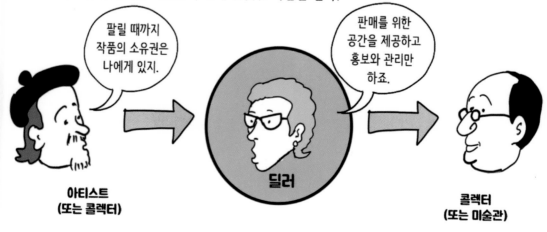

팔릴 때까지 작품의 소유권은 나에게 있지.

판매를 위한 공간을 제공하고 홍보와 관리만 하죠.

아티스트 (또는 콜렉터)

딜러

콜렉터 (또는 미술관)

그런데 미술품이라는게 일반상품과는 좀 다르게 거래된다.

날씨도 꿀꿀한데 그림이나 사러갈까?

이 그림 하고 저 그림 하고 두 개만 싸주슈.

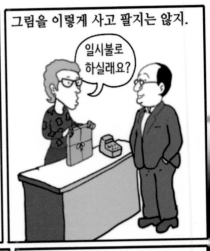

그림을 이렇게 사고 팔지는 않지.

일시불로 하실래요?

고객(콜렉터)은 작가에 대한 정보와 작품에 대한 안목을 조언해줄 믿을만한 에이전트가 필요하고

좋은 그림 안 나왔수?

딜러 역시 고객에 대한 신뢰가 있어야 한다.

못보던 뜨내긴데?

예를 들어 구입 즉시 이문을 붙여 되팔아버리는 전매자(Flipper)들은 갤러리의 평판을 해치고 유통질서를 흐리거든.

내 브랜드도 팍팍 떨어져.

그래서 미술작품은 갤러리를 중심으로 상당한 시간동안 형성된 공급자(아티스트)와 수요자(콜렉터)의 신뢰 네트워크 안에서 거래되는 것이다.

갤러리도 브랜드에 따라 서열이 있다.
꼭대기의 딜러를 브랜드 딜러
(Branded Dealer)라고
부르는데

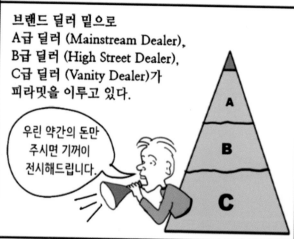

브랜드 딜러 밑으로
A급 딜러 (Mainstream Dealer),
B급 딜러 (High Street Dealer),
C급 딜러 (Vanity Dealer)가
피라밋을 이루고 있다.

우린 약간의 돈만
주시면 기꺼이
전시해드립니다.

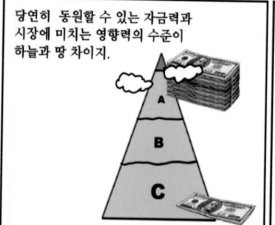

당연히 동원할 수 있는 자금력과
시장에 미치는 영향력의 수준이
하늘과 땅 차이지.

래리 가고시안 같은
특A급 브랜드 딜러는
거의 교주와 같은
대접을 받는다.

래리가 저 그림을
아까부터 보고 있어요.

아무래도 저 작가의
그림에 투자해야 할까봐.

이게 미학적 변별력이 희미해진
현대미술에서 벌어지는 현상이다.
사람들은 자신의 판단보다
미술계 브랜드 플레이어들의
일거수 일투족에 영향을 받는다.

브랜드 작가로 향하는
쏠림현상이 더욱 커지고
카르텔 밖의 작가들은
더욱 곤궁해진다.

갤러리는 단순히 판매만 하는게 아니라 미래수익을 보고
무명작가를 발굴하여 기획전 열어주고, 아트페어 출품하고,
미디어에 홍보하는 등 선투자를 한다. 상위 1%의 딜러나
콜렉터는 브랜드 작가를 만들어낼 자금과 영향력이 있으니
미술시장은 돈이 돈을 버는 과점시장이라는거야.

이런 점에서 브랜드 딜러는
잘 나가는 대형 연예기획사와
비슷하다.

Brilliant!

찰스 사치가
베팅하는 작가래.

우리도
줄 서보자구.

야, 저기
눈 큰 애
뽑아와.

몸매는 되니까
쫌 투자하면
돈이 될꺼 같애.

성형시키고 춤 가르치고
노래 가르쳐 막강한
자금력과 브랜드로
데뷔시키면

짜잔~ 돈이
되는거다.

예전에는...

귀족이 유명화가에게 직접 주문하는 방식이라 중간에 딜러가 필요 없었지.

코가 너무 뾰족하지 않게 그려주게.

딜러 시스템은 신흥 부르주아들이 미술시장의 소비자로 등장하면서 생겨난거야.

직접 고르기엔 암만해도 안목이... 전문가가 필요해.

갤러리라는 말도 왕족을 쫓아낸 뒤 그림이 잔뜩 걸려있던 루브르 궁전의 복도(갤러리)를 보고 나온 말이거든.

대표적인 1세대 딜러인 죠셉 두빈은 당시의 미술시장 판도를 읽었다.

유럽에는 미술품이 넘쳐나고 신대륙엔 돈이 넘치지.

그럼 어떻게 하면 되겠어? 유럽에서 그림을 싣고 대서양을 건너가 미국인들의 문화 콤플렉스를 살살 긁어주면 될 것 같은데?

죠셉 두빈은 록펠러, JP 모건, 허스트 등 유럽 문화를 동경하는 미국 졸부들에게 그림을 팔아 큰 돈을 챙겼다.

– Joseph Duveen (1869~1939)

다음 세대의 딜러 중에는 아직 무명이던 인상주의 화가들을 지원했던 앙브로아즈 볼라르가 유명하다.

빚에 쪼들려 못 살겠는데 어떻게 좀...

얼마면 되겠나?

세잔의 작품을 점당 50프랑 균일로 사주었다. 250점을 샀다는데 지금 싯가로 따지면 4조원 정도 한다지?

고마우셔라.

2차세계대전 후 세계미술의 중심이 미국으로 넘어온 후 활약했던 레전드 딜러로는 은행원 출신의 레오 카스텔리를 꼽을 수 있다.

내가 촉 하나는 끝내주지.

그 촉으로 재스퍼 존스,

로버트 라우셴버그,

싸이 톰블리,

클라우스 올덴버그,

프랭크 스텔라 등 쟁쟁한 당대 거장들을 생활비를 대주며 발굴해냈다.

– Ambroise Vollard (1866~1939), Jasper Jones (1930~), Leo castelli (1907~1999), Cy Twombly (1928~2011), Claes Oldenburg (1929~2022)

하지만 그에게도 후회가 남는다.
로이 리히텐스타인을 팍팍 밀어주느라

더 대단한 거물이 된 앤디 워홀을 놓친 일,

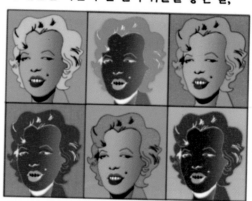

영국의 천재화가
프란시스 베이컨의
미국 개인전을
유치하고도 정작
자기 콜렉션에
챙겨놓지 못한 일,

프란시스 베이컨/1964/
죠지 다이어의 초상에 관한
세가지 연구 (부분) (모사)

암만 레전드 딜러라도 촉이 100%일 수는
없나봐.

그땐 그 주정뱅이의
징그러운 그림들이
이렇게 뜰 줄 몰랐지...

이런 레오 카스텔리를
능가하겠다는 야심을 품고
맨하탄 23번가의
레오 카스텔리 갤러리
바로 맞은편에
자신의 갤러리를 연
사나이가 있었으니...

Leo
Castelli
Gallery

??

바로 현존하는 레전드급 딜러
래리 가고시안이다.

사업 초기에 전용 스튜디오까지 마련해주며
공을 들였던 장 미셸 바스키아가
헤로인 과다복용으로 27세에 요절하는 바람에
좌절을 겪기도 했지만

특유의 배짱과 근성으로 미술계를 평정하였다.
적어도 상업적인 면에서는 가장 성공한 두 작가,
제프 쿤스와 다미엔 허스트(미국지역 한정)의
판권을 모두 쥐고 있다.

온 세상의 주식하는 사람들이 워렌 버핏의
일거수 일투족에 신경을 곤두세우듯
세상의 콜렉터들은 래리 가고시안과
탑 브랜드 딜러들의 행보에 집중한다.

– Warren Buffett (1939~)

경매회사
(Auction House)

갤러리를 운영하는데 가장 중요한 관건이 무엇일까?
잘 나가고 잘 팔리는 작가로부터 판매위탁(consignment)을
확보하는 일이다.

어머, 선생님
통 전화를
안 받으시네요.

작품 한 번
주시기로
했잖아요.

이 목숨과도 같은 위탁판매 시장의
파이를 놓고 딜러들과 사사건건
경쟁하는 곳이 있다.

바로 경매회사야.

Sotherby's

우리가 무명작가를
애써 길러놓으면
너희는 빨대만 꽂잖아.

무슨 소리?
우리 돈으로 홍보를 해서
그림값을 올려놓으면
숟가락만 얹는게 누군데?

하지만 공생관계이기도 하다.
경매에 나오는 물량의 1/3이
딜러에게서 나온다니까.

하긴 우리도
재고를 처리하려면
경매가 편하지.

100% 위탁판매만
하는게 아니라
재고가 생기기도
하거든.

어떤 고객들이 어떤 이유로
딜러(갤러리)가 아닌
경매회사를 찾는걸까?

어느 정도 수준이 되는
딜러와 거래하려면
신뢰와 인맥을 쌓을
필요가 있다고 했지?

경매회사는 그런걸 요구하지 않아.

낙찰 받으면
지불할 돈은
있는거죠?

왜, 돈도 없이
왔을까봐?

러시아 마피아도 일본 야쿠자도
돈만 있으면 환영이다.

그럼 됐어요.
정중히
모시겠습니다.

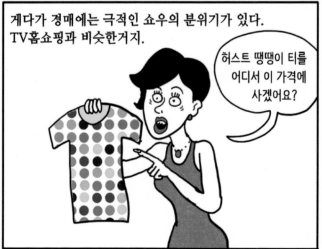

게다가 경매에는 극적인 쇼우의 분위기가 있다.
TV홈쇼핑과 비슷한거지.

허스트 땡땡이 티를
어디서 이 가격에
사겠어요?

이를 어째!
거의 매진이 돼간대요.
시간도 1분밖에...

옥션에 참가하는 사람들은 부자이거나 부자의 대리인들이다. 부자일수록 자기가 못먹어도 남에게 뺏기는걸 죽기보다 싫어한다. 경매는 이 심리를 자극하는 쇼우인거지.

그건 내꺼야!!

밑천이 두둑한 부자들끼리 자존심을 건 베팅이 펼쳐진다. 이걸 구경만 해도 재미있겠어 없겠어?

미디어 노출을 즐기는 부자라면 경매를 선호한다. 딜러와의 거래는 은밀하게 이루어지거든.

오늘은 터무니 없이 높은 금액으로 낙찰된 소식을 현장에서 전해드리겠습니다.

경매시장은 양강이 각축하는 곳이다. 필립스(Phillips)나 본햄(Bonhams) 같은 곳도 있긴 하지만 이들은 틈새시장에서 생존할 뿐, 본격적인 경매시장은 크리스티와 소더비, 두 회사가 갈라먹는다.

CHRISTIE'S
Sotheby's

1766년 창립

1750년 창립

두 회사가 짜고 치면 미술경매시장 전체를 지배할 수 있다. 실제로 2000년에 담합을 하다가 독점금지법에 걸려 벌금 5억불을 내고 대표는 징역형을 받은 적도 있지.

경매수수료는 20% 이상으로...

배신하기 없기요.

하지만 대부분의 경우 두 회사는 판매 위탁을 유치하기 위해 치열하게 싸운다. 이런건 기본이고,

저쪽에서 수수료를 깎아줬다죠?

저흰 더 깎아서 15%만...

이런 잔머리를 굴리기도 한다.

수수료도 깎고 낙찰금액의 1%를 몰래 리펀드 해드리죠.

그리고 좋아하시는 무똥 로쉴드 한 병 가져왔어용.

이런 수도 가끔 쓰지.

취업 못한 아드님 계시죠? 저희 런던지점에 인턴 자리...

2005년에 약 2천만불 규모의 다카시 하시야마 컬렉션을 두고 양사가 팽팽하게 맞붙었다.

정 그러면 이렇게 합시다.

우리나라엔 장껭뽕이라는 게이무가 있지요.

결국 가위, 바위, 보로 결정했는데

저 아저씨 이길 수 있지?

쪽밥이에요.

크리스티가 동경지점장의 어린 딸을 내보내 컨사인먼트를 따왔단다.

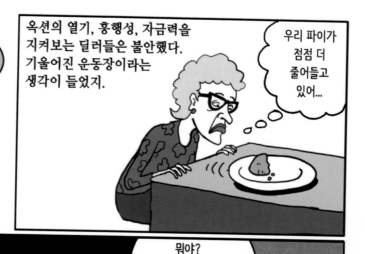

그래서 생겨난게 아트페어(Art Fair)이다.

세계적으로 유명한 4대 브랜드 아트페어가 있다.

TEFAF

1988년 출범
유럽미술재단(The European Fine Art Foundation)의 약자.
네덜란드 마스트리히트에서 열리는게 본점이며 뉴욕에서도 열고 있음.

Art | Basel

1970년 출범
매년 스위스 라인강변의 도시 바젤에서 열림.

Art | Basel
Miami Beach

2002년 출범.
아트 바젤의 분점으로 홍콩, 빠리도 있으나 마이애미가
4대 아트페어에 들 정도로 규모가 큼.

FRIEZE

2003년 출범
런던에서 발간되는 미술잡지 프리즈에서 만든 아트페어
2022년 이후 서울에서도 개최

아트페어는 말 그대로 미술(art)시장(fair)이다.
천천히 작품감상 같은걸 할 여유는 없다.
그냥 쇼핑센터다.

하지만 갤러리 딜러들이 부러워했던
옥션의 장점들이 아트페어에 있다.
판매자와 구매자가 한 곳에 모이는
이벤트이다 보니 미디어가 몰려서
분위기를 달구고 구매 경쟁심리를
부추긴다.

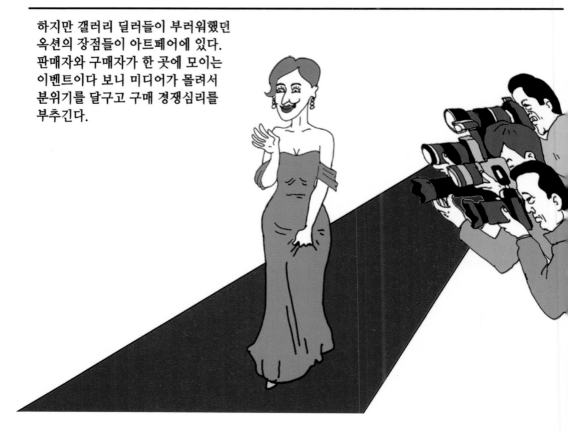

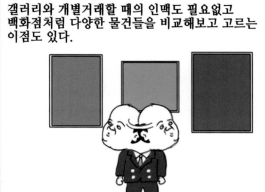

갤러리와 개별거래할 때의 인맥도 필요없고 백화점처럼 다양한 물건들을 비교해보고 고르는 이점도 있다.

그렇다면 아트페어는 완전히 공평한 시장이냐? 그렇지도 않다. 고객이라고 다 같은 고객이 아니야. 큰손들은 일반고객 입장 전에 따로 초대를 받는다.

참가하는 갤러리도 다 같은 갤러리가 아니다. 브랜드 아트페어는 브랜드 수질관리를 하거든.

그 모든 차별에 앞서서 기본적으로 돈으로 거르지, 참가비용이 만만찮거든. 브랜드 아트페어의 경우 부스 대여료만 최저 몇천만원, 거기에 에이전트 수수료, 항공비, 작품 운송료, 보험료, 접대비 등등등... 호텔비는 또 어떻고.

그러고도 미디어의 스포트라이트는 브랜드 갤러리에 집중된다.
결국 여기서도 돈이 돈을 먹고 믿을 건 브랜드 뿐인거야.

아트페어와 비슷한 미술 이벤트로 비엔날레라는게 있다.
흔히 황금사자상 트로피를 수여하는 베니스 영화제를 떠올리지만

메인 이벤트는 국제적인 미술전시회이다.
비엔날레는 미술계의 올림픽, 혹은 엑스포라고 생각하면 된다.
국가별로 전시장을 열거든.

우리나라의 광주 비엔날레를 포함하여 수많은 비엔날레가 있지만 원조는 1895년에 시작된 베니스 비엔날레이다.

비엔날레라는 말 자체가 2년마다 열린다는 뜻의 이탈리아어잖아.

베니스 비엔날레라고 부르지 마쇼.
그냥 비엔날레 하면 베니스 비엔날레인거야.

**미술계의
La Biennale**

원조는 다 그래.
브리티쉬 오픈은 촌스럽지.

**골프계의
The Open**

도큐멘타(Documenta)라는 이벤트도 있다 말 그대로 문서처럼 현대미술을 기록하자는 뜻으로 시작되었다.

인구 20만의 작은 도시 카셀에서 5년에 한번씩 딱 100일 동안 열린다.

중부 독일은 여름이 최고니까 보통 6월에서 9월까지 열리쥬.

Kassel

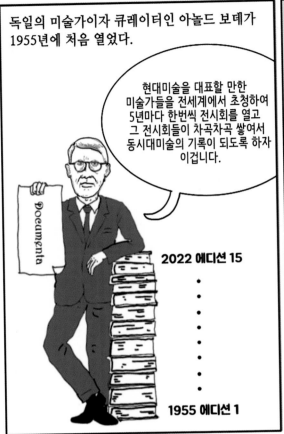

독일의 미술가이자 큐레이터인 아놀드 보데가 1955년에 처음 열었다.

현대미술을 대표할 만한 미술가들을 전세계에서 초청하여 5년마다 한번씩 전시회를 열고 그 전시회들이 차곡차곡 쌓여서 동시대미술의 기록이 되도록 하자 이겁니다.

Documenta

2022 에디션 15
•
•
•
•
•
•
•
1955 에디션 1

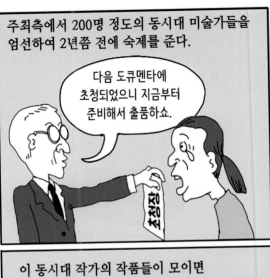

주최측에서 200명 정도의 동시대 미술가들을 엄선하여 2년쯤 전에 숙제를 준다.

다음 도큐멘타에 초청되었으니 지금부터 준비해서 출품하쇼.

이 동시대 작가의 작품들이 모이면 5년마다 한번씩 생기는 현대미술의 나이테가 된다, 이런 말씀.

도큐멘타와 비엔날레는 작품을 팔지 않는다는 점에서 아트페어와 다르다. 하지만 결국은 브랜드에 영향을 미쳐 현대미술의 커머셜리즘 체제에 알게 모르게 기여하고 있다.

이거 얼마면 되겠수?

2억 정돈데 여기선 못 팔아요.

그럼 그 가격에 찜해 놓을테니 계산은 나중에...

그럽시다.

− Arnold Bode (1900∼1977)

콜렉터

동시대미술은 시간의 테스트를 거치지 않은 미술이다.
아직 역사적으로 검증되지 않은 작품들이란 말이다.
이런 리스크가 있는 현대미술 작품이 지금과 같은 가격을
유지하려면 누군가 리스크를 안고 이 시장에 지속적으로
돈을 계속 집어넣어야 한다.

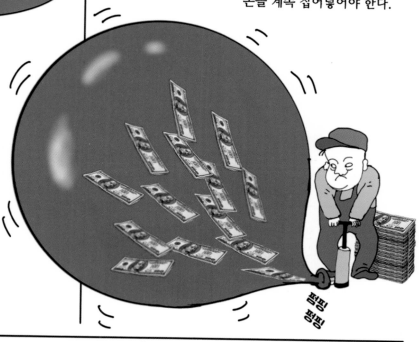

펌핑
펌핑

일본 야쿠쟈도,
러시아 올리가크도
베팅한다.

중동 오일머니도
중국 부동산 졸부도
돈을 태운다.

하지만 현대미술시장의 커머셜리즘을 지탱하는 밑천은 뭐니뭐니해도 금융자본에서 나온다. 오늘날 후기자본주의 체제의 풍성한 잉여를 온몸으로 누리는 계층이 바로 금융자본가들이거든. 월스트리트의 넘치는 유동성으로 현대미술시장이 굴러간다는 말이다.

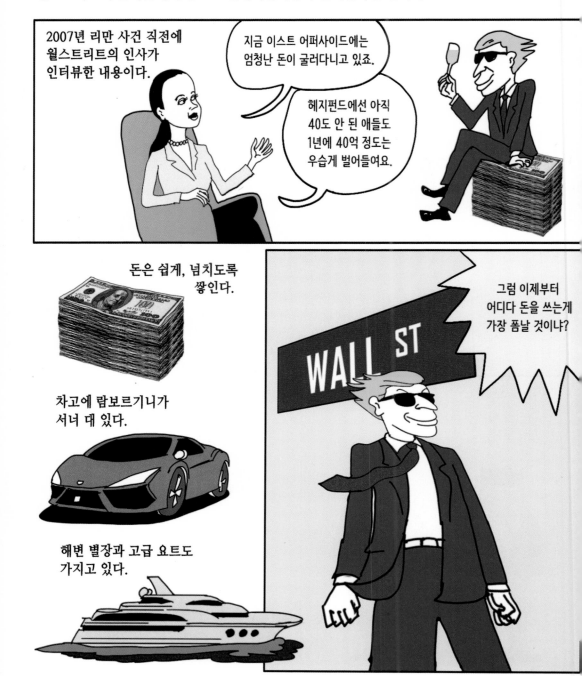

어디다 이 돈을 다 쓰나 고민하다가 그들은 미술에 투자하죠.

걔들이 마네나 모네의 그림을 살까요? 피카소나 마티스요? 아니, 아니죠. 그건 꼰대들이나 사는거예요.

그들이 사들이는건 현대미술이에요. 그게 더 힙하다고 생각하거든요.

제프 쿤스/1988/핑크 팬더

키스 해링/1987/댄스(모사)

미술 콜렉션은 폼도 나지만 운좋으면 재산증식도 가능하잖아요.

월스트리트에서 돈맛 본 친구들에겐 딱인거죠.

그리고 또 혹시 알아요? 거실에 두고 자꾸 보다 보면 진짜로 좋아하게 될지도...

스티브 코헨은 헤지펀드 출신의
대표적인 콜렉터이다.

2005년 사치로부터 허스트의
상어시리즈 중 한 마리를
사들였다.

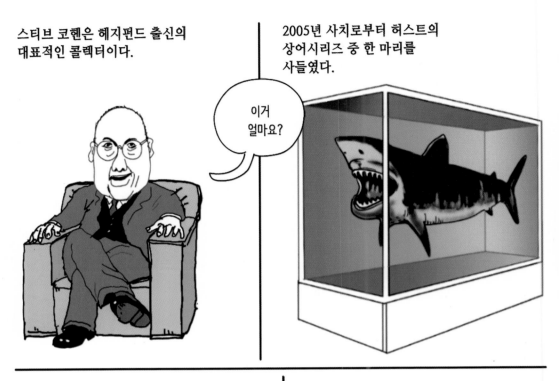

이거
얼마요?

얼마에 샀냐면 ...

옛소.
$12,000,000.

150억원!!

하지만 따지고보면 놀랄 것도 없다.
코헨 입장에서는 5일치의 소득에 불과하니까.
당신도 휴대폰 하나 장만하는데 며칠 일당은
쓰고 있잖아?

− Steve Cohen (1956∼)

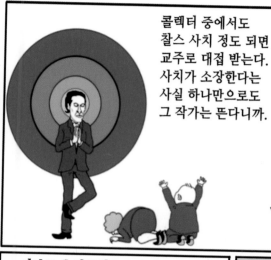

콜렉터 중에서도 찰스 사치 정도 되면 교주로 대접 받는다. 사치가 소장한다는 사실 하나만으로도 그 작가는 뜬다니까.

딜러들은 가격 할인은 물론 수수료 마저 면제해준다. 사치 소장 브랜드가 붙으면 다른 그림들을 비싸게 팔 수 있으니까.

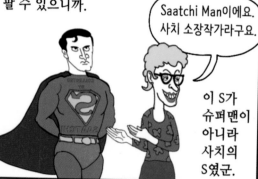

Saatchi Man이에요. 사치 소장작가라구요.

이 S가 슈퍼맨이 아니라 사치의 S였군.

이라크계 영국인으로서 잘나가는 광고기획사(Saatchi & Saatch)의 소유주였다. 홍보 전문가답게 현대미술계에서 브랜드를 만들어 내는데 탁월한 수완을 보였다.

형 모리스 사치

동생 찰스 사치

대중의 관심을 끌려면 그걸로는 부족해!

여기서 더 벗으라고요?

찰스 사치가 엽기와 쇼크의 브랜드로 키워낸 현대미술계의 잘나가는 그룹이 yBa (young British Artists)이다

이젠 이미 더 young하지도 않지만...

1997년 사치는 자신의 소장품만으로 영국 왕립미술관
(Royal Academy of Arts)에서 'Sensation'이라는
기획전을 열었다. 우리 말로 번역하면 딱
'엽기전' 정도 될 것이다.

채프먼 형제/1997/이마

전시회 전체가 엽기적이었지만 그 중에서도
한 작품에 비난이 집중되었다.
이 여인은 영국인이라면 누구나 알고있는
악녀의 대명사였거든.

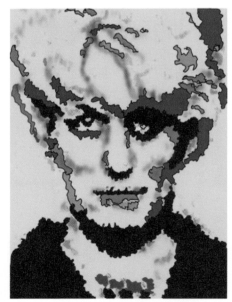

마커스 하비/1995/마이라(모사)

아니,
저, 저 여자!!

– Chapman Brothers: Jake Chapman (1966~), Dinos Chapman (1962~), Marcus Harvey (1963~)

30여 년 전 일어났던 너무나 유명하고 참혹했던 사건을 소재로 한 것이었다. 미성년자 연쇄살인 사건의 공모자, 마이라 힌들리라는 여인의 머그샷을 판화로 제작한 작품이었어.

이젠 하다 하다 아이들 살인범의 끔찍한 사진까지 그림 장사에 이용하는거야?

그런데 더 공분을 산 건 자세히 들여다봤더니...

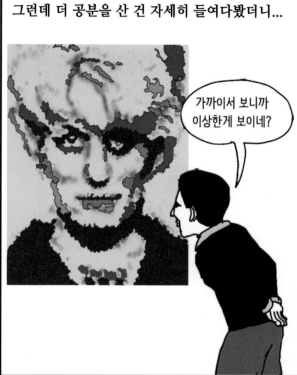

가까이서 보니까 이상한게 보이네?

살해 당한 아이들을 떠올리려는듯 아이들의 손바닥을 수없이 찍어서 그림을 만들었다는거야.

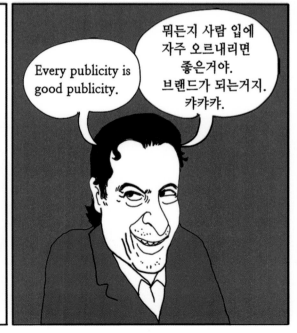

Every publicity is good publicity.

뭐든지 사람 입에 자주 오르내리면 좋은거야. 브랜드가 되는거지. 캬캬캬.

— Myra Hindley (1942〜2002)

대중의 분노는 전시회 홍보를 도와주고
사치의 브랜드를 더욱 띄워주게 된다.
2년 후 뉴욕 브루클린 미술관에서 다시
이 전시를 열었을 때 홍보맨으로 나선
인물이 누구였다고 했지?

이건 신성모독이야.
소송을 걸어서라도
전시를 막겠어!!

뉴욕시장 쥴리아니

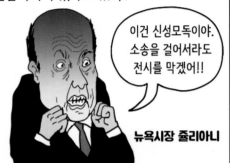

이때 문제가 된건 나이지리아계 영국 화가
크리스 오필리의 그림이었지.

낙타 똥으로
성모 젖가슴을
처리했군요...

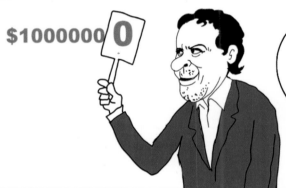

영악한 홍보맨
사치의 입장에서는
쥴리아니의 분노가
반가웠을거야.

$1000000 0

땡큐, 쥴리아니.
당신이 내 소장품의
가격에 0자를
하나 더 붙여줬어.

큰손 콜렉터들 입장에서
자신들이 소장하고 있는
작품들의 가격을
튀기기 위해서
무엇보다도 중요한건
브랜드니까.

바보들아 중요한건 BRAND야!

**헤지펀드 출신
스티브 코헨** **광고기획 출신
찰스 사치** **헤지펀드 출신
아담 샌더**

미술관
(뮤지엄)

갤러리는 어디까지나 미술품의
판매를 위하여 존재하므로
작품이 들어오고 나간다.

종종 뮤지엄과 갤러리를 헷갈리는
사람들이 있다.
둘다 미술작품을 전시해놓았지만,

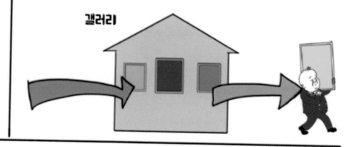

갤러리

반면에 뮤지엄은 작품을 소장하여
관객에게 보여주려는 곳이므로
이곳에는 계속 작품이 쌓일 뿐이다.

뮤지엄

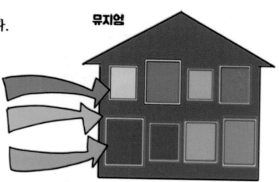

뮤지엄은 이처럼 미술시장 서플라이체인의 맨 끝단에 자리잡고 있기 때문에 미술작품 유통에서
최상위 포식자의 지위를 차지하고 있지.

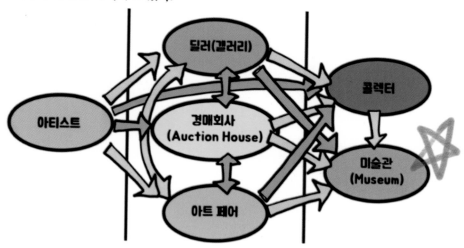

내로라하는 작가의 작품들도 잘나가는 뮤지엄에서는
70%가 햇볕을 보지 못하고 수장고
대기 신세가 된다.

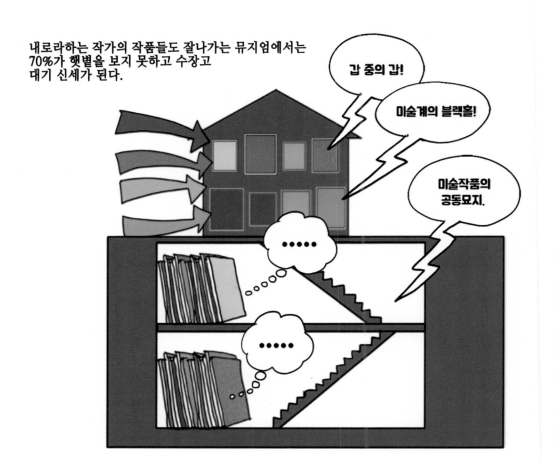

뮤지엄이 갑의 갑 노릇을 하는 또하나의 이유는
미술계에서 명예의 전당 같은
역할을 하기 때문이다.

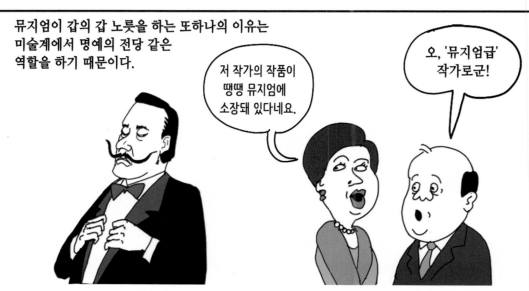

초강력 PPL을 할 수 있으니 콜렉터나 딜러들은 어떻게든 브랜드 뮤지엄에 입점하고 싶어한다.

내 이런 소리 딴데서 절대 안 하는데 반값에 가져가슈.

때로는 공짜로라도 좋다. 물론 공짜란 말은 죽어도 안하지.

정 그러면 도네이션이라도 받아주쇼.

수장고가 꽉 차서...

이러다 보니 잘나가는 뮤지엄의 큐레이터나 이사회 멤버는 권력자가 되었다.
이 대목에서 생각해보자.

과연 뮤지엄이 현재 활동중인 작가의 작품을 사들이는게 맞는건가?

라떼는 말야...현역작가의 작품은 뮤지엄에서 아예 사질 않았어.

오귀스트 로댕

그렇다. 뮤지엄이 생긴게 불과 200년 남짓이고 시간의 검증이 덜 된 현역작가의 작품을 소장하기 시작한건 100년 정도밖에 안된 일이다.

피카소의 후원자이자 콜렉터로 유명한 거트루드 스타인은 이런 말을 한 적이 있다.

뮤지엄은 말야... 모던하거나 뮤지엄이거나 둘 중 하나야. 모던한 뮤지엄은 있을 수 없다 이거지.

좀 아리송하지만 뮤지엄이 기록과 보존을 위한 곳이라면 현역작가의 작품을 사서 소장하는건 문제가 있다, 뭐 이런 말 같다.

- Auguste Rodin (1840~1917)

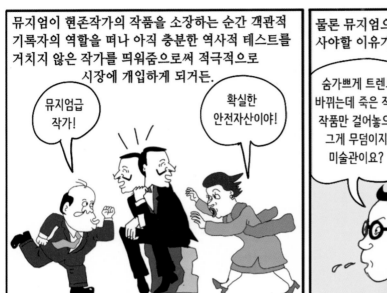

뮤지엄이 현존작가의 작품을 소장하는 순간 객관적 기록자의 역할을 떠나 아직 충분한 역사적 테스트를 거치지 않은 작가를 띄워줌으로써 적극적으로 시장에 개입하게 되거든.

뮤지엄급 작가!

확실한 안전자산이야!

물론 뮤지엄으로서도 현역작가의 작품을 사야할 이유가 없지는않다.

숨가쁘게 트렌드가 바뀌는데 죽은 작가의 작품만 걸어놓으면 그게 무덤이지 미술관이요?

그리고 진짜 좋은 작품은 더 오르기 전에 사둬야 예산을 한 푼이라도 아끼지 않겠소?

틀린 말은 아니지만 원인과 결과가 뒤섞여 헷갈리긴 하네.

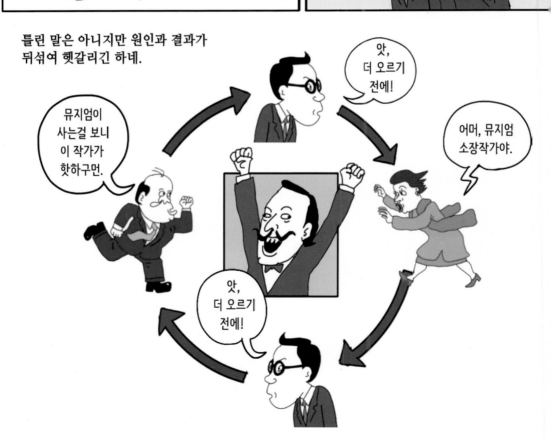

뮤지엄이 사는걸 보니 이 작가가 핫하구먼.

앗, 더 오르기 전에!

어머, 뮤지엄 소장작가야.

앗, 더 오르기 전에!

뮤지엄이 미술업계 안에선 최상위 갑이라는게
분명하지만 업계 밖에 천적이 있다.

관객 입장료만으로는
브랜드를 유지할 수가
없어.

부유한 스폰서나
예산을 쥔 공무원
앞에선 약할 수
밖에 없다.

뮤지엄이란 곳이 계속 돈을 끌어들이고 써야 하는 곳이거든. 뮤지엄의 브랜드를 유지하려면
브랜드 아티스트의 작품을 끊임없이 사들여야 한다. 간판스타 하나가 뮤지엄을 먹여 살리니까.
스페인 프라도의 라스 메니아스나 프랑스 루브르의 모나리자처럼.

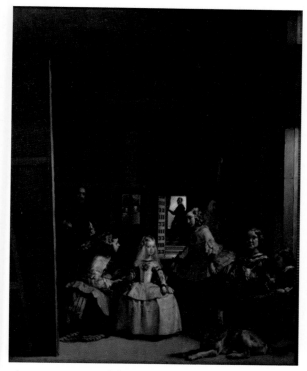

디에고 벨라스케즈/1656/라스 메니아스(하녀들)

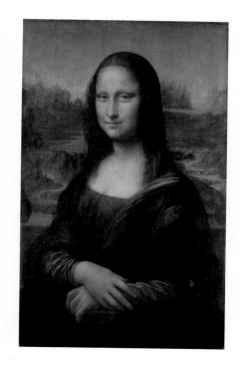

- Thomas Krens (1946~), Frank Gehry (1929~)

1993년부터 15년 동안 도이치 뱅크와
계약을 맺고 구겐하임 베를린을 운영했고

아랍 에미레이트의 아부다비에도 진출했다.

우리가 기름만
파는 나라가
아니란걸
보여주겠소.

중동의
문화선진국
UAE!

아부다비의 구겐하임도
프랭크 게리가
설계를 맡아
건설중이다.

2025년
개봉박두!

프랑스인들이 가만 있었겠어?

무슨 소리야?
브랜드로 치면
루브르가 훨 낫지.

30년 동안
루브르 간판 빌려주는데
딱 5억2천5백만불만
받겠소.

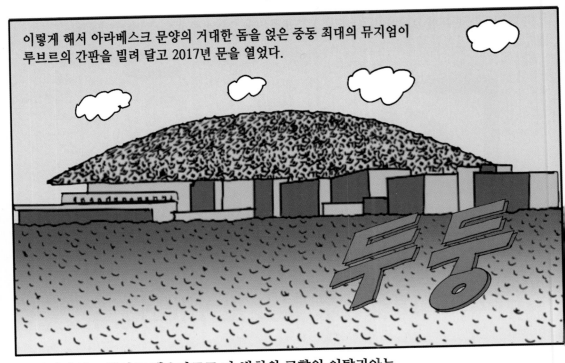

이렇게 해서 아라베스크 문양의 거대한 돔을 얹은 중동 최대의 뮤지엄이
루브르의 간판을 빌려 달고 2017년 문을 열었다.

모나리자의 고향이고 레오나르도 다 빈치의 고향인 이탈리아는
엉뚱하게 프랑스가 자기네 조상의 작품을 가지고
돈을 버는게 얼마나 배가 아플까?

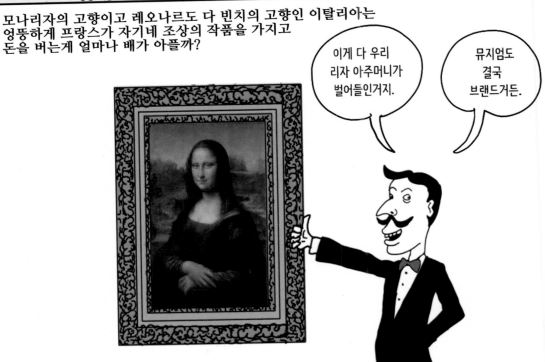

여기까지 브랜드 아티스트, 브랜드 딜러,
브랜드 옥션, 브랜드 아트페어,
브랜드 콜렉터, 브랜드 뮤지엄들이
어떻게 시장을 지배하는지 알아보았다.
이들은 이해관계와 기득권을 공유하는
카르텔을 이루고 현대미술계의
주류를 형성한다.

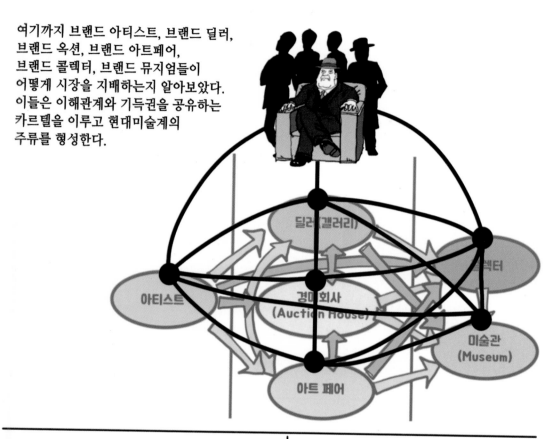

이들의 무기는 브랜드이고 이들의 철학은
돈, 즉 커머셜리즘이다.

우리랑 콜라보합시다.
핸드백에 당신 무늬
좀 쓸게요.

그래 볼까?

자본주의가 탄생하고 성장한
모더니즘 시대까지만 해도
오늘날 같은 노골적인 커머셜리즘은
상상하기 어려웠다.

– Yayoi Kusama (1929~)

현대미술시장에서 어디로 돈이 흘러다닐지는
이 카르텔이 정한다.
돈이 흘러다니는 방향에 따라
주류 현대미술의 트렌드가 움직인다.
자본시장으로 말하면 거대한
주가 조작세력과 비슷하다.
자본시장이라면 범죄가
될 수 있지만
미술시장은 소액투자자를
보호하지 않는 시장이다.

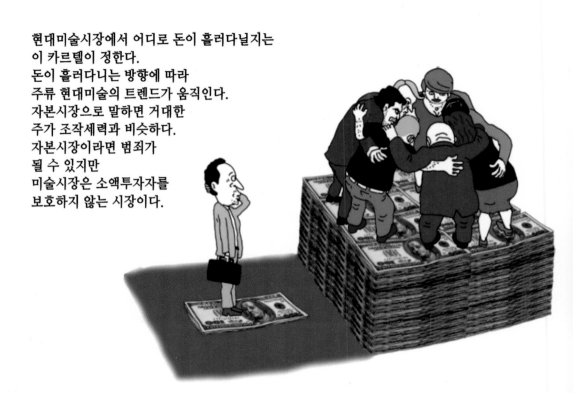

돈과 명성을 원하는 야심있는
작가라면 이 카르텔의 눈에
띄는게 최우선 목표이다.
그래서 현대미술계는
끊임없이 놀라움과 기발함을
추구하고 있다.

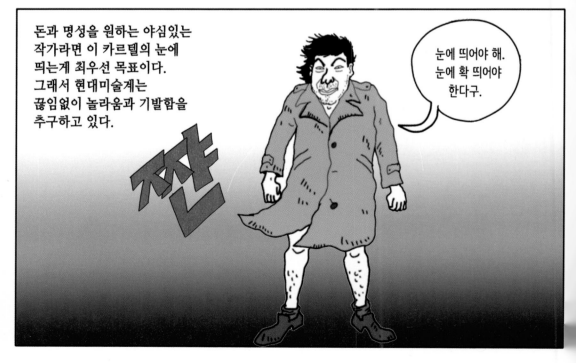

상투적인 기발함,
지루한 놀라움의 미술은
언제까지 계속될 것인가?

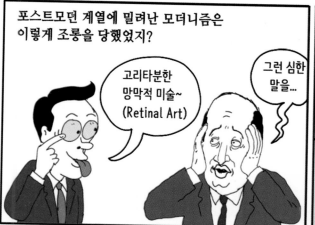

포스트모던 계열에 밀려난 모더니즘은 이렇게 조롱을 당했었지?

고리타분한 망막적 미술~ (Retinal Art)

그런 심한 말을...

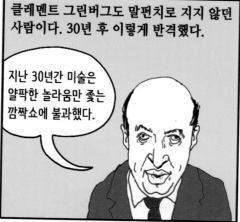

클레멘트 그린버그도 말펀치로 지지 않던 사람이다. 30년 후 이렇게 반격했다.

지난 30년간 미술은 얄팍한 놀라움만 좇는 깜짝쇼에 불과했다.

오늘날의 미술은 쇼크와 신기함으로 창조적 무능을 덮는 '깜짝쇼 미술'이야! (Novelty Art)

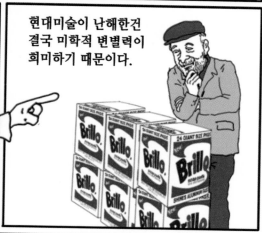

현대미술이 난해한건 결국 미학적 변별력이 희미하기 때문이다.

Brillo

대중은 희미한 변별력에 대한 판단을 카르텔에 맡겨버렸다.

게다가 그린버그 이후 비평의 힘은 사라져버렸다. 비평가들은 브랜드 작가를 비평하지 않는다.

카타로그에 글 하나 써주시오.

칭찬을 하되 무슨 말인지 알쏭달쏭하게.

그 결과는 카르텔에 발탁된 소수의 성공과 카르텔 바깥에 있는 다수의 진지한
미술가들의 희생이다. 이런 현실에 대하여 제3세계의 한 작가는
'위대한 사치씨에게 보내는 편지'라는 풍자화로
항의하고 있다.

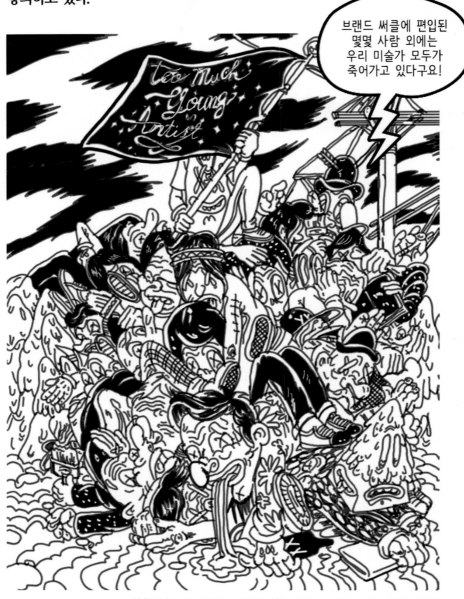

하한(인도네시아)/2011/위대한 사치씨에게 보내는 편지(모사)

– Hahan (Uji Handoko Eko Saputro) (?)

모던 이후 현대미술의 위대함은
다양성의 수용에 있었다.
종교적 도그마에서 해방되고
미메시스에서 해방된 미술은
아름다움에 대한 강박에서 마저
해방되었다.
그래서 현대미술의 다양성이
폭발할 수 있었던거야.

그러나 오늘날의 미술은
정말 자유롭고 다양한 것일까?
미메시스와 아름다움의 강박보다
더 억압적인 힘에 의해
현대적 클리셰를 양산하고 있지는
않은가?

브랜드를 앞세운 카르텔 앞에
줄을 서느라 다양성을
잃어가고 있는 것 아닐까?

현대자본주의의 커머셜리즘이
만유인력처럼 모든 것의 중심에서
작용하고 있는 것 아닐까?

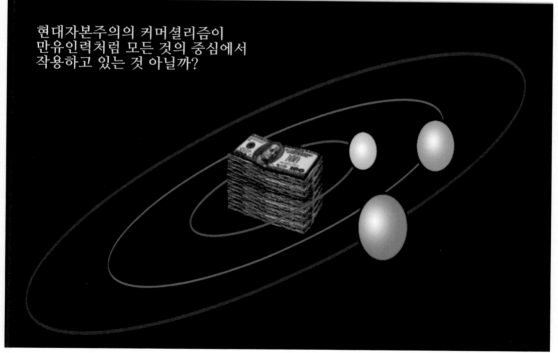

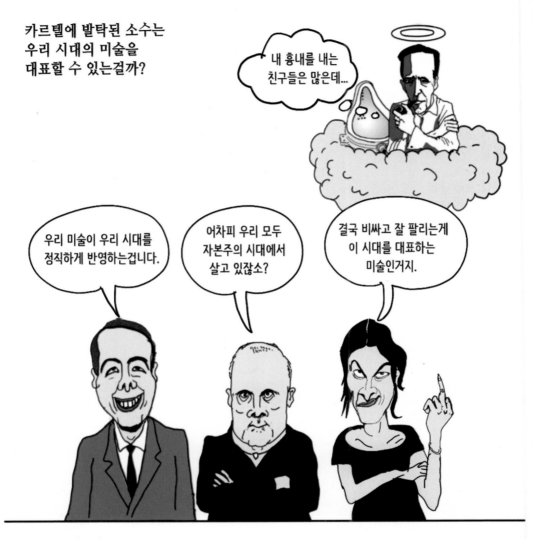

카르텔에 발탁된 소수는
우리 시대의 미술을
대표할 수 있는걸까?

내 흉내를 내는
친구들은 많은데...

우리 미술이 우리 시대를
정직하게 반영하는겁니다.

어차피 우리 모두
자본주의 시대에서
살고 있잖소?

결국 비싸고 잘 팔리는게
이 시대를 대표하는
미술인거지.

계속 자본주의, 자본주의 하니 한마디 묻겠다.
현대미술의 자본주의 시장은 재화를
효율적으로 배분하고 있냐구?

독과점이잖아.

그리고 말이지...

더 근본적으로 베토벤의 이 질문에 대답할 수 있냐구?

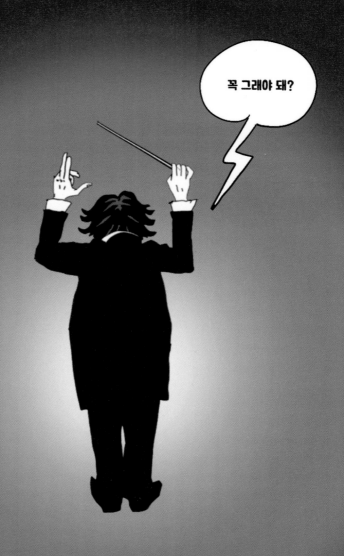

현대미술 이야기
the Story of Modern & Contemporary Art